蘿莉塔風格の描繪技法

水彩的基本要領

U0070652

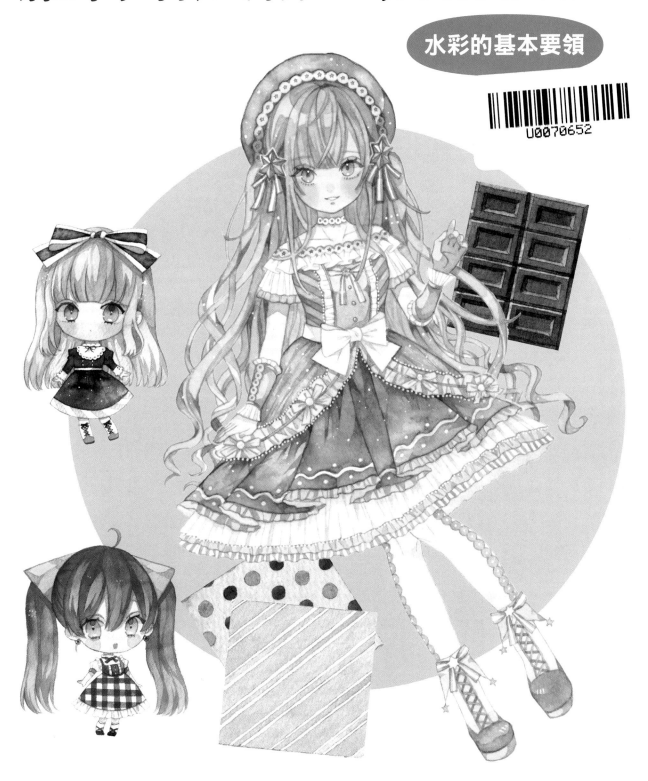

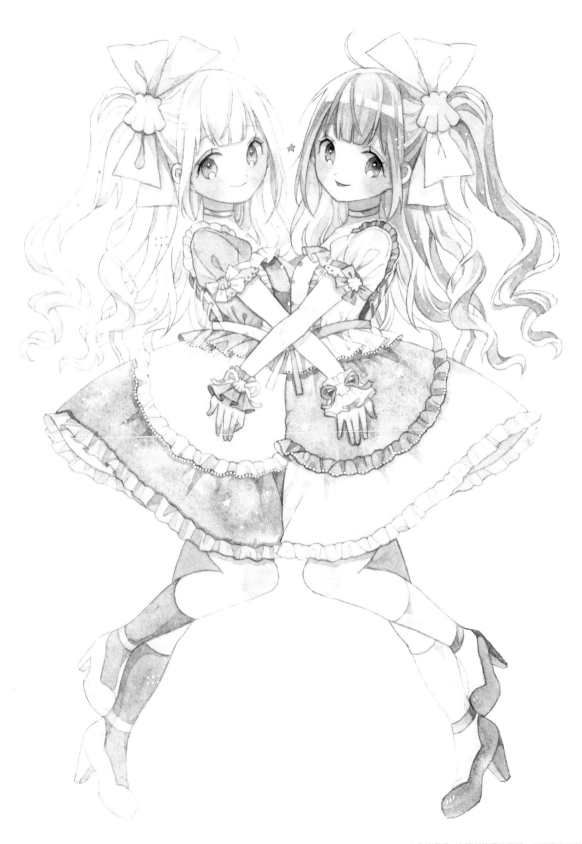

『marin twins』WATERFORD 水彩紙 F4（33.3×24.2cm）
這款水彩紙顯色相當優秀，而且能夠進行很滑順的漸層表現，所以我很喜歡使用。

＊作者雲丹。老師所使用的用紙，主要是中磅數、中目 F4（33.3×24.2cm）的 WATERFORD 水彩紙（超白）。插畫實際大小大多都是 A4 尺寸。本書後面的內容除了特例，都會省掉用紙名稱和大小尺寸。

以透明水彩描繪出楚楚動人服飾的人物角色──雲丹。

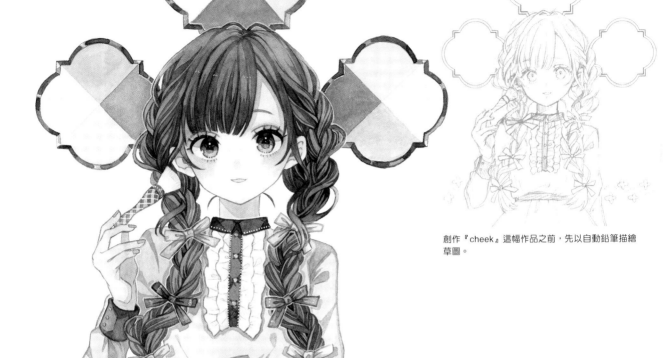

創作『cheek』這幅作品之前，先以自動鉛筆描繪
草圖。

『cheek』20×20cm
刊載於一本主題為化妝品的插畫冊子（與 yupo 老師的共同
創作）。在描繪蘿莉塔時，跟人物角色很相襯的妝容跟髮型
造型，也是不可或缺的要素之一。

創作『Mulberry』這幅作品之前，先以自動鉛筆描繪
草圖。

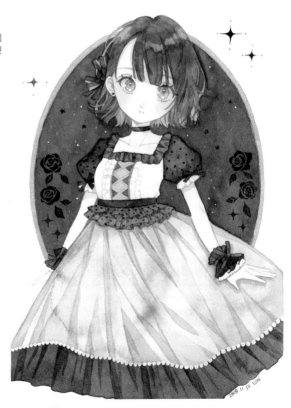

『Mulberry』
構想以參加茶會並打扮很講究的蘿莉塔服飾所描繪
出來的作品。

以古典蘿莉塔為構想來描繪────────佐田 鳩子

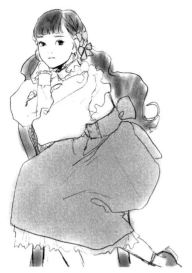

這裡的作品是以穿著古典樣式的服飾，身型很纖細且優雅的人物角色為中心來進行創作的。這次我為了將服裝展現出來，全新繪製了全身像以及臉部特寫的作品。在蘿莉塔風格當中，穿搭的服飾雖然很重要，但我個人覺得透過表情及髮型所傳遞出來的那種優雅且唯美的氣氛也需要重視。

佐田 鳩子（Sata Hatoco）
居住於新潟縣。自 2014 年開始展開活動。平常使用透明水彩來創作少女畫。

pixiv：https://www.pixiv.net/users/16702369
Instagram：https://www.instagram.com/satahatoco/
Tumblr：http://satahatoco.tumblr.com/

創作『古典蘿莉塔　其 1』所描繪出來的彩色圖稿。
透過電腦繪圖軟體來描繪草圖。

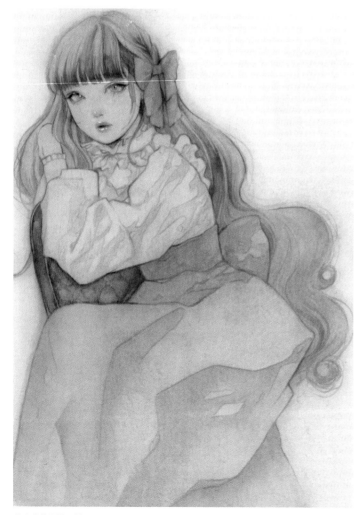

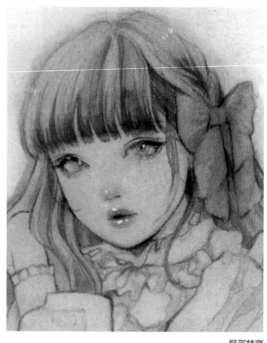

局部特寫

椅背使用樹綠色（H）抓出骨架框線後，再用藍蔭色的溫莎綠（W）與佩尼灰（W）的混色補上陰影。接著反覆以水筆洗刷顏色並在乾燥後進行上色，軟墊部分就會出現一股隆起感。最後塗上輝黃一號（H），使其溶入到整體椅背上來進行收尾處理。
＊繪製過程請參考 P112～115

『古典蘿莉塔　其 1』
絹目 Art Cloth B5（25.7×18.2cm）

＊絹目 Art Cloth……一種在聚酯布的背面貼上紙張的繪畫用布，能夠用水彩顏料及壓克力顏料等顏料來進行描繪。就算比較用力地去磨擦表面，也不會像紙張那樣起毛，所以可以承受不斷反覆的模糊處理及重疊上色。使用時要水裱在畫板上。

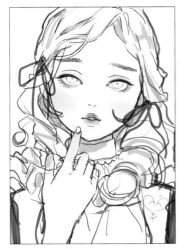

創作『古典蘿莉塔 其2』，用電腦繪圖軟體所描繪出來的彩色圖稿。
透過草圖，以眼睛、嘴唇、眉毛、髮型及色調等要素為中心，來研究如何作畫。在水彩插畫當中，進行細部刻畫時，需將重點放在妝容及髮型上。
＊繪製過程請參考 P116～P119

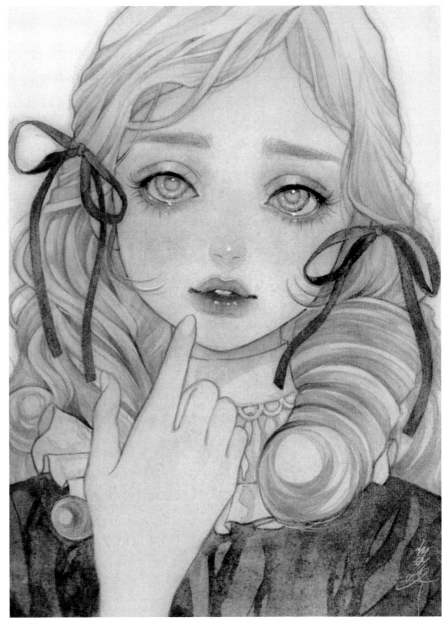

『古典蘿莉塔 其2』絹目 Art Cloth B5（25.7×18.2cm）

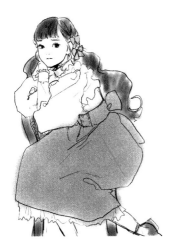
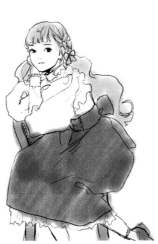
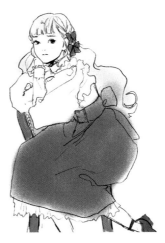

『古典蘿莉塔 其1』的草圖，最後從這三種配色方案當中，挑選出了左邊那幅黑髮作品來作為最終方案。採用了灰色系裙子和白色襯衫，並加入紅色飾帶來作為點綴色的這種清純印象風格，作為繪製過程解說之用。

5

以軍事蘿莉塔為構想來描繪 ——————————— 星燈 亞子

我自己平常都是從創作題材或主題去聯想人物角色的。這次的新繪製作品，也是一面思考以下這三點，一面去進行人物角色設計的。

1) 設定 1 個主題和 2～3 個副題

主題：Noblesse Oblige（法文：貴族義務。意思是指位居高位之人，要承擔起符合其地位的責任與義務）。因為在我心目中，對於軍事蘿莉塔的最初形象就是高貴、潔白，所以就意識到了這個用語。

副題：白鴿、武器、飾帶。這裡配合主題挑選了白色的生物。而因為我很想讓人物角色拿著武器來呈現出堅強感，同時將蘿莉塔風格的可愛感也呈現出來，所以使用又細又平且長度較長的飾帶作為設計上的點綴色。

2) 外觀與性格

注定會為大家帶來希望與未來，且氣勢凜然、堅強內心的少女。

3) 設定 1 種主題顏色和 2～3 種副題顏色

＊詳細的顏色內容請參考 P122。

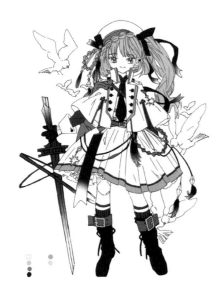

創作『騎士公主的誓言』所描繪出來的彩色草圖。
運用電腦繪圖軟體來探討如何配色。

星燈 亞子（Hoshiakari Ako）
愛知縣人。平時透過美麗的渲染效果和活用重疊上色的水彩表現，來創作一些具有故事性的人物角色以及獨自的世界觀。

pixiv：https://www.pixiv.net/users/6272560
twitter: @platonicdoll

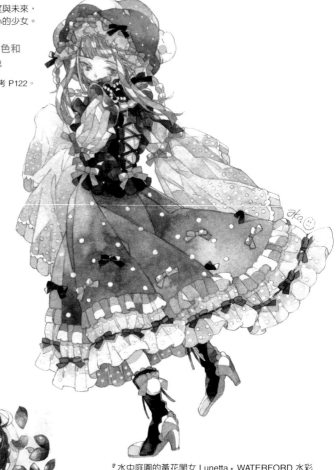

『水中庭園的黃花閨女 Lunetta』WATERFORD 水彩紙（Natural、中目）　SM 尺寸（22.7×15.8cm）

『打造桃源鄉的少女庭園師 Rosalie』WATERFORD 水彩紙（Natural、中目）　SM 尺寸（22.7×15.8cm）

＊這 2 幅作品轉載自「Fortuna」這本插畫冊子。

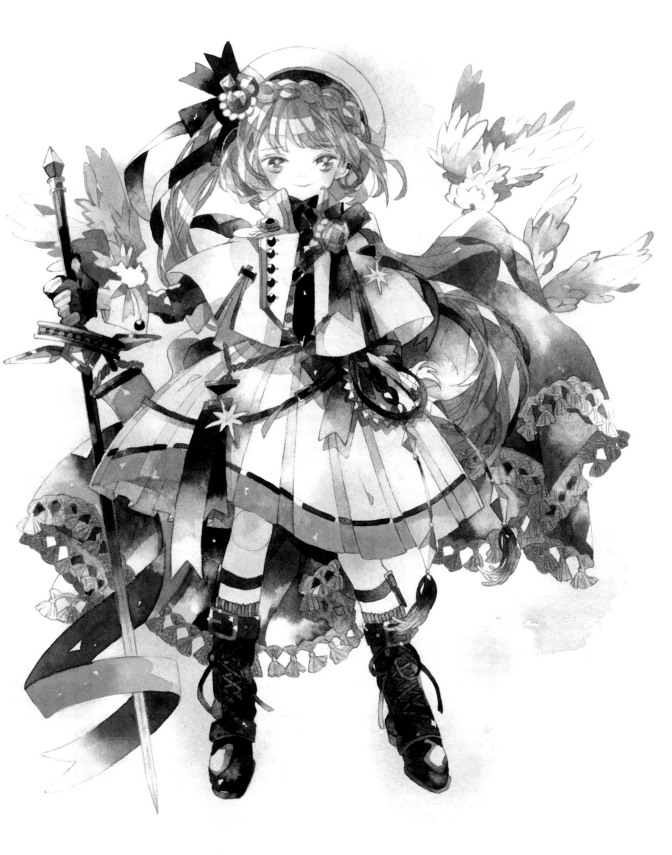

『騎士公主的誓言』WATERFORD 水彩紙（Natural、中目）　F4（33.3×24.2cm）
＊繪製過程請參考 P120～P127

以中華蘿莉塔為構想來描繪————はるの えこ

這裡是透過旗袍及漢服這些中國風的民族服飾去自由擴大聯想，繪製出一件增加了異國情調及可愛感的服裝。這次為了讓大家仔細去觀看服飾，配合中國風服飾將髮型改成古風造型，並特別留意不讓髮型顯得太過喧賓奪主。另外還有在頭上營造出二個圓圈，並將長髮的流向和頭紗的流向設計成有彼此相呼應。

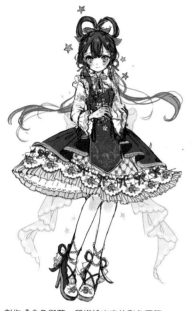

創作『金魚與夢』所描繪出來的彩色圖稿。
是透過電腦繪圖軟體描繪出來的草圖。

はるの えこ

大阪府出身，現居於大阪府。藝術相關科系大學畢業後，開始展開作家活動。平時的創作，是以女子身上的禮服加入大量花朵及寶石等童話創作題材的插畫為中心，並參加關西圈、關東圈的展示與活動。

pixiv：https://www.pixiv.net/users/2002074
twitter: @eco_logy

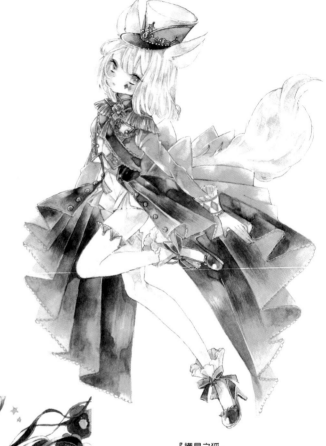

『護星之狐』
White Watson 紙　29.7×21cm

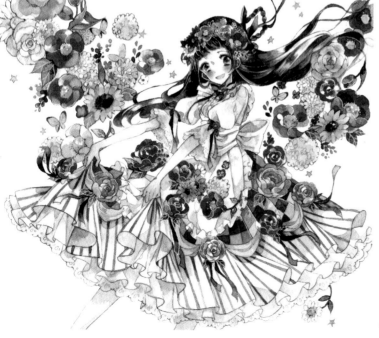

『花與圓舞曲』White Watson 紙　18×22cm

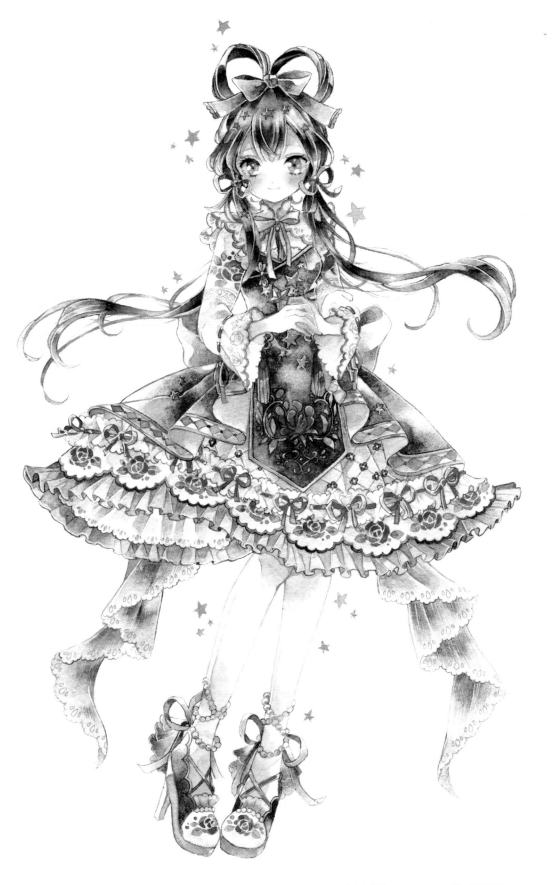

『金魚與夢』White Watson 紙　29.7×21cm
＊繪製過程請參考 P128～P135

以維多利亞蘿莉塔為構想來描繪————さかの まち

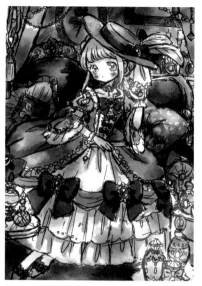

『Perfume collection』的彩色圖稿。

這幅作品是考慮創作一幅具古董風格那種色彩沉穩的插畫,來作為講解新作品的繪製過程。我從英國的維多利亞時代(19世紀時)那種優雅且典雅的時尚服飾中得到了靈感,進而描繪出了一幅『古董小物與女孩子』。

因為是維多利亞蘿莉塔,所以創作時有特別去強調奢華感、厚重感。雖然也有描繪了數種小物品來作為背景之用,但主要的小物品是「香水瓶」。同時也有定下了作品的概念和設定來拓展世界觀。整體設定如下,女孩子是一名大小姐,這身分使她無法隨自己心意自由外出;因此最喜歡收集一些只要噴灑在身上,就能夠遙想各種世界的香水;此外這些形狀燦爛的香水瓶也可以讓自己感到很賞心悅目,因此擺飾在房間裡。

さかの まち

青森縣出身,現居於東京。童話風格主義作家・插畫家。自 2015 年開始展開作家活動。創作時主要使用透明水彩和水性色鉛筆,並以飾帶、娃娃及花朵等等童話風格的創作題材為中心,繪製一些有如甜點般,又甜蜜又夢幻的作品。

pixiv:**https://www.pixiv.net/users/12805355**
twitter/Instagram: **@sakano_machi**

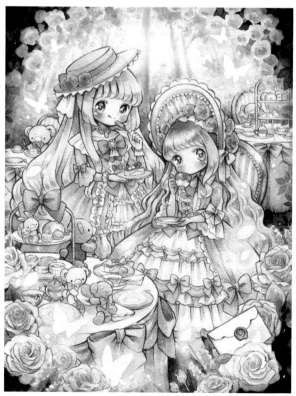

『迷途之森的茶會』
WATERFORD 水彩紙(Natural、中目)25.6×18.6cm

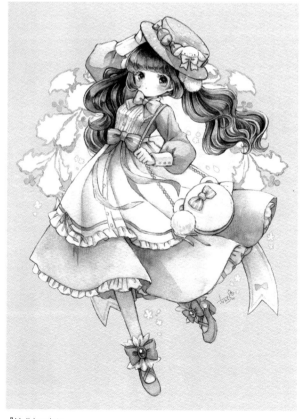

『Holiday date』
WATERFORD 水彩紙(White、中目)25×17.5cm

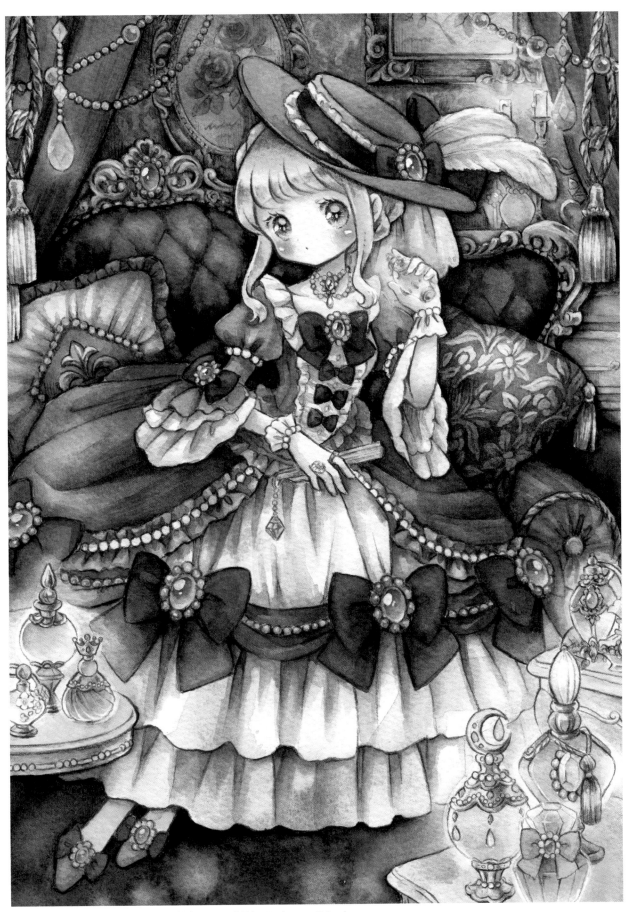

『Perfume collection』WATERFORD 水彩紙（Natural、中目）　B5（25.7×18.2cm）
＊繪製過程請參考 P136～P144

目次

第1章　透明水彩的基本使用方法　　　　15

關於畫材　　　　16

顏料與調色盤 16／調色盤的色名與色卡 17／畫筆與用紙 18／
其他的輔助畫材 20

關於透明水彩的技法　　　　22

〔A〕在調色盤上調製淺色顏色 22／〔B〕在紙張上調製淺色顏色 23／
基本技法(1)從平塗法開始練習 24／基本技法(2)模糊效果（漸層上色）25／
基本技法(3)渲染效果 26／基本技法(4)重疊上色 27

描繪『金髮的迷你角色 渲染妹妹』　　　　28

漸層上色和渲染效果的活用範例 28

描繪『紅髮的迷你角色 重疊妹妹』　　　　36

平塗法和重疊上色的活用範例 36

練習運筆…固定圖紋的描繪技巧　　　　44

格子花紋的描繪範例 45／巧克力磚的描繪範例 46／
將固定圖紋應用到插畫作品中 48

第2章　描繪可愛的人物角色與洋裝　　　　49

用來描繪插畫的發想法…從「詞彙」和「顏色」去思考　　50

1.發想自「詞彙」的範例作品 50／2.發想自「顏色」的範例作品 51

描繪新繪製插畫的草圖　　　　52

1.若是從「詞彙」去發想…52／2.若是從「顏色」去發想…53

描繪發想自「甜甜圈」這個詞彙的人物角色　　　　54

描繪發想自「衣服顏色」的人物角色　　　　62

發想自「詞彙」和「顏色」的插畫作品　　　　70

發想自「詞彙」的範例……「情人節」70／
發想自「顏色」的範例……主顏色為「紫藍色」71

讓「詞彙」與「顏色」兩者的形象融合在一起，形成一幅獨特的插畫 72

將冰淇淋配色方案，筆記在素描簿裡 72

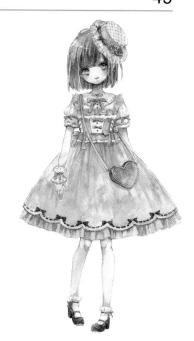

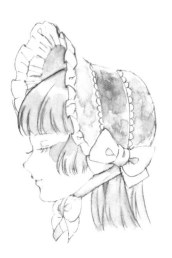

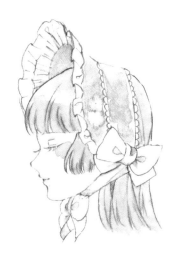

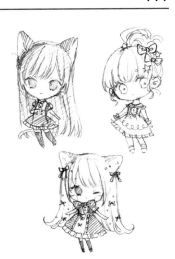

序言

本書將會透過作為日本獨自文化發展出來，穿著華麗「蘿莉塔」服飾的一些人物角色，詳細解說水彩的基礎技法、人物與衣服的描繪方法、小物品的調整修改方法等等要領。

關於蘿莉塔風格，會因為立場的不同，如實際的風格關係、歷史上的看法等等影響，而有各種不同的解釋；而在本書當中，則是會將其視為一種繪圖插畫表現，來說明相關描繪方法。如此一來，我們就可以在一個現實與幻想彼此交相混合的世界當中，描繪出一名彷彿介於少女與人偶之間，擁有獨特氣氛的人物角色了。而透過控制水量令色彩有多采多姿變化的水彩顏料，正好適合用來描繪楚楚動人的服飾、髮型及具有透明感的肌膚。

這些過程將會發展出一系列的建議和參考，讓各位有在創作插畫的朋友，可以透過獨特且自由的捕捉方式，描繪出充滿夢想的美麗服飾、人物角色以及專屬於自己的蘿莉塔風格。

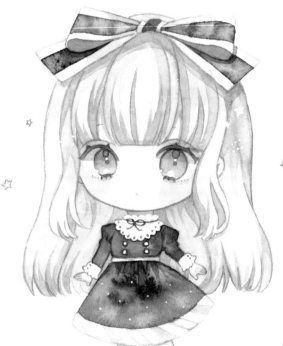

**一面進行顏色試塗，
一面思考哪種顏色適合角色形象。**

這是從 P21 開始進行繪製過程解說的「渲染妹妹」插畫試作品。是拍攝繪製過程之前，在家裡描繪出來的插畫，畫得非常可愛！偶然形成的渲染效果，顯色十分地美麗，充滿著水彩的魅力。

＊加在顏料色名的後面，括號內的英文字母縮寫是各家廠商的名稱。H是好賓、K是日下部、W是溫莎牛頓、S是申內利爾、D是丹尼爾史密斯、G是月光莊的縮寫。本書中所刊載的各種畫材，其色樣本為參考顏色。
本書中所刊載的畫材類是 2020 年 1 月時的各項產品，每位作家手中的畫材類，有可能會包含更早以前的產品；因此顏色名稱、產品名稱及包裝等等樣式規格，可能會有所變更。此外，關於本書中所刊載的網路情報，可能會未經公告逕行更改。

1

第 1 章
透明水彩的
基本使用方法

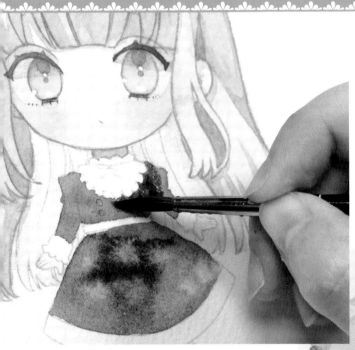

靈活運用渲染效果和模糊技法，
來發揮出水彩的魅力。

等待前面上色的顏色乾燥，
享受水彩重疊上色的樂趣。

關於畫材

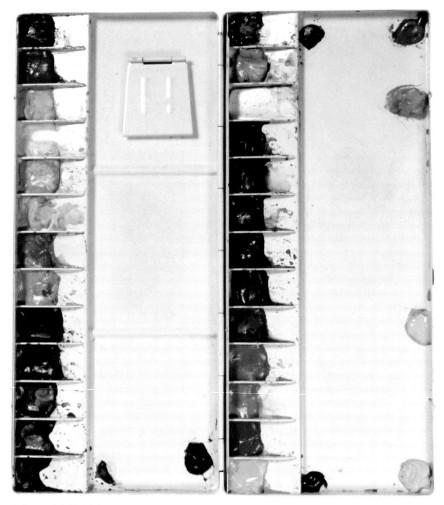

作者雲丹。老師的調色盤。金屬製（鋁製）且有 26 個小格子的常用款式。

顏料與調色盤

管裝的透明水彩顏料若是先擠在調色盤上排列好，要用時就可以馬上使用會很方便。接著再拿含水的畫筆輕輕塗抹，就能夠將原本已經凝固的顏料溶解開來。除了管裝顏料以外，也很推薦一種固體顏料，稱之為塊狀顏料（有分全盤以及二分之一尺寸的半盤），是一種半乾且易溶於水的款式。

個人愛用的顏料

雲丹。老師愛用的顏料精選。分別是日下部專家級透明水彩顏料的永固亮黃（左）、水藍（右）。

由左至右分別為好賓透明水彩顏料的寶藍和薰衣草，溫莎牛頓專家級水彩顏料的土黃和天然玫瑰茜紅。天然玫瑰茜紅有一股玫瑰的芳香，是一款有很多愛好者的顏料。

申內利爾透明水彩顏料的暖灰色（半盤塊狀顏料）。是一款放在大小約 1.5cm 左右容器內的固體顏料（請參考 P123）。具有獨特的色調，是一款很受歡迎的顏料。

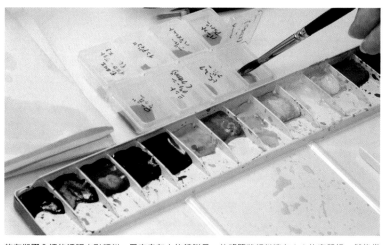

放在塑膠盒裡的透明水彩顏料，是來自友人的餽贈品。他將管狀顏料擠在小小的容器裡，然後當成禮物送給我進行試用。

調色盤的色名與色卡

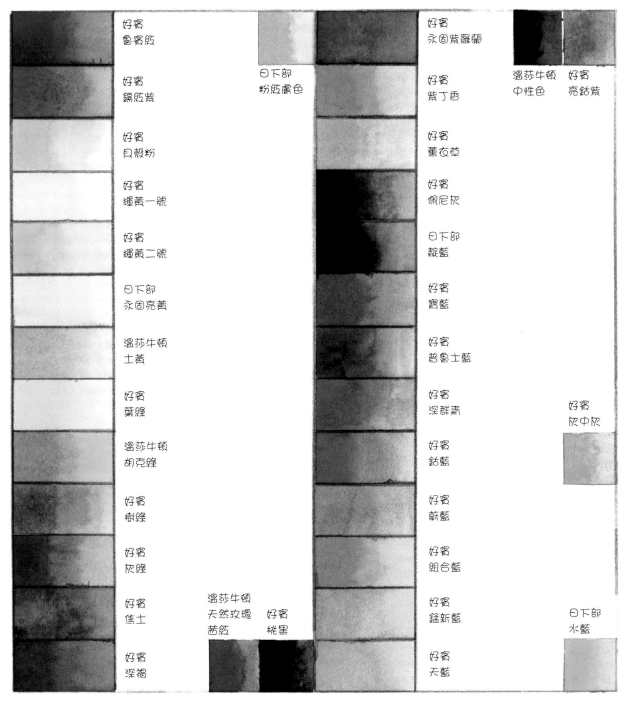

好賓
魯賓紅

好賓
鎘紅紫

日下部
粉紅膚色

好賓
貝殼粉

好賓
輝黃一號

好賓
輝黃二號

日下部
永固亮黃

溫莎牛頓
土黃

好賓
葉綠

溫莎牛頓
胡克綠

好賓
樹綠

好賓
灰綠

好賓
焦土

溫莎牛頓
天然玫瑰
茜紅

好賓
桃黑

好賓
深褐

好賓
永固紫羅蘭

好賓
紫丁香

好賓
薰衣草

好賓
佩尼灰

日下部
靛藍

好賓
寶藍

好賓
普魯士藍

好賓
深群青

好賓
鈷藍

好賓
蔚藍

好賓
組合藍

好賓
錳新藍

好賓
天藍

溫莎牛頓
中性色

好賓
亮鈷紫

好賓
灰中灰

日下部
水藍

填在上面這張色卡裡的顏料色名，跟 P16 中雲丹。老師的調色盤是有相呼應的。

申內利爾
暖灰

34 色的色名一覽表（從左上起）

魯賓紅（H）、鎘紅紫（H）、貝殼粉（H）、輝黃一號（H）、輝黃二號（H）、永固亮黃（K）、土黃（W）、葉綠（H）、胡克綠（W）、樹綠（H）、灰綠（H）、焦土（H）、深褐（H）、粉紅膚色（K）、天然玫瑰茜紅（W）、桃黑（H）、永固紫羅蘭（H）、紫丁香（H）、薰衣草（H）、佩尼灰（H）、靛藍（K）、寶藍（H）、普魯士藍（H）、深群青（H）、鈷藍（H）、蔚藍（H）、組合藍（H）、錳新藍（H）、天藍（H）、中性色（W）、亮鈷紫（H）、灰中灰（H）、水藍（K）、（表格外）暖灰（S）。

17

畫筆與用紙

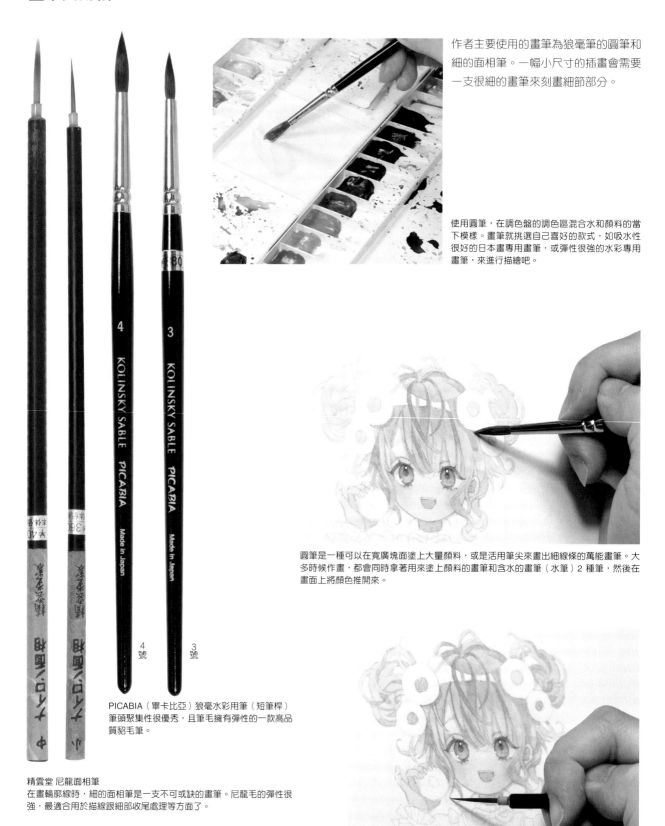

作者主要使用的畫筆為狼毫筆的圓筆和細的面相筆。一幅小尺寸的插畫會需要一支很細的畫筆來刻畫細節部分。

使用圓筆，在調色盤的調色區混合水和顏料的當下模樣。畫筆就挑選自己喜好的款式，如吸水性很好的日本畫專用畫筆，或彈性很強的水彩專用畫筆，來進行描繪吧。

圓筆是一種可以在寬廣塊面塗上大量顏料，或是活用筆尖來畫出細線條的萬能畫筆。大多時候作畫，都會同時拿著用來塗上顏料的畫筆和含水的畫筆（水筆）2 種，然後在畫面上將顏色推開來。

4 號
3 號

PICABIA（畢卡比亞）狼毫水彩用筆（短筆桿）
筆頭聚集性很優秀，且筆毛擁有彈性的一款高品質貂毛筆。

精雲堂 尼龍面相筆
在畫輪廓線時，細的面相筆是一支不可或缺的畫筆。尼龍毛的彈性很強，最適合用於描線跟細部收尾處理等方面了。

面相筆是使用於畫出線條或描繪出細微部分時。也能夠使用於要吸除部分小範圍的堆積顏料進行調整時。

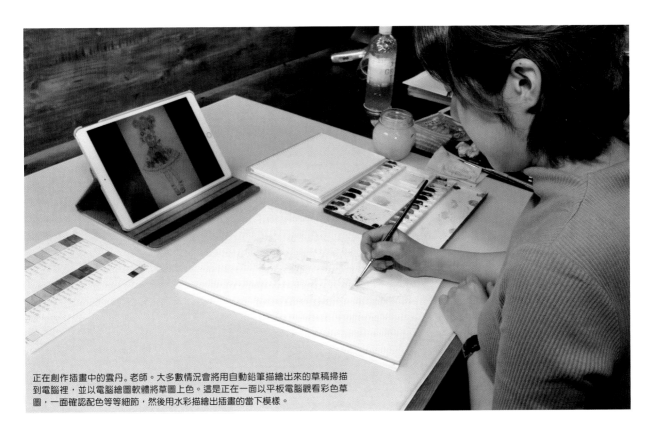

正在創作插畫中的雲丹。老師。大多數情況會將用自動鉛筆描繪出來的草稿掃描到電腦裡，並以電腦繪圖軟體將草圖上色。這是正在一面以平板電腦觀看彩色草圖，一面確認配色等等細節，然後用水彩描繪出插畫的當下模樣。

擦筆用品 →

筆洗瓶和擦筆用的廚房紙巾

要擦拭掉畫面的顏料時，我會使用廚房紙巾及衛生紙。

要記錄想法靈感跟畫草稿時，圖畫紙及影印用紙會很方便。

White Watson 紙…價格合理，適合初學者～資深畫家使用的中目水彩紙。
若是使用白色款的畫紙，會使得透明水彩的色調變得更加鮮艷。

WATERFORD 水彩紙…白色款的中目高級水彩紙。插畫的原畫看起來會很漂亮。雲丹。老師是使用 F4 尺寸的膠裝水彩本。插畫的實際尺寸則是以 A4 尺寸來進行描繪的。

要進行混色及加水後的顏色濃淡試塗所使用的是 White Watson 紙。

其他的輔助畫材

塑膠橡皮擦。使用隨手可得且擦起來好用的款式即可。

這裡會介紹一些使用於草圖、在水彩用紙上描繪草稿及插畫收尾修飾等方面的畫材類。一起來看看作者愛用的一些物品和用法吧！

個人很愛用文房堂的軟橡皮擦。不會黏來黏去的，用起來很好用。

用於起稿及構圖等用途的物品

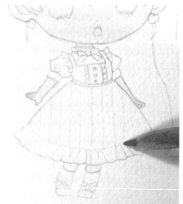

細的筆型橡皮擦是使用於部分小範圍的修改（請參考 P32）。上圖是進行擦拭後，接著以 0.3mm 自動鉛筆重新描繪出鈕扣構圖的當下模樣。

水性色鉛筆是使用於當要決定紋飾位置時，用來描繪出其構圖的時候。因為要是以水彩來描繪構圖，構圖的線條會溶化並整個幾乎消失不見。若是想要表現出線條時，則是建議可以使用油性色鉛筆。

筆型橡皮擦（蜻蜓牌 MONO zero）

自動鉛筆（0.3mm 飛龍牌 製圖鉛筆 500）

水性色鉛筆（施德樓 金鑽級水性色鉛筆）

軟橡皮擦的使用方法 1

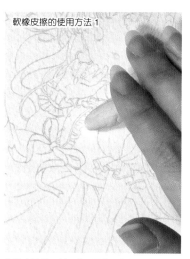

軟橡皮擦的使用方法 2

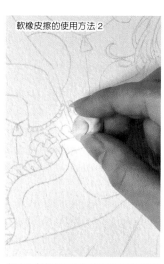

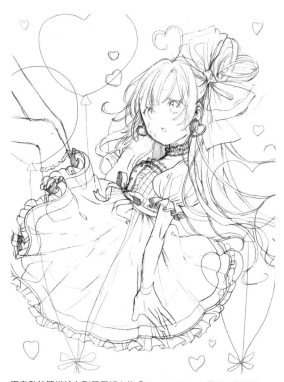

軟橡皮擦是一種又白又柔軟，能夠隨意改變形狀的橡皮擦。上圖是將軟橡皮擦搓成圓筒形狀，然後把水彩紙上的自動鉛筆描圖線稿擦淡的當下模樣。

也可以將軟橡皮擦搓成球狀並按壓在線稿上，將自動鉛筆描繪出來的線條擦淡。

用自動鉛筆描繪在影印用紙上的『Heart balloon』草圖。描繪出草圖後，使用電腦進行調整，然後將其描圖到水彩紙上（請參考 P145）。

作畫完成的插畫。『Heart balloon』

中性墨水的白色原子筆（三菱 uni-ball Signo 粉彩鋼珠筆 0.7mm AC 白）可以描繪出很細的線條及圓點。

水性麥克筆（三菱 uni POSCA 極細 白）是一種不透明的白色，乾燥後具有耐水性。

留白膠（貝碧歐水彩留白麥克筆 0.7mm）麥克筆型的留白膠，能夠進行細線條狀的留白處理。

眼睛高光使用的是白色 POSCA 麥克筆。

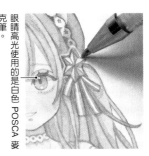

白色原子筆是在進行收尾修飾時，用來當作白色使用。那種恰到好處的不透明感，跟插畫很合得來。

使用紙膠帶進行暫時固定。

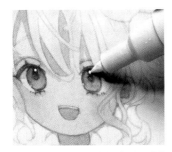

正在用自動鉛筆把線稿描線到水彩紙上的當下模樣（請參考 P145）。

白色的 POSCA 麥克筆因為是不透明的，所以可以用來描繪眼睛的高光。

經過留白處理的地方塗上水彩顏料後的狀態。

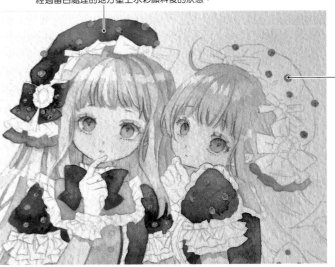

在塗上水彩顏料之前要先處理好遮蓋處理。水彩用留白麥克筆可以描繪出細線條狀，因此用起來很方便。

想留白避開不上色的圖紋部分，要事前以筆型留白膠塗好範圍。接著充分晾乾，用水彩顏料不避開的塗在留白膠上面。最後等畫面整個乾掉後，再剝下留白膠（完成插畫請參考 P71）。

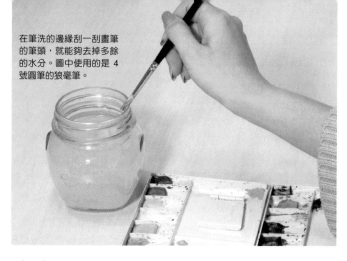

在筆洗的邊緣刮一刮畫筆的筆頭，就能夠去掉多餘的水分。圖中使用的是 4 號圓筆的狼毫筆。

關於
透明水彩的技法

透明水彩顏料的濃淡是透過水量來控制的。這裡會以三階段的圖示來標示畫筆裡所蘊含的參考水量。同時也會介紹如何在調色盤上將水加入到已經溶解開來的顏料裡調整濃淡的方法；以及如何用沾在畫筆上的水將已經塗在紙張上的顏色進行模糊處理的方法。

以三階段圖示來標示水量

微量

適量

大量

〔A〕在調色盤上調製淺色顏色

大量

① 讓畫筆含帶著水分，並在筆洗的邊緣輕輕刮一刮畫筆。② 用不至於會滴落的大量水分，將調色盤上的輝黃一號（H）顏料溶解開來。③ 在調色區充分進行混合。配合想上色的部分其範圍大小調節顏料的溶解量。

④ 試試只溶解輝黃一號（H）並上色看看。以一個要塗在肌膚上來作為底色的顏料而言，這個色調會給人一種略為濃郁的印象。

適量

一開始塗上的色調

⑤ 拿沾著顏料的畫筆稍微沾點水，並把水瀝在調色盤上調淡顏色。⑥ 拿沾有適量水分的畫筆混合並稀釋調色區上的輝黃一號（H）。

⑦ 加水並試塗看看色調調淡後的顏料。接著跟一開始塗在上方的色調比較看看。發現若是只有單一顏色，紅色調會略嫌不足，因此決定試著混入貝殼粉（H）看看。接下來會用這二種顏色的混色調製出肌膚顏色。

大量

貝殼粉（H）

⑧ 拿沾有顏料的畫筆筆尖沾水，然後在筆洗的邊緣稍微刮一刮。⑨ 將貝殼粉（H）的顏料溶解開來。

⑩ 將在調色區的輝黃一號（H）與貝殼粉（H）充分進行混合。

⑪ 試塗看看混色後的肌膚顏色。

適量

二種顏色混色後的色調

⑫ 我想調成再稍微淺色一點的色調，因此拿了沾有顏料的畫筆稍微沾點水，在筆洗的邊緣稍微刮一刮。⑬ 在一個與先前的調色區稍微錯開的位置上，混合畫筆的水和顏料調製出淺色顏色。

⑭ 試塗加過水後的肌膚顏色。

比較一下顏色試塗的色調

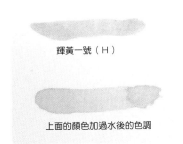

輝黃一號（H）

上面的顏色加過水後的色調

混色輝黃一號（H）與貝殼粉（H）後的肌膚顏色。

上面的顏色加過水後的色調

顏料會堆積在邊緣，而形成水彩邊緣。

參考塗在水彩紙上的色調，進行顏色試塗吧！

趁還沒乾掉時，拿沾過水的畫筆進行模糊處理後的範例。

將組合藍（H）塗在紙張上，並調成淺色色調後的顏色。

〔B〕在紙張上調製淺色顏色

大量

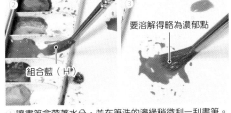

組合藍（H）

要溶解得略為濃郁點

① 讓畫筆含著帶著水分，並在筆洗的邊緣稍微刮一刮畫筆。
② 拿畫筆沾水，然後用大量的水將藍色溶解開來。
③ 拿畫筆沾取二次水，然後先將顏料溶解得多一點。

④ 一開始先以橫向方向來塗上去。

大量

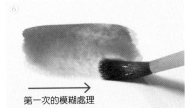

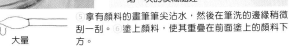

第一次的模糊處理

⑤ 拿有顏料的畫筆筆尖沾水，然後在筆洗的邊緣稍微刮一刮。⑥ 塗上顏料，使其重疊在前面塗上的顏料下方。

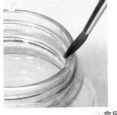

大量

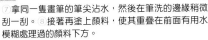

第二次的模糊處理

⑦ 拿同一隻畫筆的筆尖沾水，然後在筆洗的邊緣稍微刮一刮。⑧ 接著再塗上顏料，使其重疊在前面有用水模糊處理過的顏料下方。

⑨ 趁一開始塗上的顏料尚未乾時，一面拿畫筆加水，一面在顏料上面畫過去，就會變成淺色顏色了。

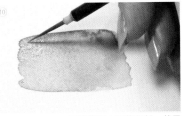

微量

⑩ 堆積在上方的顏料，就用一支幾乎沒水分且很細的面相筆去吸除掉。

上色的部分若是乾掉就無法進行模糊處理

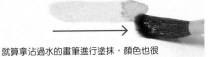

就算拿沾過水的畫筆進行塗抹，顏色也很難溶解開來，因此較適用於重疊上色。

模糊處理要趁顏料尚未乾燥時就迅速處理。因為顏料若是乾掉，就會凝固在水彩紙上，而變得很難把它溶解開來。這裡所使用的 WATERFORD 水彩紙，具有顏色容易附著的性質，不適合使用畫筆去磨擦洗白的方法。

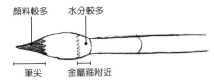

顏料較多　水分較多

筆尖　金屬箍附近

在調色盤上溶解開來的顏料，畫筆的筆尖這邊會沾上比較多的顏料。接近金屬箍的地方則是水分會比較多。

保留沾在畫筆上的顏料，只去除掉水分的方法

若是以拭筆布擦拭筆尖，在調色盤沾上去的顏料就會被擦下來。因此建議可以把靠近金屬箍的部分，放上廚房紙巾這類會吸水的物質。如此一來，就可以用廚房紙巾吸取水分，並最大限度地保留畫筆上面的顏料。

基本技法（1）從平塗法開始練習

使用狼毫筆圓筆《4號》

首先要讓畫筆含帶著水。接著拿這支畫筆去磨擦塗抹調色盤上的顏料，原本凝固起來的顏料就會溶解開來。

用水溶解透明水彩顏料，然後很均一地塗上顏色塊面就稱之為「平塗」。這裡會從這個平塗法，去練習描繪「模糊效果（漸層上色）」、「渲染效果」及「重疊上色」。平塗法其描繪方法的訣竅就在於要很迅速地將用比較多水溶解開來的顏料塗抹開來。

1 種顏色的平塗法

① （將顏料溶解）
②

顏色略為濃郁的平塗

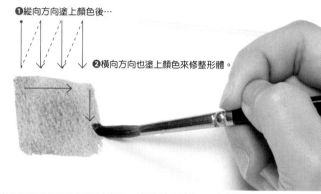

❶縱向方向塗上顏色後…
❷橫向方向也塗上顏色來修整形體。

① 拿畫筆沾取貝殼粉（H）。
② 在調色盤的調色區上與水混合。

③ 由上往下以鋸齒狀揮動畫筆塗上顏色，並趁還沒乾掉時一面拿畫筆吸除顏料，一面修整形體。

將水加入在同一個紅色（魯賓紅）裡調製出極淺色的顏色。要讓畫筆含帶著水，並在調色盤上稀釋一開始溶解開來的紅色。這次因為是範圍很小的顏色塊面，所以是在調色盤上將顏色溶解開來的。

① （加水）

淺色顏色的平塗

① 在調色盤上充分混合水和顏料。

②

② 由上往下以鋸齒狀塗上顏色。

③

③ 若是趁顏料還沒乾時修整形體，就可以上色得很均勻不斑駁。

混合二種顏色的平塗法

在調色盤上混色二種顏色

① ③
② ④

① 拿含帶著水的畫筆沾取鍋紅紫（H）。
② 首先在調色盤的調色區將顏料溶解成自己喜好的色調。
③ 接著拿畫筆沾取魯賓紅。
④ 跟事先溶解好的 ② 充分混合調製出「混色過的紅色」。

深色顏色的平塗法（混色過的紅色）

⑤
⑥

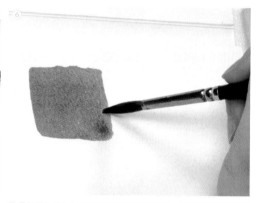

⑤ 由上往下揮動畫筆並以平行方向來進行上色。

⑥ 深色顏色因為很容易就變得斑駁不均勻，所以只用縱塗來進行收尾處理。如果是畫面很濕潤的狀態，因為顏料會流動，所以還有辦法進行調整。

三種平塗法完成了！

略深色的顏色

淺色的顏色

深色的顏色

基本技法（2）模糊效果（漸層上色）

從深色顏色到淺色顏色

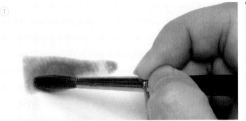

① 以橫向方向塗上大量混色過的紅色。

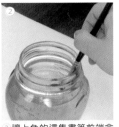

② 讓上色的這隻畫筆前端含帶著水。

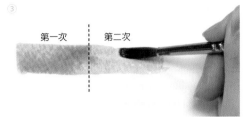

③ 像是在推開顏料那樣，從後方塗上顏色，使其重疊在第一次塗得很濃的顏色塊面上。

第一次　第二次

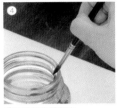

④ 讓畫筆含帶著水。

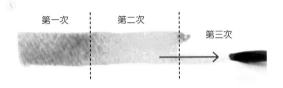

第一次　第二次　第三次

⑤ 像是要推開顏色那樣揮動畫筆，使其稍微重疊在第二次的顏色塊面上。

漸層上色，會使用到溶解得很濃郁的顏料。運用一支畫筆含帶著水在紙張上面營造出漸層效果的上色方法。當顏色的延伸變得很不順暢，就要稍微在筆尖沾點水。

再含帶一次水。

⑥ 在筆洗的邊緣刮一刮筆頭調節水分。

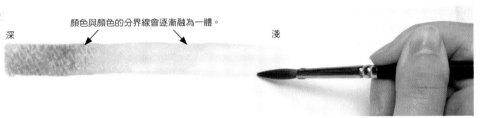

深　　顏色與顏色的分界線會逐漸融為一體。　　淺

⑦ 拿畫筆沾水之後，就趁塗在紙張上的顏料還沒乾時，用水將顏料推開完成漸層上色。

應用範例 迷你角色的頭髮

『紅色頭髮的迷你角色　重疊妹妹』繪製過程請參考 P36～P43

第一次

① 在頭部上方平塗略為深色的顏色。

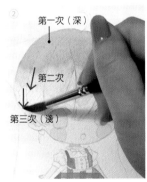

第一次（深）
第二次
第三次（淺）

② 將畫筆沾水後一面推開顏色，一面進行漸層上色。

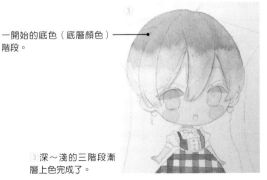

一開始的底色（底層顏色）階段。

③ 深～淺的三階段漸層上色完成了。

從淺色顏色到深色顏色

1 在調色盤上調製出極淺色的顏色，並以橫向方向將顏色塗上去。

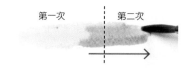

第一次　第二次

2 塗上第二次的顏色，使其重疊在第一次塗上的顏色上面。調製出一個略為深色的顏色，並從後方將顏色塗上去。

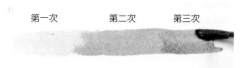

第一次　　第二次　　第三次

3 塗上第三次的深色顏色。

4 讓畫筆的筆尖含帶著水。

5 調整顏色與顏色的分界，使其形成很滑順的漸層上色。

如果是從淺色顏色變化成深色顏色的漸層上色，就要事先調製好三個階段的顏色。接著先塗上淺色顏色，趁顏料尚未乾之前，塗上稍微深色一點的顏色。然後趁畫面還很濕潤時，將第三次的深色顏色也塗上去，讓顏色之間很自然地暈染開來。

淺　　　　　　　　　　　　　　　深

6 漸層上色完成。

基本技法（3）渲染效果

將水滴在深色顏色上

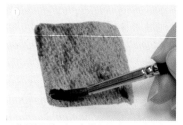

1 先以佩尼灰（H）進行平塗。平塗上色要略為濃郁。

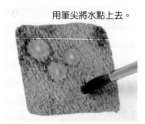

用筆尖將水點上去。

2 讓畫筆含帶著大量的水，然後點成水滴狀。

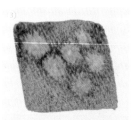

3 滴下去的水會很自然地擴散開來。

4 隨著時間經過，渲染範圍就會變大。最後等待水分自然乾燥。

將深色顏色滴在極淺色的顏色（水）上

1 先以極淺色的顏色進行平塗。

2 將深色顏色以筆尖輕點的方式滴下去。

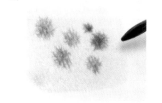

3 滴下的顏料會渲染並擴散開來。

4 擴散開來後的模樣。渲染方式會因為前面塗上的顏料（水）其乾燥程度而有所變化。記得要多方嘗試。

應用範例 迷你角色的飾帶和衣服

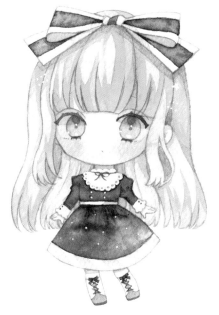

『金髮的迷你角色 渲染妹妹』

＊繪製過程請參考 P28—P35

基本技法（4）重疊上色

① 先進行平塗，再等待顏料乾燥。這裡使用的是樹綠（H）這個略為深色的顏色。接著等待顏料乾燥。

② 下一個顏色使用極淺色的蔚藍（H）。要平塗重疊在一起。

③ 重疊在一起的地方會看到綠色穿透過藍色，因此二種色調會混合並使得顏色變深。

應用範例 迷你角色的肌膚及眼睛等等

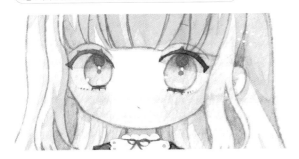

使用透明水彩進行描繪時，不要一下子就塗上深色顏色，要逐步地反覆進行重疊上色。要透過平塗法、漸層上色、渲染效果進行底色上色之後，再進一步地反覆進行平塗法及漸層上色等技巧將該部分描繪上去。這裡我們就來看看具體的迷你角色繪製過程範例吧（關於描繪步驟將從 P28 開始進行詳細解說）！

① 以極淺色的平塗法將肌膚塗上底色。底色是使用在調色盤上混合輝黃一號（H）與貝殼粉（H）並加入了較多水分的一種混色。

② 平塗充分乾燥後，就在臉頰部分塗上具有紅感的顏色進行重疊上色。

③ 拿沾了極少水分的畫筆將塗上去的顏色推開來，並處理成漸層上色。

④ 先以極淺色的薰衣草（H），將眼睛的整體陰影進行重疊上色。

⑤ 將在眼眸的 1/2 塗上深色的藍色，並拿沾了水的畫筆將藍色推開進行漸層上色。藍色使用的是組合藍（H）。

⑥ 眼眸的漸層上色乾燥後，再稍微加強一下眼睛的陰影。使用淺色的薰衣草（H）進行重疊上色。

要調製肌膚及頭髮這類淺色色調時，要特別仔細確認其色調。

進行顏色試塗，確認調製出來的顏色深淺及色調

在替插畫上色之前，先用另外一張紙進行顏色試塗，就可以減少顏色感及濃度不對這類的失敗情況。這裡的範例是試塗在 White Watson 紙上，但也可以試塗在真正要作畫時所使用的水彩紙上。

描繪『金髮的迷你角色 渲染妹妹』

先在影印用紙上描繪出草圖,然後描圖到水彩紙上的線稿(描圖的方法請參考 P145)。輪廓線會在之後以畫筆描繪出來。

2 在前髮的縫隙塗上陰影顏色進行重疊上色。先以圓筆塗上顏色後…

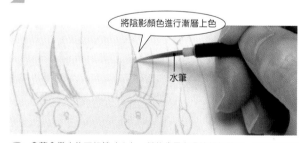

將陰影顏色進行漸層上色

水筆

3 拿著含帶水的面相筆(小),然後像是在吸除顏料那樣,以面相筆推開顏料。最後反覆進行相同的上色方法,塗畫在額頭形成的陰影。
肌膚的陰影顏色:在肌膚的顏色+輝黃 2 號(H)的這個顏色裡,分別混入少量的魯賓紅(H)、紫丁香(H)、永固紫羅蘭(H)。

 輝黃二號(H)　　 魯賓紅(H)

 紫丁香(H)　　 永固紫羅蘭一號(H)

漸層上色和渲染效果的活用範例

在 P27 也介紹過的迷你角色,其飾帶及裙子部分在描繪時,運用了水彩獨特的渲染效果。例如在上色衣服這類範圍較大的塊面時,運用會緩緩擴散開來的渲染效果就會很有成效。當然,在描繪過程也要一面運用平塗法及重疊上色這類基本技法,一面將輕淡的色調逐步地處理成濃郁且明確的色調。

＊加在顏料色名後面的英文字母縮寫是廠商名稱。H為好賓的縮寫,K為日下部的縮寫。

1 肌膚的底色上色

前髮的縫隙也要先塗上底色

輝黃一號　　貝殼粉
(H)　　　　(H)

1 將肌膚的顏色平塗上去。使用的是在調色盤上混合輝黃一號(H)以及貝殼粉(H),並加了較多水分的一種極淺色顏色。眼睛的部分也先塗上底色。然後耳朵、脖子、手部、腿部也塗上相同顏色進行底色上色。

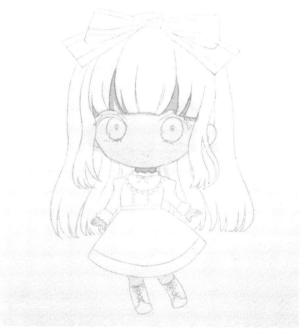

4 脖子部分也塗上陰影顏色。將臉部底色上色時,可以超塗到頭髮的範圍。接著等待畫面乾燥。

28

將陰影顏色進行漸層上色
—— 水筆

5 替臉頰進行重疊上色。要以圓筆塗上極淺色的顏色。
臉頰的顏色：輝黃一號（H）＋貝殼粉（H）＋魯賓紅（H）

6 拿只含帶著水的畫筆（水筆）將顏色推開來，並進行漸層上色，直到眼睛的一半位置為止。要先稍微瀝掉一些水筆的水分再去使用，以免顏色過度擴散。

7 先以溶解稀釋到極淺的薰衣草（H），將眼睛的整體陰影進行重疊上色。

② 頭髮及眼睛的底色上色

組合藍（H）

1 先替後面的頭髮塗上陰影顏色。

2 拿含帶著水的畫筆，將眼眸的顏色溶解好。

3 替右眼眸和左眼眸約 1/2 塊面塗上濃郁的藍色。

將眼睛進行漸層上色

4 拿只含帶著水的畫筆（水筆），在筆洗的邊緣刮一刮筆頭稍微瀝掉一些水分。

5 用水筆推開顏色，同時進行漸層上色，直到眼眸下面約 2/3 塊面都有上色。

眼睛的底色上色

濃郁的藍色
用水筆推開顏色（第一次）
用水筆推開顏色（第二次）

6 再次拿水筆含帶著水並瀝掉水分後，漸層上色推開到眼睛下面為止。

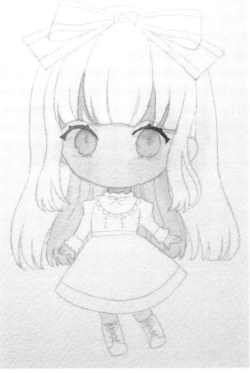

7 用面相筆將眼線描繪出來。
眼線的顏色：深褐（H）＋焦土（H）

8 同時也將眼睫毛的形體描繪上去。

9 頭髮的陰影顏色及眼睛的底色上色完成後的階段。這時候就等待畫面乾燥。

3 從眼睛及肌膚的漸層上色到細部刻畫

1 眼眸的漸層上色乾燥後，就再稍微加強一下眼睛的陰影。先以淺色的薰衣草（H）進行重疊上色。

2 替臉頰再進行一次重疊上色加深紅色感。臉頰一塗上顏色，眼睛的形體就會顯得很鮮明。

3 拿沾了水的畫筆，將臉頰的顏色推開到下巴讓顏色融為一體。

4 以混色過的藍色將眼眸的內側框出邊緣。要使用面相筆，並以很細的線條來進行描繪。
用來框出邊緣的藍色：蔚藍（H）＋組合藍（H）

5 加入下睫毛。加入二條沿著眼眸的橫向線條後，再畫出眼睫毛的縱向線條。
眼睫毛的顏色：靛藍（K）＋佩尼灰（H）

6 描繪出眼眸裡面的小圓圈。在高光後方加入用來映襯亮光感的圓圈。
小圓圈的藍色：組合藍（H）＋深群青（H）

將眼眸跟輪廓描繪上去

7 抓出輪廓後，將小圓圈裡面塗上顏色。

以水筆吸除顏料來進行洗白。

8 趁顏料尚未乾時，拿充分瀝過水的面相筆碰觸圓圈洗掉顏色。只要將畫筆的水分盡可能瀝乾，就可以很順利地洗掉顏色。

9 用水稀釋肌膚的陰影（請參考 P28），然後替眼瞼加上陰影。要讓外眼角側有一種顏色稍微比較深的印象。前髮、耳朵及脖子這些地方的陰影也要進行調整。

10 畫面乾燥後，再度替眼眸進行漸層上色。從上方塗上組合藍（H），並拿沾了水的畫筆進行模糊處理。最後稍待片刻等眼睛的部分乾燥。

11 在眼睛的中心加入圓圓的瞳孔。要是有堆積多餘的顏料，就拿畫筆吸除掉。
瞳孔的顏色：寶藍（H）＋普魯士藍（H）

12 畫出眼瞼和輪廓的線條，並等待這些線條乾燥。
輪廓的顏色：焦土（H）＋魯賓紅（H）

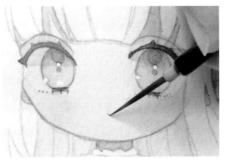

13 眼眸顏料乾了之後，就拿 POSCA 麥克筆在高光部分加上白色圓點。

14 以輪廓的顏色描繪出前髮縫隙所露出來的眉毛和嘴巴。嘴巴要用面相筆的筆尖，以輕點的方式點上去。

臉的部分，幾乎都完成了！

④ 從頭髮的底色上色到重疊上色

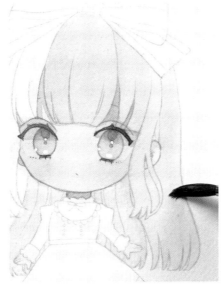

1 進行頭髮顏色的底色上色。混色出金髮的顏色，並用圓筆（4號）來平塗上去。
金髮的顏色：輝黃一號（H）＋焦土（H）

2 避開後面的頭髮，將顏色塗在前髮及臉頰旁的頭髮上。整體頭髮都帶有淺色基調的顏色後，就等待顏料完全乾燥。

15 眼睛這個重要部分完成後，接著就前進到頭髮的上色步驟。頭髮將會區隔出不同部分來完成作畫，好讓繪製過程可以很淺顯易懂。試著以眼睛的刻畫程度為基準，來提升其他部分的完成度吧。

進行第一次的陰影上色

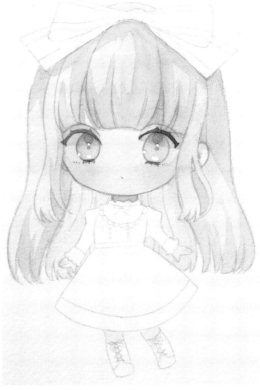

3 替金髮的顏色加上焦土（H）營造出陰影的顏色，並從前髮的陰影去進行重疊上色。要用圓筆（3號）塗上陰影的顏色，並用水筆（4號）推開顏色進行漸層上色。

4 將飾帶落在頭髮上的陰影塗上去。畫上陰影的顏色並用水筆推開。

5 留下光線照射到的明亮部分，並塗上第一次大略陰影後的模樣。要等頭髮的顏色充分乾燥。

進行第二次的陰影上色

 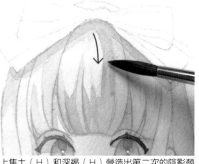

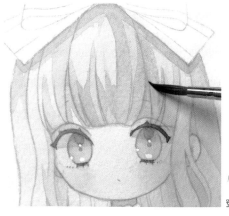

6 替金髮的顏色（請參考 P31）加上焦土（H）和深褐（H）營造出第二次的陰影顏色。這裡要局部性地將略為深色的陰影，重疊在第一次塗上去的陰影上。

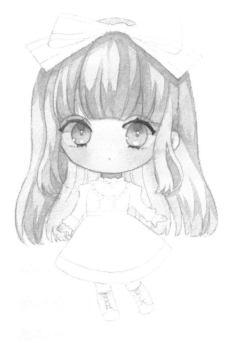

7 用圓筆（3 號）塗上陰影的顏色，並用水筆（4 號）將陰影的顏色推開來。

8 透過大範圍的區塊來加上陰影，好讓頭髮的前後關係顯得很清楚易懂。

描繪出輪廓後進行第三次的陰影上色

畫出輪廓，好讓側髮髮束的形體很容易分辨得出來。

9 畫面顏料乾了之後，就替頭髮加入輪廓線條。
輪廓的顏色：焦土（H）＋深褐（H）

10 待顏料乾了之後，再用跟輪廓一樣的顏色塗上深色的陰影。

局部修改線稿

使用筆型橡皮擦擦掉線稿，並用自動鉛筆進行修改。裝飾用的鈕扣數量原本是6 顆，但在觀看整體協調感後，最後修改成了 4 顆。

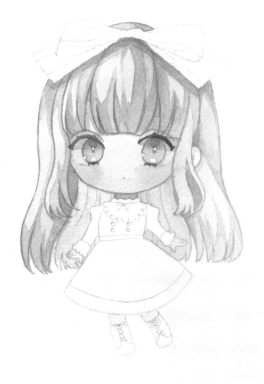

11 只在飾帶落下的陰影跟頭髮的縫隙，這些會顯得很陰暗的部分進行重疊上色。

1 飾帶平塗畫上略為深色的顏色後，再用含水的筆尖營造出渲染效果。
飾帶及衣服的顏色：靛藍（K）＋佩尼灰（H）

2 進行平塗並讓顏料堆積在飾帶上。

3 拿水筆以輕觸的方式，將水滴在有平塗過的地方，顏料就會擴散開來形成渲染效果。

4 水擴散開來使顏色變淡後，再塗一次顏料營造出渲染效果。

5 將衣領的部分留白，然後上色腰圍以上的衣身部分。

6 裙子部分也迅速地將顏色塗上去。

若是飾帶的渲染效果擴散開來，使得顏料堆積在邊緣上，就會形成水彩邊緣。

7 下襬上色時要帶點變化，使其成為一種略為淺色的色調。

8 拿畫筆含著帶著水後，就在筆洗的邊緣刮一刮筆頭稍微瀝掉一些水分。

9 將裙子部分的渲染效果營造出來。

10 趁衣身的平塗尚未乾之前，將略為深色的顏料重疊上去，好讓顏料渲染開來。鞋子也先用與衣服同樣的色調塗上顏色。最後稍待片刻，等畫面顏料乾燥。

＊水彩邊緣…指若是塗上或用較多水量溶解開來的顏料渲染開來，顏料就會堆積在邊緣，而形成一道深色顏色的分界。

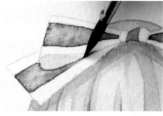

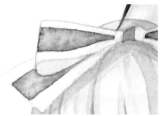

1 以薰衣草（H）替飾帶的背面這些白色的部分加上陰影。輪廓線也要以一樣的顏色來畫出來。

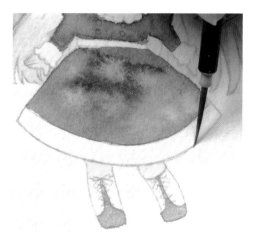

2 裙子及袖子袖扣的輪廓線也以薰衣草（H）描繪。

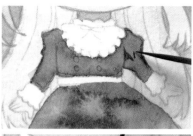

3 袖子的皺褶、領口的細小飾帶等地方，則用與衣服顏色（請參考 P33）一樣的混色描繪出來。描繪時要使用略為深色的顏色。

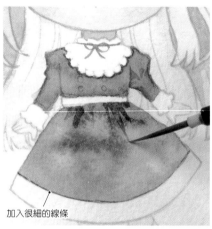

加入很細的線條

4 使用衣服的顏色，從腰圍往下將裙子的皺褶加入進去。皺褶在用圓筆塗上去後，要拿沾了水的面相筆來推開顏色。

5 小飾帶的形體若是先畫出輪廓，再將顏色填在輪廓裡面，小飾帶的形體就可以畫得很漂亮。

6 以一樣的顏色描繪出鞋帶。細微的部分要用面相筆來描線。

7 用面相筆的筆尖替衣領的蕾絲部分加入小圓點。

8 白色鞋子的輪廓線以薰衣草（H）描繪出來。

有稍微將顏色進行重疊上色的部分。

9 將裙子的顏色調深一層，並確認畫面已經乾燥後，再將皺褶描繪進去。

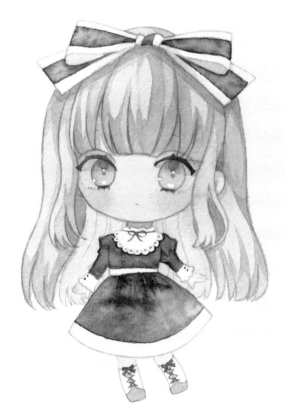

10 頭髮的飾帶、衣服及鞋子的細部都畫好後的模樣。袖子的袖扣上也有將小鈕扣描繪進去。

一面觀看整體協調感，一面進行收尾修飾

12 將手部的輪廓描繪進去。
輪廓的顏色：焦土（Ｈ）＋魯賓紅（Ｈ）

11 在下襬的白色部分，以薰衣草（Ｈ）描繪出條紋圖紋。腰帶、衣領及袖扣的白色部分，也要以相同顏色來加入陰影。

13 描繪出袖子落在手上的陰影。腿部也要先塗上裙子下襬的陰影。使用的是將肌膚陰影調淡後的顏色（請參考 P28）。

14 等畫面乾了之後，就拿 POSCA 麥克筆加入白色圓點。衣領的輪廓跟鈕扣的部分也要使用相同的白色。

完成

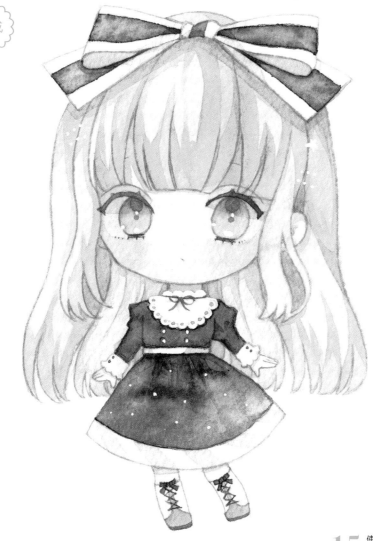

『金髮的迷你角色　渲染妹妹』原尺寸大小（15×10.5cm）

15 使用與衣服顏色相同的靛藍（Ｋ）加佩尼灰（Ｈ），替後面的頭髮加上一層淡淡的陰影，調和了整體畫面的色調。

描繪『紅髮的迷你角色 重疊妹妹』

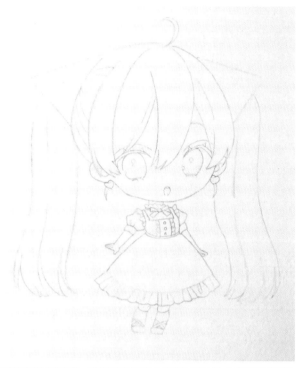

用電腦調整過草圖後,就將其印刷出來並描圖到水彩紙上(拓印的方法請參考 P145)。在影印用紙上的草圖,描繪的是一個朝左的角色。這是先用自己好作畫的方向去描繪,然後掃描至電腦裡反轉過來的。

使用顏色

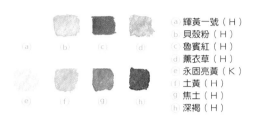

ⓐ 輝黃一號(H)
ⓑ 貝殼粉(H)
ⓒ 魯賓紅(H)
ⓓ 薰衣草(H)
ⓔ 永固亮黃(K)
ⓕ 土黃(H)
ⓖ 焦土(H)
ⓗ 深褐(H)

＊加在顏料色名後面的英文字母縮寫是廠商名稱。H 為好賓、K 為日下部、W 為溫莎牛頓。

平塗法和重疊上色的活用範例

在 P25 也介紹過的這個迷你角色,一面呈現出平塗與重疊上色的特質,一面來完成作畫。而且使用的顏色數量有經過精挑細選,特別是在眼睛跟臉頰,還有飾帶跟裙子部分,都有把重疊上色效果的活用訣竅,解說得很淺顯易懂。頭髮的底色上色則是有下過一番工夫,運用漸層上色讓晾乾後的重疊上色看起來很優美。在進行重疊上色時,在塗上顏色前充分晾乾是很重要的一件事情。如果沒時間等待,可以用吹風機來烘乾。

1 肌膚和衣服的底色上色

> 要進行平塗!

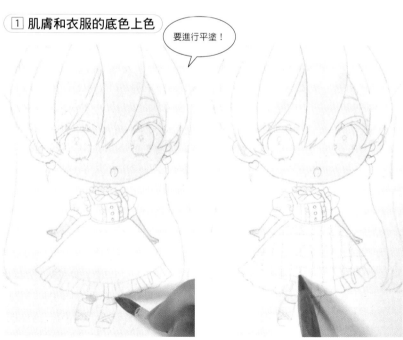

1 肌膚的顏色與 P28 的角色一樣。用大量的水去溶解顏料,將臉部、脖子、手臂和腿部進行底色上色。上色時要讓肌膚的顏色超塗到頭髮上。
肌膚的顏色:輝黃一號(H)＋貝類粉(H)

2 等個 11 分鐘左右等顏料乾燥。在這期間就先進行衣服的底色上色。用紅色的水性色鉛筆畫出橫向與縱向的線條,描繪出格子圖紋的構圖。如果沒有要留下構圖的線條,建議選擇水性色鉛筆;如果要表現出線條,建議選擇油性色鉛筆。

3 從縱向的線條開始平塗。可以按照自己方便上色的方向去上色,以縱向方向去上色也沒關係。用圓筆將魯賓紅(H)溶解開來,並描繪出紅色的條紋。背心連身裙的胸擋部分也塗上顏色。

2 眼睛及肌膚的重疊上色

1 替左右兩邊的眼睛加上陰影。先以溶解稀釋到很淡的薰衣草（H）進行重疊上色。

2 在肌膚的顏色中混入魯賓紅（H），然後替臉頰進行重疊上色。

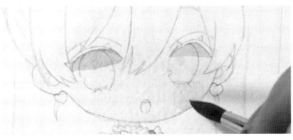

3 要混色成一種極淺的顏色，然後用圓筆替臉頰塗上淡淡的「圓圈」。

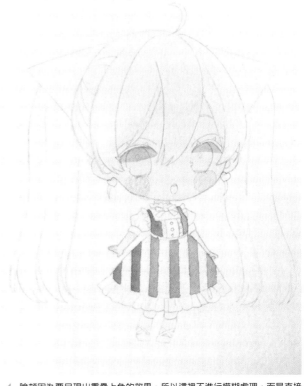

4 臉頰因為要呈現出重疊上色的效果，所以這裡不進行模糊處理，而是直接等顏料乾燥。

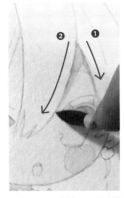 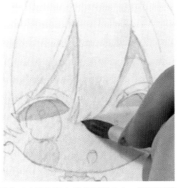

5 在前髮的縫隙及髮束的髮梢塗上陰影顏色進行重疊上色。要用圓筆（4號）將落在額頭上的陰影描繪出來。
肌膚的陰影顏色：在肌膚的顏色＋輝黃二號（H）裡，分別混入少量的魯賓紅（H）和薰衣草（H）。

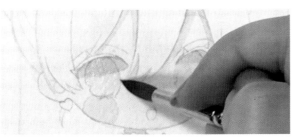

6 替眼眸約 1/2 塊面塗上黃色，並拿同一支畫筆加上少量的水來進行漸層上色。黃色是使用永固亮黃（K）。也可以用水筆來推開顏色。

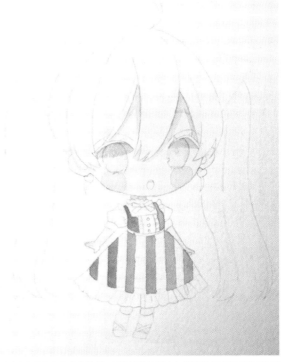

7 眼睛塗上黃色底色後的模樣。最後等待重疊上色後的肌膚陰影及眼睛的部分充分乾燥。

③ 衣服的重疊上色

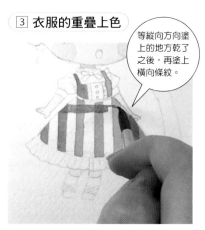

等縱向方向塗上的地方乾了之後,再塗上橫向條紋。

1 進行衣服格子的描繪。用圓筆將魯賓紅(H)溶解開來,並以橫向方向將紅色條紋進行重疊上色。

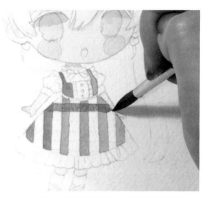

2 運用圓筆(4號)的筆尖,仔細地平塗上去。

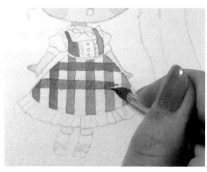

3 沿著構圖將第二條條紋塗上去。

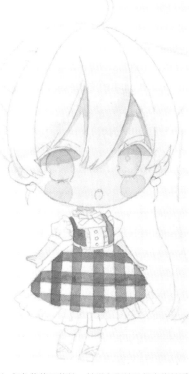

4 紅色的格子花紋,其橫向條紋及縱向條紋重疊在一起的部分,顏色會變得很深,因此相當適合用水彩來表現。為了讓圖紋與重疊上色的部分清楚易懂,選擇了很單純的平面圖紋。

④ 頭髮的底色上色

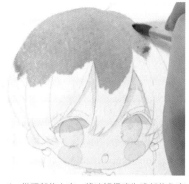

1 從頭部的上方,將溶解得略為濃郁的魯賓紅(H)平塗上去。

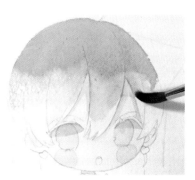

2 拿同一支畫筆沾水一面推開顏色,一面進行漸層上色。

將頭髮的底層進行漸層上色

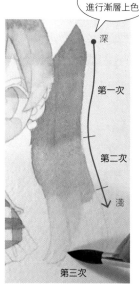

深
第一次
第二次
淺
第三次

3 按照 P25 說明過的,從深色顏色到淺色顏色的漸層上色方法,將頭髮的髮束部分也進行底色上色。

在頭後部塗上薰衣草(H)進行重疊上色。

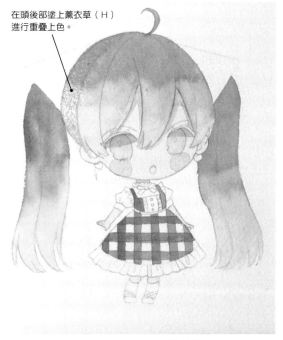

4 頭髮最一開始的底色上色階段。因為還要再疊上一次漸層上色,所以這裡不用在意底色斑駁不均的情形。頭後部則是使用了冷色系的色調,使其有種往後方去的感覺。在等待衣服顏色乾燥的這段期間,就先進行頭髮的底色上色。

5 頭髮及細節的重疊上色

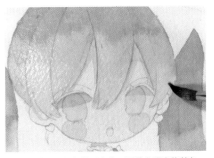

1 等底色的紅色乾了之後，再疊上明亮的黃色。一開始要先溶解並塗上輝黃一號（H），然後在髮束的前端加入永固亮黃（K）進行漸層上色。

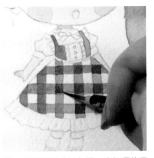

2 以魯賓紅（H）進一步加深格子重疊部分的顏色。用面相筆將顏色進行重疊上色。

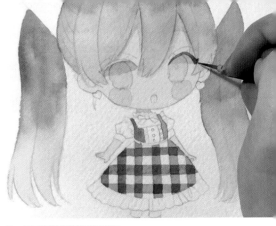

3 用面相筆將眼線描繪出來。眼線及眼睫毛的顏色：深褐（H）＋焦土（H）

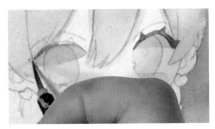

4 描繪完上面的眼線和眼睫毛後，將下面的眼睫毛畫上去。畫上 2 條沿著眼眸的橫線，並畫出眼睫毛的縱線。

5 胸擋部分也同樣塗上褐色這個混色。

6 使用多一點的水分去溶解永固亮黃（K），並先將飾帶的底色上色。

7 用肌膚的陰影顏色（請參考 P37），將眼瞼及脖子部分的陰影重疊上去。

> 因為要等飾帶跟頭髮的顏色乾燥，所以接下來先進行眼睛的重疊上色。

8 將形成在手臂上的袖子陰影，以及形成在腳上的裙子下襬陰影進行重疊上色。

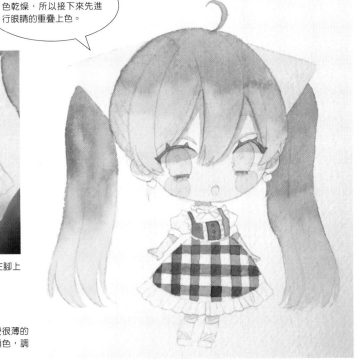

9 將色調感覺很薄的地方補上顏色，調整肌膚的陰影。

將眼睛進行重疊營造出漸層上色！

1 在眼眸的陰影裡面塗上土黃（W＆N）進行重疊上色。

2 拿同一支畫筆沾水推開顏色並進行漸層上色，直到眼眸約 2/3 塊面都有上色到為止。眼眸下面的部分則留下淺淺的黃色。

3 以肌膚的陰影顏色（請參考 P37）上色嘴巴的裡面。

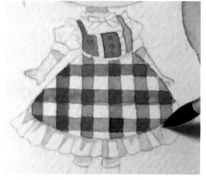

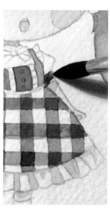

6 跟眼睫毛的顏色一樣，以深褐（H）和焦土（H）的混色描繪出愛心型耳環。

4 用薰衣草（H）替下襬的荷葉邊加上陰影。

5 在袖子的袖扣部分塗上紅色。使用的是魯賓紅（H）。

將眼眸跟輪廓描繪出來

7 在眼眸的裡面加入用來表現閃閃發亮感的小圓圈。要描繪在左右兩顆眼眸的上方。
小圓圈的褐色：焦土（H）

8 以同一褐色框出眼眸內側的邊緣。要運用圓筆的筆尖，以很細的線條來描繪。

9 以同一褐色在瞳孔處加入圓點。

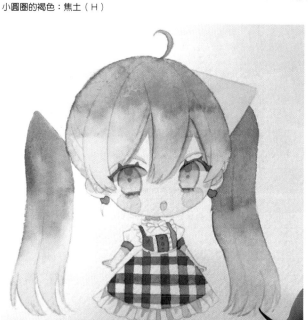

加深頭髮的底色

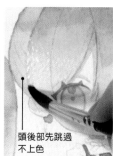

頭後部先跳過不上色

11 以魯賓紅（H）進行第二次的漸層上色。頭髮的漸層效果，要上色成上面顏色很深、下面顏色很淡，而兩者連接得很滑順。

10 紅色頭髮的部分也畫出輪廓來，使其帶有強弱對比。
輪廓的顏色：魯賓紅（H）

透過框出邊緣及陰影上色來凝聚形體

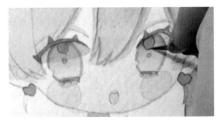

12 以褐色的焦土（H）框出小圓圈的內側邊緣。使用的是面相筆。

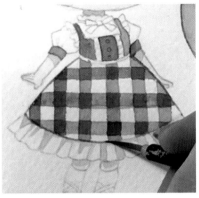
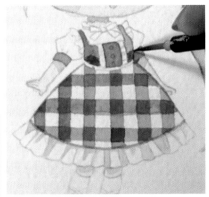

13 裙子的下襬則以魯賓紅（H）的線條框出邊緣。胸擋的部分也要塗上紅色進行重疊上色並加上陰影。

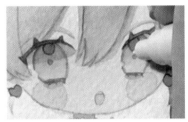

14 畫上高光，使其與眼眸的小圓圈相接。使用的是白色 POSCA 麥克筆。

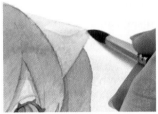

15 在飾帶的陰影上，塗上稀釋過的土黃（W）進行重疊上色。

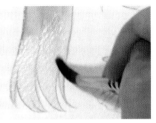

16 髮梢則塗上永固亮黃（K）進行重疊上色增加黃色感。

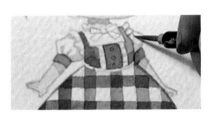

17 以薰衣草（H）替衣服的白色部分加上陰影。要用面相筆描繪出襯衫的袖子以及背心連身裙肩膀上的荷葉邊。

18 脖子根部的飾帶以及胸擋的荷葉邊也要加入陰影。

19 將下襬的荷葉邊框出邊緣。也可以用自己喜好的畫材，如色鉛筆或很細的筆等描繪出輪廓。

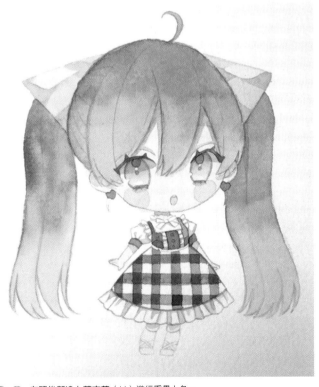

20 在頭後部塗上薰衣草（H）進行重疊上色。

7 將頭髮的陰影進行重疊上色並進行細部的刻畫

 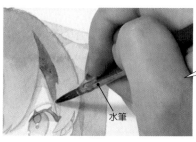

運用兩支畫筆將髮束的陰影進行漸層上色。

1 先從前髮的部分加上陰影。使用顏色略深的魯賓紅（H）來作為陰影顏色。先用圓筆（4 號）塗上陰影的顏色…

2 然後用水筆將陰影顏色推開來。頭髮的陰影上色方法與金髮的迷你角色一樣。

水筆

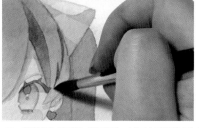

水筆

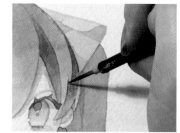

3 將髮束的陰影塗成鋸齒狀，並用水筆推開顏色進行漸層上色。

4 沿著髮束的邊緣，用面相筆以吸除的方式描繪。

 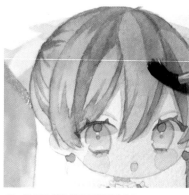

5 從頭部的上方將陰影顏色塗上去，營造出髮束的流向。

6 用面相筆的水筆將顏色推開至髮梢。

7 描繪出綁成雙馬尾的頭髮線條，表現頭部後方的圓潤感。

8 沿著前髮的髮束進行重疊上色。

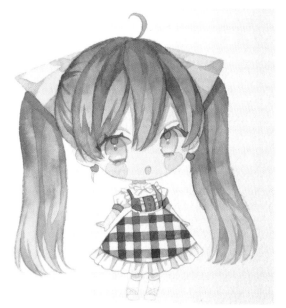

10 用白色 POSCA 麥克筆替胸擋及袖扣加入裝飾用的鈕扣。

11 加深瞳孔的顏色突顯瞳孔旁邊的高光。使用的是輪廓的顏色。
輪廓的顏色：焦土（H）＋魯賓紅（H）

9 頭髮的重疊上色完成後的階段。因為有描繪出髮束的曲線，所以頭髮會出現一股晃動感。

一面觀看整體的協調感，一面進行收尾修飾

12 使用魯賓紅（H）描繪前髮縫隙間的眉毛。

13 描繪完鞋子後，就以魯賓紅（H）畫出襪子的線條。
鞋子的顏色：焦土（H）＋深褐（H）

14 在頭後方疊上魯賓紅（H）稍微調暗顏色。

15 在背景畫上小星星。用自動鉛筆描繪出構圖後，塗上淺色的黃色及紅色。

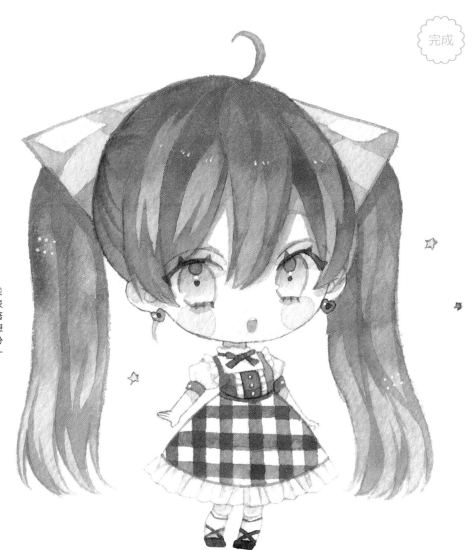

完成

16 照著臉部的輪廓描上線條，並單獨加深上眼線的顏色，把表情處理得鮮明。頭髮的髮束可以先試著透過模仿來學習。之後再按照自己的想法營造出一些自己喜好的髮束流向跟分叉方式，並做出一些調整變化，如此一來就可以順利畫出自己想要的頭髮了。

等待頭髮乾燥的時間…17分鐘
等待肌膚乾燥的時間…11分鐘
＊畫面乾燥的時間會受氣溫及天候而有所變化，因此時間僅作為參考基準。

『紅髮的迷你角色 重疊妹妹』原尺寸大小

練習運筆…固定圖紋的描繪技巧

這是運用在人物角色的衣服及背景上，點綴圖紋的描繪練習。可以透過上色這些相同寬度的條紋跟簡單的圖型等等作業磨練運筆的技巧。也可以試著參考繪製過程，下一番工夫思考顏料的顏色深淺程度。

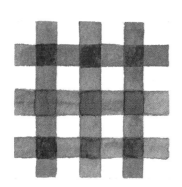

格子花紋…在『紅髮的迷你角色　重疊妹妹』中，描繪在衣服上的圖紋樣式（繪製過程請參考 P36～P43）。這個樣式最適合用來練習如何以平塗法和重疊上色來描繪固定寬度的線條。

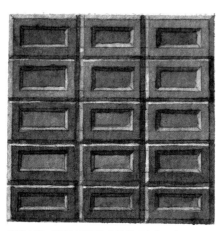

巧克力磚…看起來很好吃的片狀巧克力，也可以透過反覆進行平塗法和重疊上色描繪出來。P46 中將會解說其描繪方法。

條紋…這是運用 2 種顏色畫出 2 種不同寬度線條的範例。同時也有留下白色部分，畫成一種具有變化的圖紋。

棋盤格紋…畫出正方形處理成棋盤圖紋的格子圖紋。也可以延伸應用，以菱形畫成鑽石花紋或是加上線條畫成菱形花紋。

先以貝殼粉（H）為底層上色，然後在乾了之後，將 2 種顏色的水球進行重疊上色。

圓點…分別運用 2 種顏色畫出相同大小水球的範例。

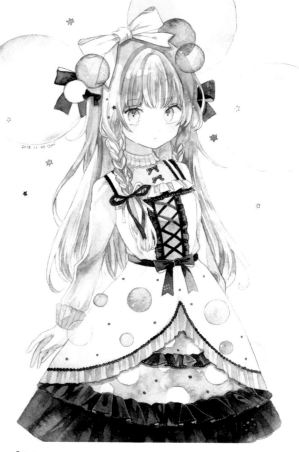

『Balloon』
佈置了各式各樣大小且具有透明感的水球圖紋作品。

格子花紋的描繪範例

圖紋的完成圖。這是各自畫出三條橫向線條與縱向線條的範例。綠色使用的是胡克綠（W&N）。是一種很美麗，色名源自於英國的植物畫家威廉·胡克的透明水彩。

改變顏色畫出格子花紋。要在調色盤上溶解多一點顏料做好準備。繪製過程跟迷你角色一樣，使用了圓筆和面相筆。

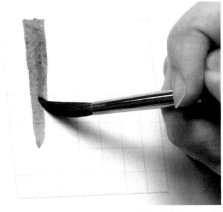

1 用自動鉛筆描繪出構圖後，使用圓筆以縱向方向平塗一條條紋。

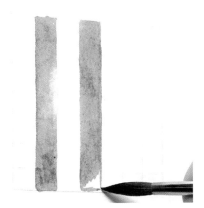

2 平塗上第二條縱向條紋。邊角的部分要運用畫筆的筆尖畫出輪廓，再將顏色填滿內側，如此一來就可以有效控制在沒有超塗的情況下完成作畫。

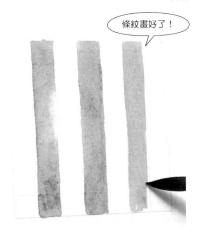

條紋畫好了！

3 塗上第三條縱向條紋後，就等待顏料乾燥。

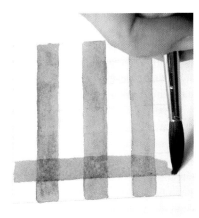

4 重疊塗上第一條橫向條紋。重疊在一起的部分，綠色會變很深色。

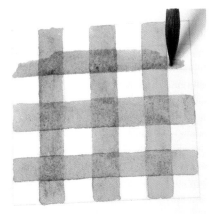

5 塗上第三條橫向條紋的過程。邊角部分記得要很細心、很仔細地塗。

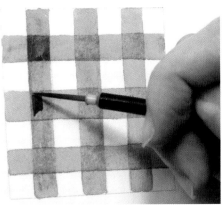

6 將重疊在一起的部分進一步進行重疊上色。拿面相筆沾同一個顏色將四角的部分上色，如此一來，格子花紋的圖紋就會有一股強弱對比。

巧克力磚的描繪範例

進行底色上色

1 在整體巧克力磚上，平塗上極淺色的焦土（H）。

2 加入大量的水溶解顏料，並用圓筆快速地平塗上去。

3 整體塗上顏色後，等待顏料充分乾燥。

進行重疊上色

4 留下上側的明亮部分，然後塗上淺色的焦土（H）進行重疊上色。

5 將內側明亮部分留下一個L字形，然後平塗上去。

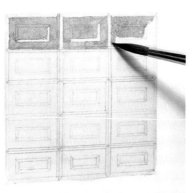

6 畫好一塊後，就進行第二塊、第三塊的上色。為了解說描繪步驟，這裡只會將上排描繪出來。

用吹風機烘乾

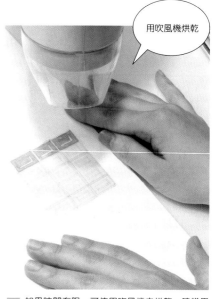

7 如果時間有限，可使用吹風機去烘乾。建議用較低的溫度或送風來吹乾，以免紙張翹起來。

逐步塗上深色顏色進行重疊上色

用重疊上色加上陰影！

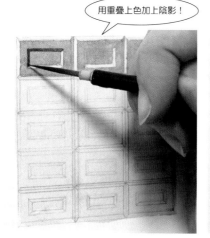

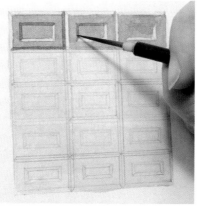

8 將凹陷處裡面的陰影塗成L字形。陰影顏色使用的是焦土（H）加上深褐（H）這種略為深色的混色。

9 像是在畫線條般，用面相筆將陰影描繪出來。光源的設定是從畫面左上方照射下來的。

10 也替各個巧克力塊的側面加入陰影。如此一來，三塊巧克力的形體就會很鮮明。

上色凹陷處

11 用圓筆塗上陰影顏色，讓內側的顏色變深。

12 像是要吸除塗上去的顏料那樣，用面相筆修整邊角。

13 第三塊巧克力上色完後的模樣。要很乾淨地留下明亮部分的L字形。

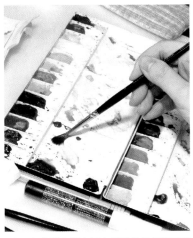

14 在調色盤上加水調出淺色的陰影顏色。

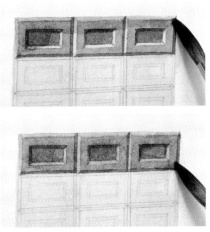

15 等畫面乾燥到某個程度後，薄薄地替整體巧克力磚加上一層陰影。

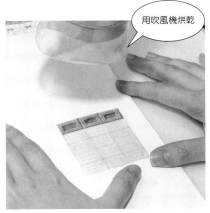

用吹風機烘乾

16 再次拿吹風機進行烘乾。也可以稍待片刻，等其自然乾燥。

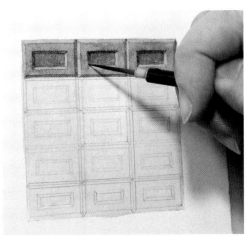

17 調整加深形成在凹陷處裡面的L字形陰影。

18 用面相筆在邊緣及溝槽等地方，畫出極細的輪廓線進行收尾修飾。

完成

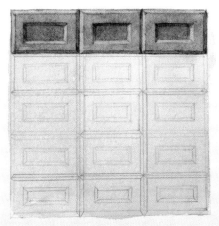

19 這是運用從淺色顏色到深色顏色的重疊上色描繪片狀巧克力磚的範例。試著改變所使用顏色，挑戰看看抹茶跟草莓巧克力等等不同的事物吧！

將固定圖紋應用到插畫作品中

巧克力磚
只要應用四角形的磚塊形狀，就可以
描繪出牆面跟家具。門跟窗框、鏡子
跟畫框等等物品，基本上也是相同的
上色方法。

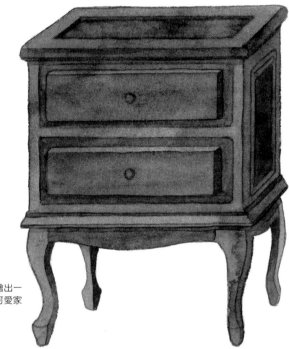

有抽屜的櫃子…應用巧克力磚，描繪出一
個櫃腳是彎腳造型、帶有曲線感的可愛家
具。

棋盤格紋　　　　　　　條紋

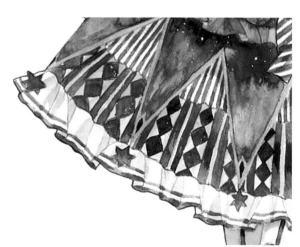

裙子部分的特寫。這是將棋盤格紋及條紋進行搭配組合，描繪出連身裙花
紋的作品。

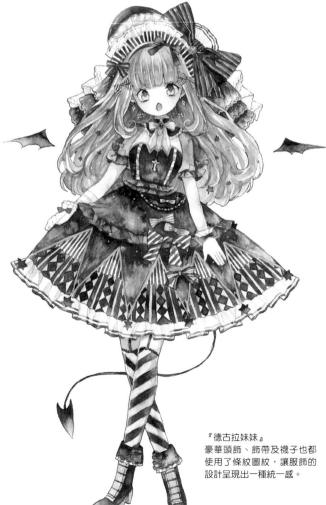

『德古拉妹妹』
豪華頭飾、飾帶及襪子也都
使用了條紋圖紋，讓服飾的
設計呈現出一種統一感。

第 2 章

描繪可愛的
人物角色和洋裝

2

在描繪插畫之際，「主題」通常會有各式各樣的切入點。
本章節將會徹底解說作者自身的靈感想法、推敲方法以及直到插畫完成的過程。

用來描繪插畫的發想法⋯從「詞彙」和「顏色」去思考

1.
發想自「詞彙」的範例作品

從詞彙去聯想的發想法⋯所謂的『melody（旋律）』，是指幾個樂音連接起來，然後配合節奏連續演奏出來。

⬇

以音樂及音階為構想⋯演奏旋律跟歌曲的事物。

⬇

發展成鍵盤的形體

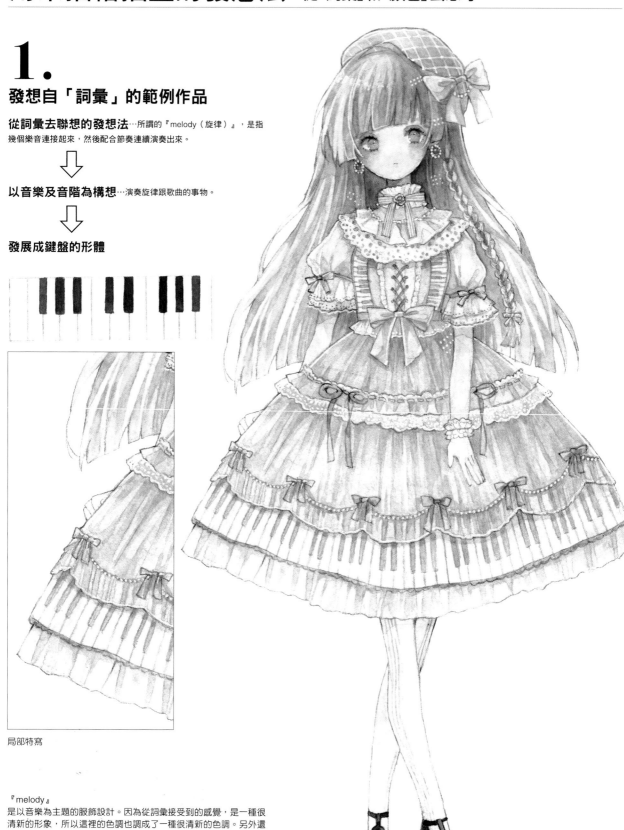

局部特寫

『melody』
是以音樂為主題的服飾設計。因為從詞彙接受到的感覺，是一種很清新的形象，所以這裡的色調也調成了一種很清新的色調。另外還描繪了許多蕾絲及荷葉邊，處理成很柔和的氣氛。而且還有將跟樂器有所關聯的形體作為創作題材套用進去⋯例如禮服是鍵盤、緊身褲襪是五線譜、鞋子是小提琴等等。

一名原創的人物角色，其身形樣貌及衣服的設計等等要素，該如何去構思才好呢？相信隨著每一位插畫畫家的不同，其構思方法都會有不同的思路跟故事。下面這兩張作品的清淡配色，雖然在顏色運用上是共通的，但卻是透過不同的發想思路描繪出來的。在這裡我們會對作者這二個發想法進行抽絲剝繭。

2.
發想自「顏色」的範例作品

顏色要從一種顏色發展成搭配組合…透過配色去思考的發想法

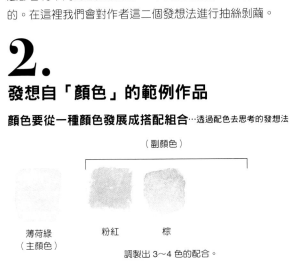

（副顏色）

薄荷綠
（主顏色）　　粉紅　　　棕

調製出 3～4 色的配合。

色名源自於薄荷這一個香料植物。是一種擁有具有清涼感（涼快感覺）印象的綠色。服飾的顏色搭配組合也有特別留意不要顯得類似人工顏色，而是一種很自然的色調。

局部特寫

『薄荷』
以薄荷綠和粉紅為主題顏色的作品。副顏色使用棕色。作畫時是帶著『要是現實中真的有人穿著插畫中這件衣服那該有多好』的心情描繪出來的。髮型等等地方也有調整修改成偏寫實的風格。

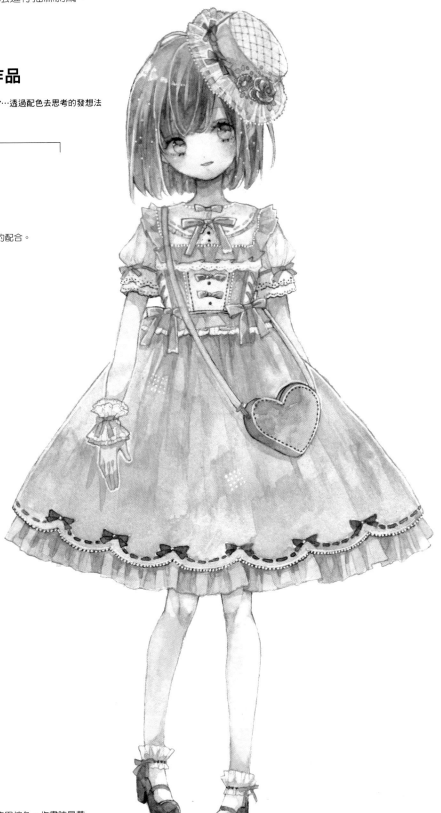

描繪新繪製插畫的草圖

1. 若是從「詞彙」去發想…

這裡準備了 2 個「詞彙」和「形體」的方案作為插畫的繪製過程解說之用。將會介紹作者其草圖方案的構思靈感。

丸子頭髮型

雖然甜甜圈有許多種類，不過環狀圓圈的形狀會比較適合。

從「甜甜圈」這個詞彙進行構想

- 丸子頭髮型（圓圓的髮型）是第一時間就想到的。
- 甜甜圈那種圓圓的形狀 → 聯想到給人印象很年幼的人物角色。
- 裙子敞得很開，有一種蓬鬆的感覺。
- 設計成背心連身裙與襯衫的搭配組合吧！
- 顏色運用預計要很色彩繽紛（經過裝飾的甜甜圈）。

配置許多有開孔的甜甜圈。

感覺很時尚又很可愛的幼齡人物角色。

透過彈跳的辮子和手的動作，呈現出一種精神飽滿的感覺。

從「玩具士兵」這個詞彙進行構想

- 描繪出奇幻故事中的玩具士兵形體（從各種不同的資料來獲得靈感）。
- 顏色聯想到「紅色」。
- 頭髮想設計成辮子髮型，而且是橙色的。
- 士兵 → 帽子及軍服
 → 靴子（想要嘗試讓鞋子的設計帶有變化）

帽子的設計

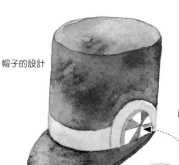

兩側有飾帶裝飾

橙色而且綁成辮子的頭髮。

2. 若是從「顏色」去發想…

從「衣服的顏色」這 4 個配色去進行構思

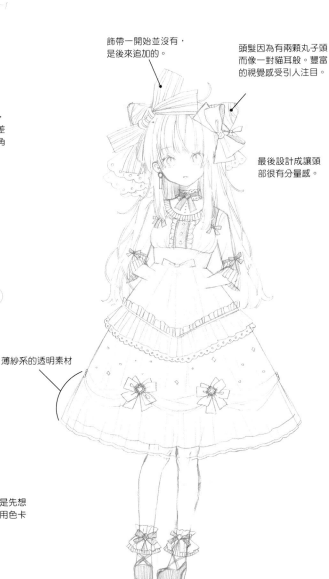

1：暖灰（S）☆預計作為頭髮的顏色。

2：薰衣草（H）＋藍 ☆預定作為主顏色。

3：桃黑（H）＋灰中灰（H）

4：紙張的白底

先決定好衣服顏色的範例。這裡是想要將第二個顏色，這種具有藍色感的色調拿來作為主顏色。因為我很喜歡星星的創作題材，所以經常使用這個色調（很適合冷色系顏色）。

思考衣服的素材會是什麼樣子的質感（厚度、手感等等）。

下襬評估是否要用透明材質。

比起發想自「詞彙」那幅作品的草圖，年齡設定成還要再大一點營造出兩者差異。此角色是一名有點像人偶的人物角色。

飾帶一開始並沒有，是後來追加的。

頭髮因為有兩顆丸子頭而像一對貓耳般。豐富的視覺感受引人注目。

最後設計成讓頭部很有分量感。

薄紗系的透明素材

從「頭髮的顏色」這 4 個配色進行構思

 1：藍＋綠 ☆預計作為頭髮的顏色。

 2：土黃（W）

 3：貝殼粉（H）＋魯賓紅（H）

 4：暖灰（S）☆預計作為主顏色。

考慮採用 2 種主顏色，再加上 1～2 種副顏色。配色我大多是先想出一些日常生活看到的事物，然後再從中挑選（有時也會使用色卡等輔助物）。

＊加在顏料色名後面的英文字母縮寫是廠商名稱。H為好賓、K為日下部、W為溫莎牛頓、S為申內利爾。

描繪發想自「甜甜圈」這個詞彙的人物角色

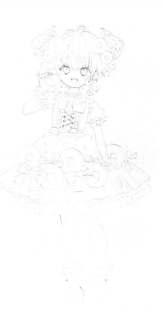

肌膚的顏色及描繪迷你角色一樣。

這裡要從 P52 介紹過的草圖中挑選出「甜甜圈」方案描繪出一幅水彩插畫。

這裡要從 P52 介紹過的草圖中挑選出「甜甜圈」方案描繪出一幅水彩插畫。

1 肌膚的底色上色

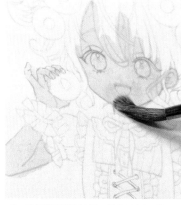

使用 4 號圓筆。

1 這是將草圖的線稿拓印到水彩紙後的圖（描圖的方法請參考 P145）。自動鉛筆的線條用軟橡皮擦擦拭到很淡。

2 混合輝黃一號（H）＋貝殼粉（H）平塗肌膚的部分。

3 先從臉部開始塗起，然後再上色手部、手臂及腿部。脖子的部分也要進行調整。

4 拿同一支畫筆沾水，然後將顏色往前髮那邊推過去。

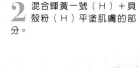

塗上深色的陰影顏色，然後沾水進行模糊處理。

5 肌膚的顏色乾掉後塗上陰影顏色進行重疊上色。要把前髮的縫隙、膝蓋的周邊描繪出來。
肌膚的陰影顏色：在肌膚的顏色＋紫丁香（H）這個顏色裡，分別混入少量的亮鈷紫（H）、焦土（H）。

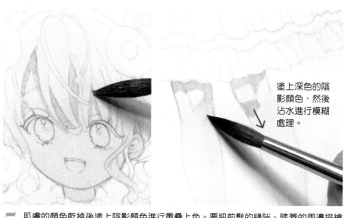

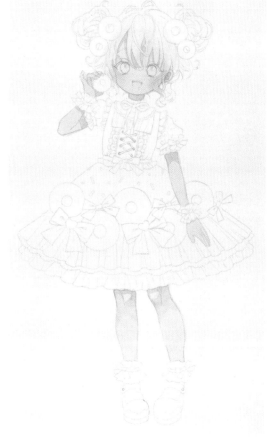

6 在臉頰進行重疊上色以及模糊處理。若是將具有紅色感的顏色塗得範圍比較大一點直到眼睛周圍一帶，臉部看起來就會有一股很年幼的感覺。
臉頰的顏色：輝黃一號（H）＋貝殼粉（H）

7 也替手腕、手臂跟脖子等地方加上肌膚的陰影。最後等待肌膚部分乾燥。

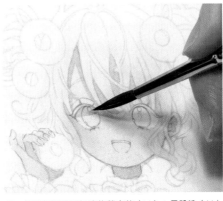

2 從眼睛的漸層上色到細部刻畫

1 在肌膚的陰影部分塗上粉紅膚色（K）進行重疊上色。指尖及手肘也要畫上淡淡的粉紅色。預計整體會大量使用粉紅色，因此肌膚也要先畫成偏粉紅色使顏色融為一體。

2 以溶解稀釋到極淡的薰衣草（H）＋貝殼粉（H）將眼睛的整體陰影進行重疊上色。

3 嘴巴的裡側先以貝殼粉（H）＋魯賓紅（H）＋輝黃二號（H）塗上顏色。

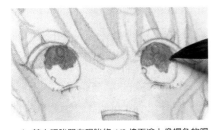

4 替右眼眸跟左眼眸約 1/2 塊面塗上像褐色的眼睛顏色。
眼睛的顏色：焦土（H）＋深褐（H）＋粉紅膚色（K）

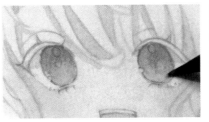

5 拿同一支筆沾水，像是在推開顏色那樣進行漸層上色。

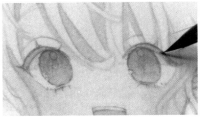

6 眼線以及眼睫毛也先塗上調淡後的相同顏色。

> 運用面相筆的筆尖來畫出細線條。

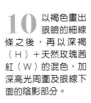

7 用於眼睛細部的褐色，是深褐（H）＋粉紅膚色（K）的混色。
要以褐色將眼眸的內側框出邊緣來。

10 以褐色畫出眼瞼的細線條之後，再以深褐（H）＋天然玫瑰茜紅（W）的混色，加深高光周圍及眼線下面的陰影部分。

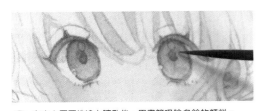

8 在中心圓圓地塗上瞳孔後，用畫筆吸除多餘的顏料。

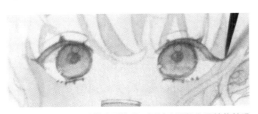

9 以線條和圓點描繪出下睫毛，同時也調整上眼線的外眼角。

11 在肌膚的顏色裡，稍微加入一些天然玫瑰茜紅（H）進行混色，並替眼瞼加上粉紅顏色的陰影。眼睛部分乾了之後，就拿 POCAS 麥克筆在高光部分加入白色圓點完成作畫。

③ 從頭髮的底色上色到重疊上色

塗上粉紅色作為頭髮顏色的底色後，就塗上第一次的陰影進行重疊上色。接著一面畫出輪廓，一面塗上第二次的陰影完成作畫。

1 在調色盤上混色出頭髮的顏色。
頭髮的顏色：粉紅膚色（K）＋深褐（H）＋輝黃一號（H）＋天然玫瑰茜紅（W）

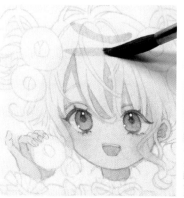

2 留下光線照射到的明亮部分，然後從頭部的上方往前髮方向塗過去。

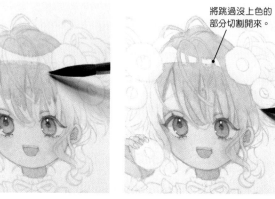

將跳過沒上色的部分切割開來。

3 拿沾了水的畫筆朝著髮梢將顏色推開，並進行漸層上色。

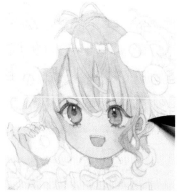

4 側髮跟臉頰旁的頭髮以 3 號圓筆塗上顏料，並用 4 號水筆將顏料推開來。

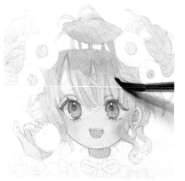

5 將頭髮的丸子、甜甜圈中間的洞以及跳過沒上色的留白部分（頭髮的高光）這些地方的上下側塗上顏色。

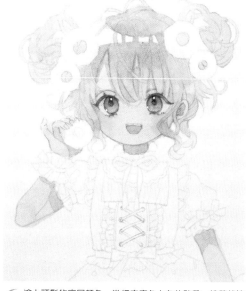

6 塗上頭髮的底層顏色，進行完底色上色的階段。接著就等待上色部分完全乾燥。

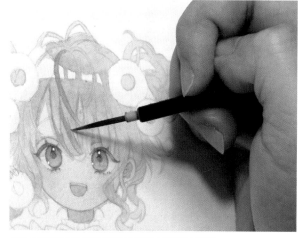

7 用面相筆和 3 號圓筆替前髮的細小髮束加上陰影。
陰影的顏色：粉紅膚色（K）＋深褐（H）＋輝黃一號（H）＋貝殼粉（H）

8 先用圓筆加上顏色，然後細小部分再拿面相筆，像是在吸除顏料般推開顏料。

裝飾用的甜甜圈在頭髮上的陰影也要塗上去。

9 替臉部兩側的側髮加上陰影。髮梢要處理成一種淺色色調。

10 替綁成丸子髮型的頭髮加上陰影。要在髮束的縫隙加入陰影，強調蓬鬆頭髮的圓潤感。

若是有加上陰影，髮旋部分的頭髮形體看起來就會顯得很有立體感。

11 頭髮的陰影要以較為明亮的色調加上去，使其有一種很輕盈的印象。

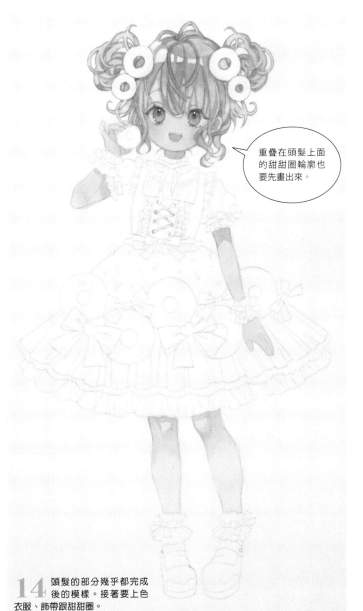

重疊在頭髮上面的甜甜圈輪廓也要先畫出來。

12 使用有點紅的顏色替頭髮加入輪廓，讓形體鮮明化起來。
輪廓的顏色：天然玫瑰茜紅（W）＋粉紅膚色（K）

13 髮梢那邊的輪廓也以描線的方式畫出來。

14 頭髮的部分幾乎都完成後的模樣。接著要上色衣服、飾帶跟甜甜圈。

4 衣服、飾帶及甜甜圈的細部刻畫

背心連身裙進行完底色上色後，等待顏料乾掉的這段期間，將飾帶這些地方的細部上色。然後將形形色色的甜甜圈描繪在頭髮跟裙子上，讓裝飾品的種類及色調帶有一些變化。

1 在調色盤上混色出用來作為底色的粉紅色。
衣服的顏色：粉紅膚色（K）＋天然玫瑰茜紅（W）＋貝殼粉（H）

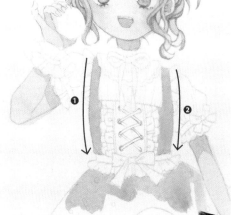

2 肩帶部分上完顏色後，將裙子部分描繪出來。要一面避開其他部位，一面用圓筆進行平塗。

3 以深褐（H）＋天然玫瑰茜紅（W）的混色上色領口飾帶的表面。

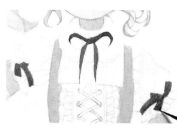

4 袖子上的飾帶也使用同一個顏色。要先畫出輪廓，然後塗上顏色填滿輪廓內側。

以輝黃一號（H）＋深褐（H）替飾帶的背面加上顏色。

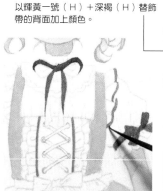

5 沿著荷葉邊，加入魯賓紅（H）的紅色線條框出邊緣。飾帶部分的邊緣也要加入紅色的線條。

6 在襯衫的領口加入紅色的線條，並以相同顏色將腰帶和飾帶描繪出來。
綁帶部分的布匹，則要塗上稀釋過的輝黃一號（H）進行底色上色。

7 替肩帶的下面加上陰影。
衣服的陰影顏色：粉紅膚色（K）＋魯賓紅（H）

白色襯衫的陰影顏色使用的是薰衣草（H）＋灰中灰（H）。

肌膚的部分及褐色的飾帶，要以各自的顏色加入輪廓。

8 以衣服的陰影顏色，將荷葉邊的條紋跟紅色飾帶的輪廓畫出來。綁帶是使用樹綠（H）＋錳新藍（H）的混色。

9 在裙子的下層塗上與飾帶背面一樣的顏色。等乾掉後，再以粉紅膚色（K）將大飾帶進行漸層上色。

10 荷葉邊的邊緣部分，也用面相筆塗上相同的粉紅膚色（K）進行底色上色。

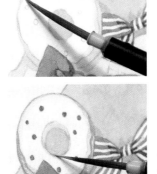

11 用自動鉛筆稍微畫出甜甜圈裝飾品的草圖。

12 有點褐色的甜甜圈，其底色上色使用了輝黃一號（H）＋焦土（H）的混色。

13 調整顏色深淺，替各個甜甜圈加上色調。要以跟底色一樣的顏色描繪出輪廓，並將裝飾品的形體畫上去。

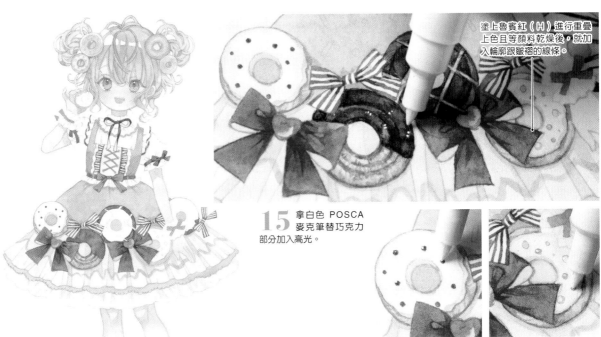

塗上魯賓紅（H）進行重疊上色且等顏料乾燥後，就加入輪廓跟皺褶的線條。

15 拿白色 POSCA 麥克筆替巧克力部分加入高光。

14 將衣服上的甜甜圈描繪出來。巧克力的顏色要以焦土（H）進行重疊上色來呈現出質感。

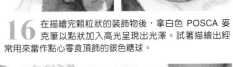

16 在描繪完顆粒狀的裝飾物後，拿白色 POSCA 麥克筆以點狀加入高光呈現出光澤。試著描繪出經常用來當作點心零食頂飾的銀色糖球。

17 按照自己喜好的顏色，將色彩繽紛的巧克力米及裝飾部分上色。頭髮部分的甜甜圈也要加上細節。

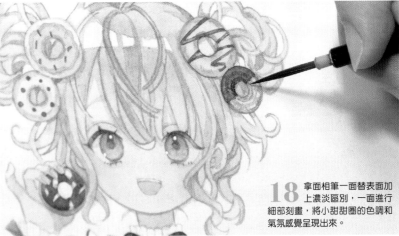

18 拿面相筆一面替表面加上濃淡區別，一面進行細部刻畫，將小甜甜圈的色調和氣氛感覺呈現出來。

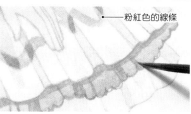

粉紅色的線條

1 裙子上也描繪出巧克力米風格的裝飾後，以白色 POSCA 麥克筆將小圓點描繪上去作為點綴之用。

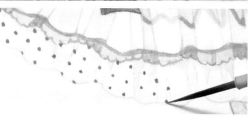

2 嘴巴以魯賓紅（H）和焦土（H）的混色畫上線條。要在粉紅膚色（K）裡混入少量魯賓紅（H）的顏色，替粉紅色的線條部分跟荷葉邊加上陰影。

3 用面相筆的筆尖描繪出小圓點，並以魯賓紅（H）替裙子下襬加入圓點圖紋。

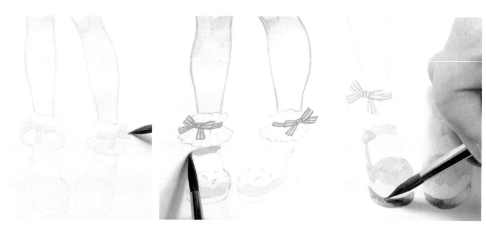

4 襪子的飾帶要先以輝黃一號（H）進行底色上色，接著等乾掉後再以樹綠（H）＋錳新藍（H）加入綠色的線條。鞋頭那邊也要用輝黃一號（H）進行底色上色。鞋子的粉紅色要使用跟衣服顏色一樣的混色（請參考 P58）。而底部部分則要以輝黃一號（H）＋焦土（H）的混色來描繪出來。

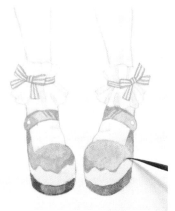

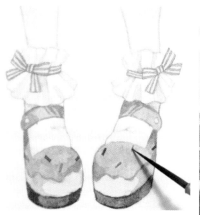

7 使用白色的 POSCA 麥克筆畫上裝飾用圓點進行收尾修飾。

5 在輪廓及顏色的分界處畫上線條讓形體明確化起來。要用粉紅膚色（K）＋魯賓紅（H）的混色把線條畫出來。

6 將巧克力米描繪上去。鞋頭和底部部分也要先加上陰影。

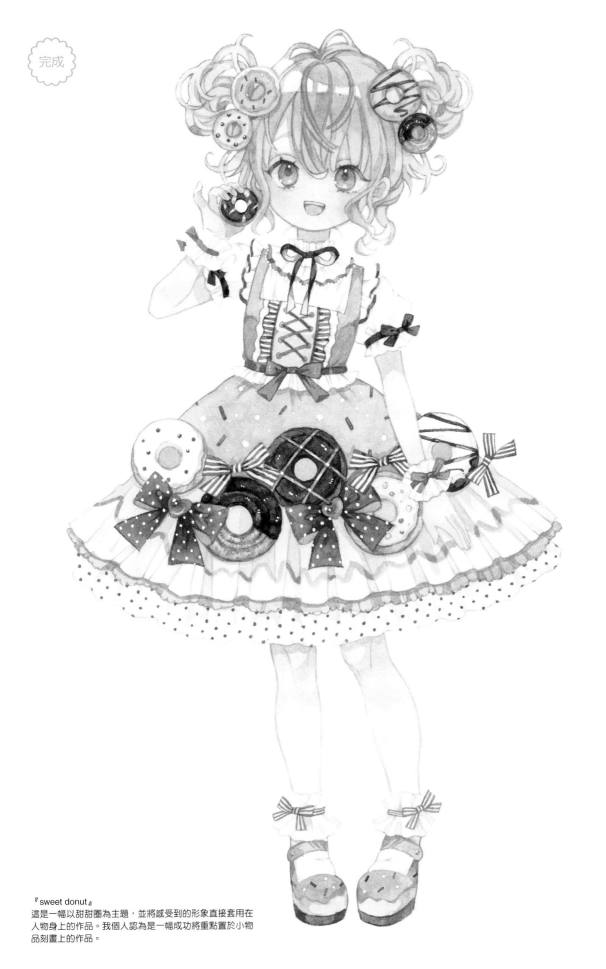

『sweet donut』
這是一幅以甜甜圈為主題，並將感受到的形象直接套用在
人物身上的作品。我個人認為是一幅成功將重點置於小物
品刻畫上的作品。

描繪發想自「衣服顏色」的人物角色

這是將草圖拓印到水彩紙後的圖（描圖的方法請參考 P145）。自動鉛筆的線條用軟橡皮擦去擦拭到很淡。

這裡要從 P53 的草圖當中，挑選出一張草圖描繪出水彩插畫。構思方法則是採用了先前決定衣服顏色的方案。

	1：暖灰（S）
	2：薰衣草（H）＋藍
	3：桃黑（H）＋灰中灰（H）
	4：紙張的白底

4 個配色

1 肌膚的底色上色

使用 4 號圓筆

1 肌膚的顏色跟迷你角色（請參考 P28）一樣。在調色盤上用水將輝黃一號（H）和貝殼粉（H）充分混合調製出肌膚的顏色。

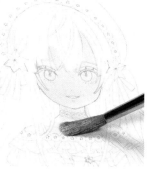

3 以淺色的肌膚顏色將手臂跟手部上色。

2 平塗肌膚的部分。從臉部往脖子和肩膀塗過去。

4 將肌膚的陰影進行混色。
肌膚的陰影顏色：在肌膚的顏色＋魯賓紅（H）的顏色裡，分別混入少量的焦土（H）、薰衣草（H）。要一面進行顏色試塗，一面確認色調跟顏色深淺。

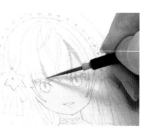

5 在肌膚的顏色乾掉後，從前髮的縫隙開始上色陰影顏色。

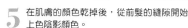

6 用 3 號圓筆塗上手臂的陰影，並用面相筆吸除顏料進行調整。

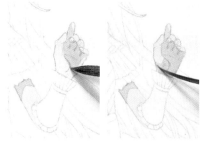

7 拿圓筆替手部內側加上陰影，並用面相筆修整出細微部分的形體。因為乾掉後就會變成一種較為明亮的色調，所以這部分就算上色得很鮮明也不會有什麼問題。

8 將顏色塗在臉頰上進行重疊上色，並拿沾了水的畫筆進行模糊處理。不需在意臉頰的顏色超塗到頭髮。
臉頰的顏色：輝光一號（H）＋輝黃二號（H）＋貝殼粉（H）

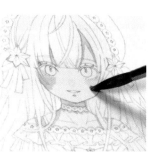

9 稍微減少臉頰顏色的紅色感，處理成一種有點像是成年人的感覺。最後稍待片刻等顏料乾燥。

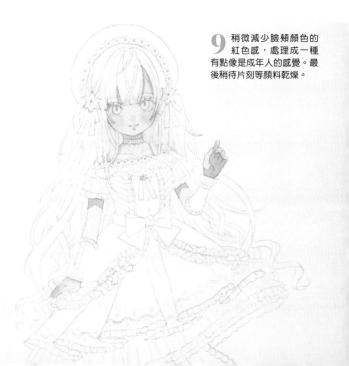

② 從頭髮的底色上色到重疊上色

1 調製出頭髮的顏色。拿畫筆沾取放在塑膠盒裡的顏料，並在調色盤上進行混色。使用 4 個配色裡的第一個顏色。
頭髮的顏色：暖灰（S）＋輝黃一號（H）

2 用大量的水溶解顏料，並從前髮開始上色用來作為底色的淺色顏色。

4 號圓筆

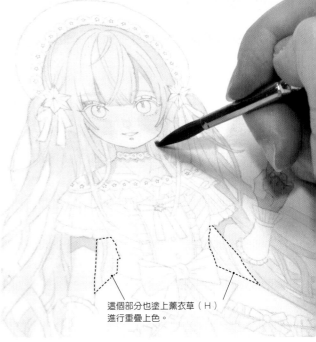

這個部分也塗上薰衣草（H）進行重疊上色。

3 頭髮的顏色乾掉後，就先替後面的頭髮塗上稀釋過的薰衣草（H）。

4 將頭髮的陰影顏色混色出來。
陰影的顏色：焦土（H）＋紫丁香（H）

5 留下明亮的部分，然後在整體頭髮塗上第一層的陰影色進行重疊上色。要從頭部的上方往前髮方向塗起。

7 將深褐色（H）混色到陰影顏色裡，調製出一個略為陰暗的陰影顏色。接著將頭部上面到下面的髮梢這一段進行第二層的重疊上色，逐步加深陰影的顏色。

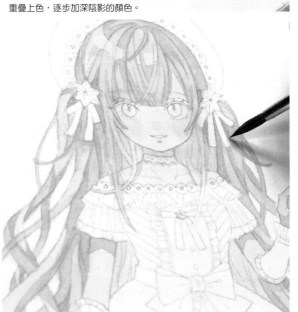

6 在長髮的頭髮重疊處及縫隙塗上陰影顏色，讓前後關係清楚易懂。
以 4 號圓筆塗上陰影顏色，並用 3 號水筆將陰影顏色推開來。

8 將普魯士藍（H）溶解稀釋到極淡。接著塗在已經有先塗上薰衣草（H）的後面頭髮部分進行重疊上色。最後沿著頭髮的縫隙，進一步地加入細小的陰影。

9 混色出準備用於頭髮輪廓的陰暗顏色。先用面相筆混合出與第二層陰影顏色一樣的3個顏色。
輪廓的顏色（淡色的顏色）：深褐（H）＋焦土（H）＋紫丁香（H）

使顏料的水分少一點，然後用面相筆將線條畫出來。

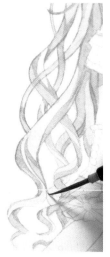

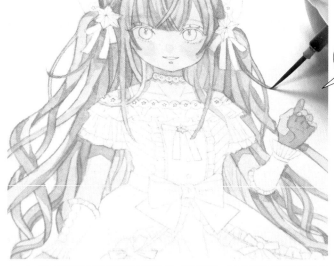

10 待頭髮的部分乾了之後，就照著線稿描繪出輪廓。

11 以重疊連接的方式逐步畫出線條來。要描繪出一條連髮梢這種有弧度的地方都很滑順的線條。

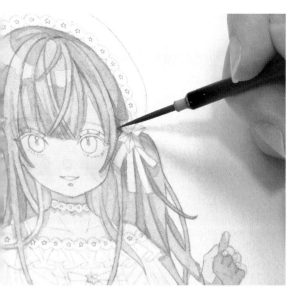

12 先在髮飾和頭髮的縫隙畫上深色顏色的陰影及輪廓線。
輪廓的顏色（深色的顏色）：永固紫羅蘭（H）＋深褐（H）＋焦土（H）

13 頭髮幾乎都畫好後的階段。要沿著波浪狀般的曲線流向加入陰影和輪廓，如此一來頭髮就會顯得具有立體感和動態感。

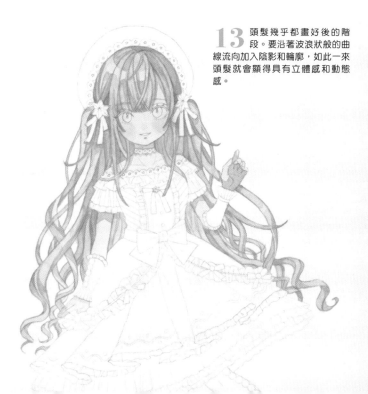

② 從眼睛的漸層上色到細部刻畫

1 眼睛的整體陰影，要以稀釋到極淡的薰衣草（H）＋灰中灰（H）的混色進行重疊上色，並等待顏料乾燥。

2 替左眼眸及右眼眸約 1/2 塊面，塗上有點藍色的眼睛顏色。
眼睛的顏色：蔚藍（H）＋薰衣草（H）＋灰中灰（H）

水筆

3 拿沾有水的畫筆將眼睛的顏色推開進行漸層上色。

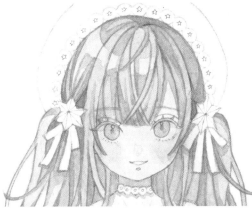

4 加入藍色顏色這個眼睛底色後的模樣。之後等待眼睛部分的陰影顏色乾掉後，塗上極淺的暖灰（S）進行重疊上色。

5 混色出使用於眼睛細部的顏色。
用來框出邊緣的藍色：寶藍（H）＋薰衣草（H）

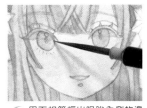

6 用面相筆框出眼眸內側的邊緣，同時也替陰影裡面稍微補上一些顏色。

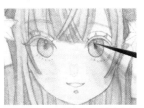

7 以同一個藍色，圓圓地塗上瞳孔的中心後，就用畫筆吸除多餘的顏料。

> 用加了紅色感的臉頰顏色將上眼瞼和下眼瞼上色。

8 替上眼瞼和下眼瞼加上淺色的陰影。
眼瞼的顏色：輝黃一號（H）＋輝黃二號（H）＋天然玫瑰茜紅（W）

9 首先混色畫出瞳孔和眼睫毛的顏色。
瞳孔的顏色：寶藍（H）＋靛藍（K）
眼睫毛的陰影的顏色：焦土（H）＋暖灰（S）＋永固紫羅蘭（H）

10 以陰暗的藍色上色瞳孔後，就將眼睫毛的陰影部分也描繪出來，凝聚眼睛形體。

11 待眼睛的部分完全乾掉後，就用白色原子筆畫出高光。

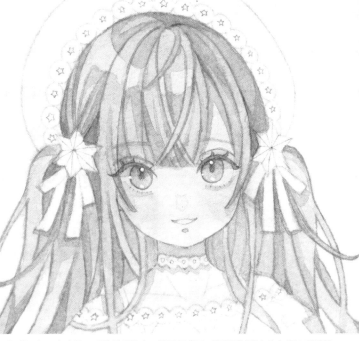

12 加入高光後，眼睛就變得有一股透明感了。接著要以藍色的色調來描繪服飾。

4 從衣服的底色上色到重疊上色

這裡要將插畫裏的服飾塗上藍色的主題顏色。當初原本是預定要將藍色的顏色混色到薰衣草（H）裡，但最後調出來的底色卻是一種混合了寶藍（H）和靛藍（K）的色調。

1 先混色出多一點描繪服飾的藍色。
衣服的顏色：寶藍（H）＋靛藍（K）＋貝殼粉（H）

要趁平塗還沒乾掉時，將渲染效果營造出來。

2 用 4 號圓筆從帽子開始上色起。要一面避開蕾絲裝飾，一面沿著形體平塗上去。

3 裝飾的細微部分則用面相筆來塗上顏色。

4 拿含帶著水的畫筆輕輕碰觸，如此一來渲染效果就會擴散開來。

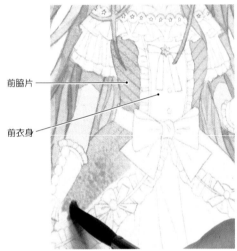

前脇片

前衣身

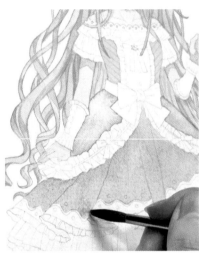

5 從禮服的前脇片部分往覆蓋在上面的裙子塗過去。

6 荷葉邊的部分要用面相筆很仔細地去抓出形體。

7 覆蓋在上面的裙子也營造出渲染效果後，就將裙子部分進行平塗。

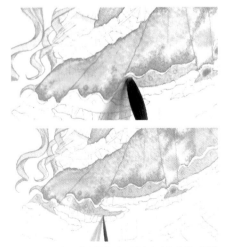

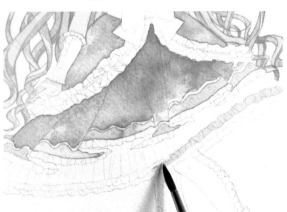

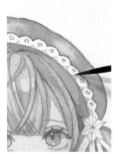

10 便用面相筆描繪蕾絲的花紋。

8 趁裙子部分還沒乾掉時，營造出渲染效果。要跳過並留白下襬的曲線圖紋進行底色上色。接著像是要吸除前面用圓筆上色過的地方那樣，拿面相筆將顏料推開來。

9 等顏料略為乾掉，然後堆積在邊緣後，就再次將藍色的顏色塗在裙子上進行重疊上色。

除了在飾帶描繪出線條，也加深帽子的色調。

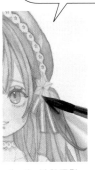

11 以與頭髮一樣的顏色（請參考 P63），替蕾絲和髮飾進行底色上色。

12 替前脇片部分的荷葉邊加上陰影。

13 前衣身也以與頭髮一樣的顏色進行底色上色，並替前脇片部分塗上藍色進行重疊上色。

14 替裙子的巨大襞褶部分加上陰影呈現出立體感。衣服的陰影顏色：寶藍（H）＋靛藍（K）＋普魯士藍（H）

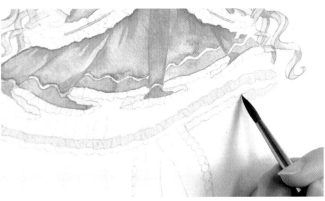

15 以陰影顏色將裙子部分的皺褶描繪上去。要將曲線圖紋的周邊進行重疊上色。

16 替下襬的藍色荷葉邊加上顏色。後方深處的部分要使用紫丁香（H）和薰衣草（H）的混色。

17 將未上色的荷葉邊輪廓塗上去。要使用與頭髮一樣的顏色（請參考 P63）。

18 塗上白色荷葉邊的陰影，並框出邊緣。輪廓的顏色：薰衣草（H）

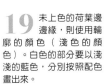

19 未上色的荷葉邊邊緣，則使用輪廓的顏色（淺色的顏色）。白色的部分要以淺淺的藍色，分別按照配色畫出來。

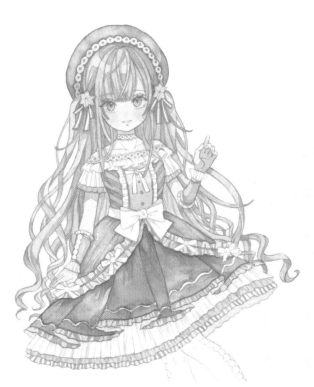

20 在未上色的荷葉邊畫上陰影、皺褶和輪廓線後的模樣。中央的飾帶等部分也描繪出皺褶的線條。下襬的荷葉邊則要畫上條紋，使下襬部分帶有變化。

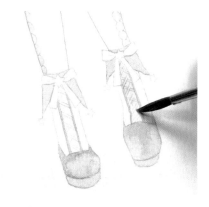

抹上顏色後，就拿另一支瀝乾水分
的畫筆吸除顏料。

1 塗上明亮的藍色，並調淡靴子的鞋
頭顏色。緊身褲襪的側面也先平塗
上同一個顏色。
明亮的藍色：水藍（Ｋ）＋薰衣草
（Ｈ）

2 用面相筆在綁帶的兩側描繪出線條後，等待顏料乾燥。
在這期間要替緊身褲襪加上陰影，或是以與頭髮顏色或
未上色般的混色，描繪出底部裝飾的部分。
頭髮的顏色：暖灰（Ｓ）＋輝黃一號（Ｈ）

3 也替綁帶部分進行底色上色。

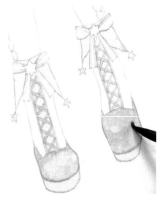

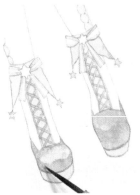

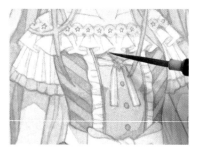

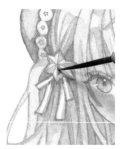

4 在靴子的鞋頭進行重疊上色，描
繪出圓潤感。

5 一面留下具有光澤的部分，
一面塗上顏色讓鞋頭帶有立
體感。

6 替前衣身部分荷葉邊加入陰影。
輪廓的顏色（深色的顏色）：永固紫羅
蘭（Ｈ）＋深褐（Ｈ）＋焦土（Ｈ）

7 星星髮飾也以輪廓的
顏色（深色的顏色）
來加上陰影。

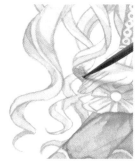

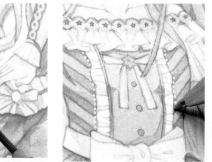

8 在髮梢的卷髮部分、重疊的部分這些地方加入深色的陰影，讓頭
髮有前後距離的關係。
頭髮陰影的顏色：焦土（Ｈ）＋紫丁香（Ｈ）＋深褐（Ｈ）

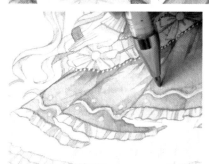

9 用白色原子筆將荷葉邊的
邊緣裝飾及衣服的圖紋描
繪上去。也替帽子、衣服及頭
髮加入閃閃發亮的光點進行收
尾修飾。

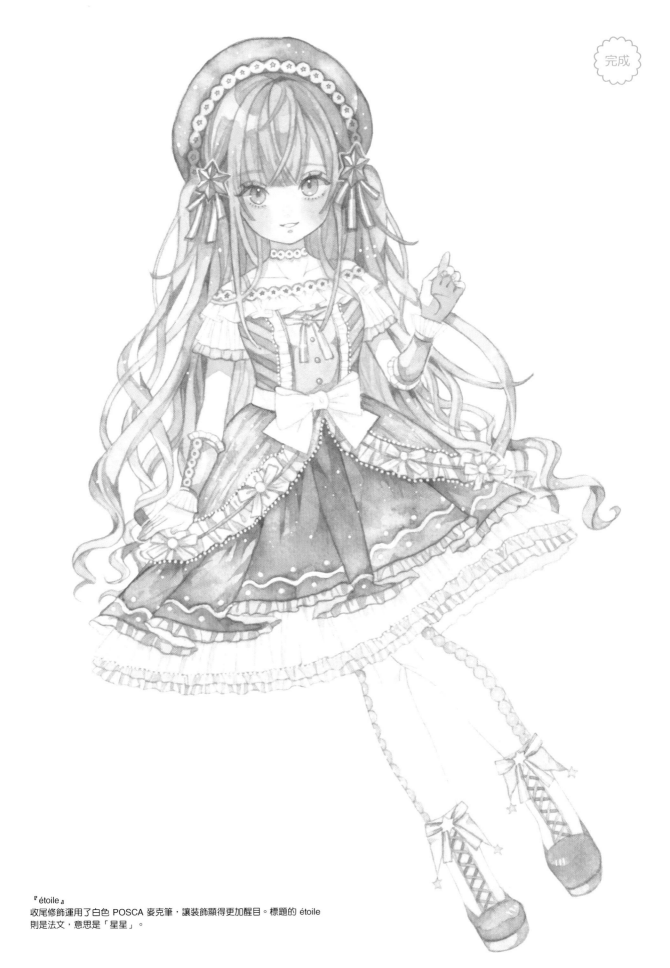

『étoile』
收尾修飾運用了白色 POSCA 麥克筆，讓裝飾顯得更加醒目。標題的 étoile
則是法文，意思是「星星」。

發想自「詞彙」和「顏色」的插畫作品

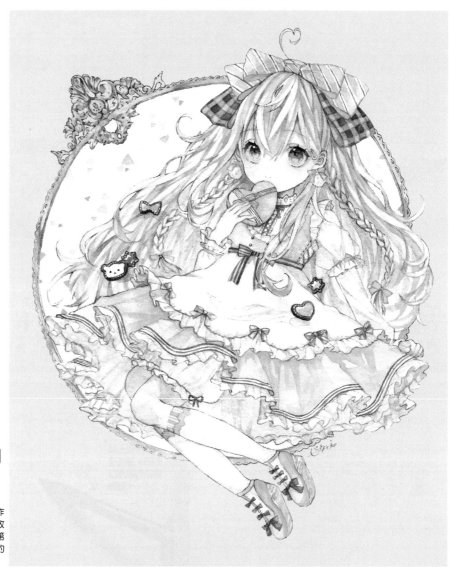

發想自「詞彙」的範例

…「情人節」

『Sweet Valentine』
這是二月時，描繪一幅巧克力薄荷配色的作品作為情人節用的插畫。背景的顏色是在收尾修飾時，用繪圖軟體加上去的。這是我第一次描繪紅色眼眸的女孩子，是我很喜歡的其中一幅作品。

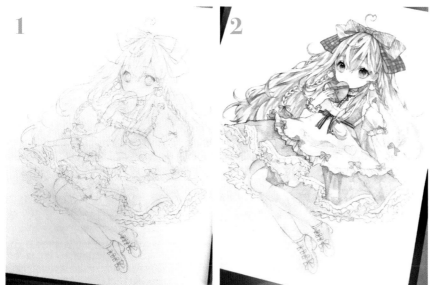

1 替水彩紙的線稿塗上一層很淡的底色後的模樣。要讓顏色緩緩地往頭髮及肌膚、服飾及小物品的方向渲染過去。

2 因為臉部及頭髮等部分都描繪完了，所以接著要來上色衣服跟拿在手上的盒子。在這個階段還沒有加入背景的鏡框。

發想自「顏色」的範例···主顏色為「藍紫色」

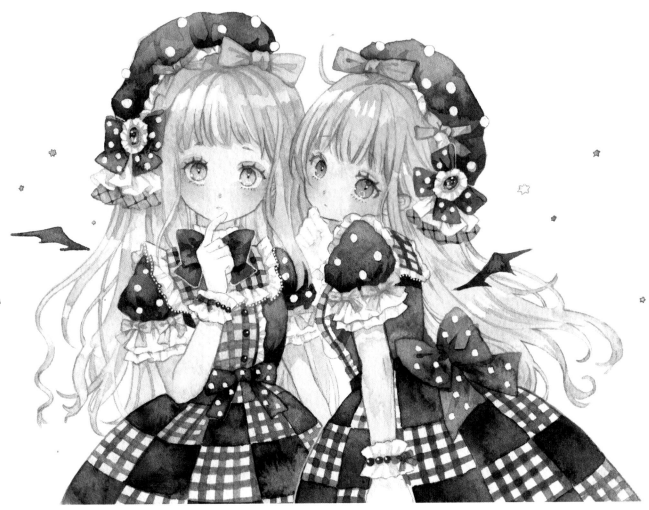

『sweet little demons』
這幅插畫是在裙子上原本設計跳過沒上色的正方形裡，塗上格子花紋並進行重疊上色後所完成的圖紋作品。基本的「圖紋描繪技巧」在 P44 已經有介紹過了，大家可以試著去運用各種搭配組合。

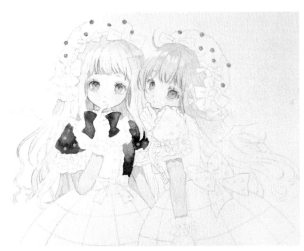

1 先描繪出肌膚、眼睛和頭髮顏色等等部位，接著再將帽子的絨球跟衣服的圓點進行遮蓋處理。最後等留白膠乾燥後，再運用貝碧歐水彩留白麥克筆（請參考 P21）按照不同部位去塗上主顏色。

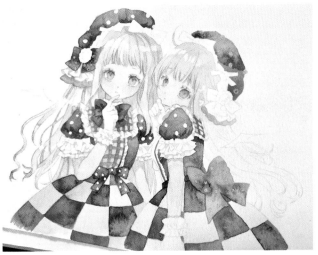

2 這是將一部分帽子及衣服的留白膠撕下來後的模樣。在這個階段，裙子是塗上了淺色的粉紅色作為底色，並在格子圖紋塗上主顏色進行重疊上色。

讓「詞彙」與「顏色」兩者的形象融合在一起，形成一幅獨特的插畫

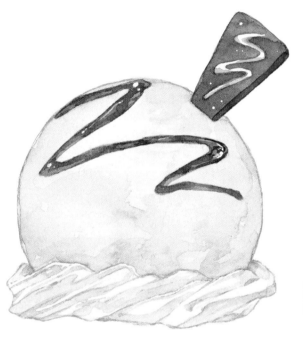

即使是從詞彙去發想人物角色的方法，有時還是會有那種幾乎同時間就浮現出顏色的情形。比方說在P93中，以『檸檬』這個詞彙為基礎所繪製出來的角色，在描繪時就是運用了檸檬擁有的特有黃色及黃綠色這種光鮮亮麗的配色。建議大家也可以試著從詞彙、顏色及身邊周遭事物的形體，爆發自己的想像力並素描下來或把顏色記錄下來。

這是發想自『檸檬』這個詞彙的一幅插畫中，描繪在畫作背景裡的檸檬冰淇淋。左圖是局部重現出來的一張插圖。而為了襯托淺色的檸檬色，添加了巧克力色的醬汁及三角形的裝飾物。

將冰淇淋配色方案，筆記在素描簿裡

下列主要是一些從詞彙發想出來的冰淇淋配色範例，而且還把顏色分別混色調製了出來。裡面也包含了實際吃過的冰品種類跟餐後甜點等等的形象。建議大家試著將五感（視覺、聽覺、觸覺、味覺、嗅覺）全部用上，搭配出一個很有魅力的配色吧！

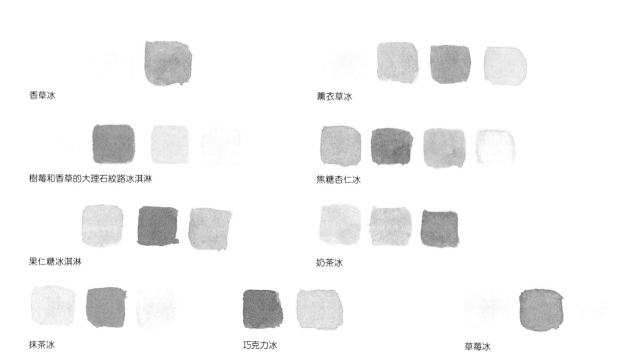

香草冰

薰衣草冰

樹莓和香草的大理石紋路冰淇淋

焦糖杏仁冰

果仁糖冰淇淋

奶茶冰

抹茶冰

巧克力冰

草莓冰

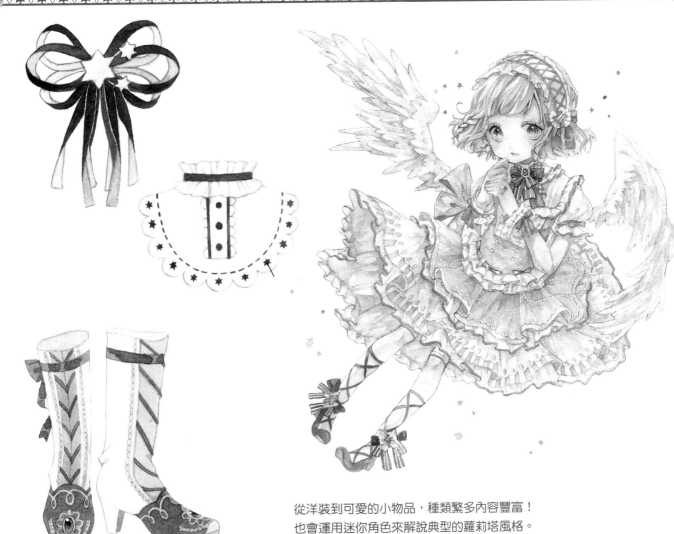

第 3 章
形形色色的
蘿莉塔風格

3

從洋裝到可愛的小物品，種類繁多內容豐富！
也會運用迷你角色來解說典型的蘿莉塔風格。

蘿莉塔風格 基本服飾用品

這裡會來說明，在描繪插畫方面不可或缺的衣服種類。一件服裝若是能表現出可以讓人看得懂是如何穿上去的，以及重疊穿搭的順序跟物品用具各自的用途，那麼就可以創作出一名具有真實感的人物角色。

A 關於襯衫和衣領的款式

襯衫是一種包覆上半身的衣服，在進行穿著時會與裙子或背心連身裙進行搭配組合。雖然袖子和衣領有各式各樣的種類，但這裡主要會關注在衣領上。

『檸檬妹妹』這幅插畫（P93）中所穿著的為無衣領襯衫。

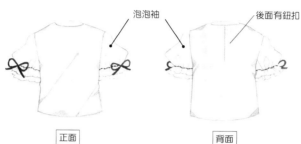

泡泡袖　　　後面有鈕扣

正面　　　背面

『檸檬妹妹』迷你角色。襯衫的衣領是立領的假領子。

襯衫的描繪方法…荷葉邊的步驟

門襟…鈕扣接合的部分。

① 圓領的簡易襯衫。要替門襟部分加上裝飾。

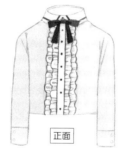

② 先描繪出波浪狀般的曲線。

③ 補畫上直線和水滴圖形，荷葉邊就完成了。

在『Calinou』插畫（請參考P100）中所穿著的短領襯衫。

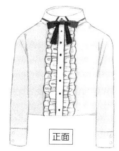

正面

門襟上有二層荷葉邊。

2019.03.14　Oni....

『marry』
哥德蘿莉塔作品。這件「羊腿（綿羊腳）形袖」襯衫，肩膀部分會隆起，同時袖子沿著手臂，越往袖口方向就越細。領尖有十字架型的蕾絲來作為裝飾。

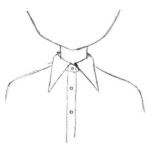

襯衫領…因為形體很確實，所以會形成一種很俐落的印象。具有讓五官容貌更加緊緻的效果在。

各式各樣的衣領形狀

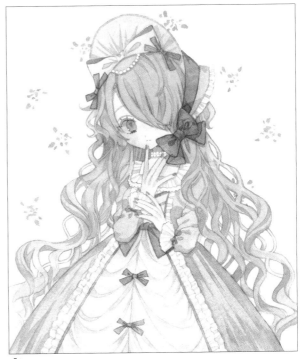

『fleur』
一幅描繪有荷葉領、連身裙的作品。

荷葉領⋯在方領（四角形的衣領線）的周圍加上荷葉邊的衣領。是一種很講究，像公主般的衣領。若是將荷葉邊描繪得較大一點，就會帶有一種很華麗的印象。

『ornament』
暗黑蘿莉塔作品。襯衫的袖子是泡泡袖、衣領則是立領，裙子則是帶有薄紗蕾絲罩裙的碎褶裙。

立領⋯脖子根部會很緊，因此有一種很密合的印象。若是加上荷葉邊，就會變化成一種很柔軟的印象。

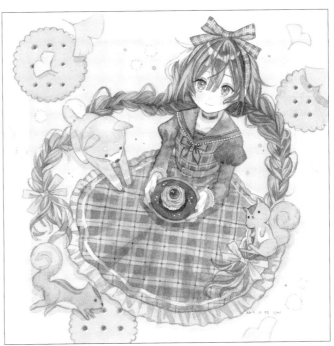

水手領⋯前面是 V 字形，背面則有四角形的布來作為點綴的衣領。是一種可以在制服及輕便的夏季服裝上看到的衣領，帶有一種知性且清新的印象。

『天涼好個秋』
一幅描繪有水手領、連身裙的畫作。裙子部分因布料面積很大，因此擴散成圓形。

B 不同款式的裙子與形體變化

裙子的描繪方法⋯水彩顏料的上色步驟

① 先以灰色的渲染效果上色碎褶裙。腰圍部分和荷葉邊則以黑色進行底色上色。

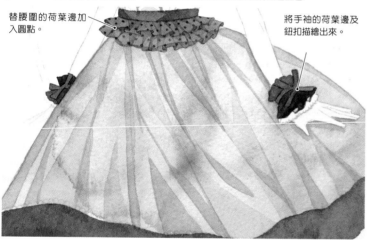

替腰圍的荷葉邊加入圓點。

將手袖的荷葉邊及鈕扣描繪出來。

② 裙子的底色上色乾掉後，就將陰影塗在褶邊上進行重疊上色，並替下襬部分塗上黑色進行底色上色。

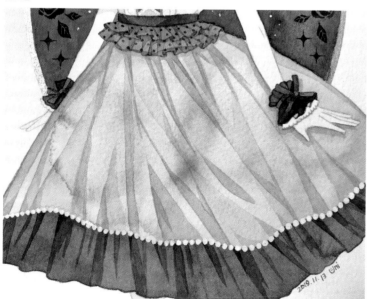

③ 進一步在陰影裡面增加陰影層次，也替下襬部分加上陰影進行收尾處理。

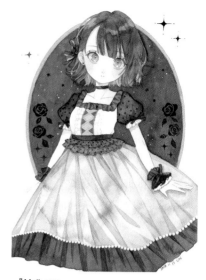

『Mulberry』
因為裙子的面積很大，所以有特別留意讓裙子擁有擺動感，免得大面積顏色顯得很乏味。另外還有在裙子的上下加入陰暗的顏色設計讓中間的明亮顏色很醒目。

各式各樣的裙子款式

在腰帶下面，細微的褶邊變化很多。

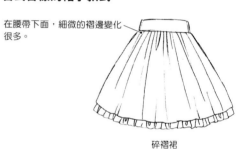

碎褶裙

箱型褶及碎褶層層堆疊好幾層的款式。

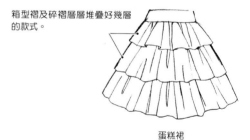

蛋糕裙

因為加入很多雙向褶，所以腰帶的下面會形成一些很大的皺褶。

若是將腰圍部分置於中間平放，就會變成一個圓形。

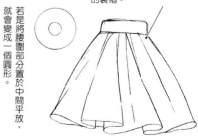

圓裙（箱型褶較多）

76

各種裙子的特徵

打褶裙	在腰圍部分捏住布匹進行重疊，襞褶具有規則性的裙子。
碎褶裙	將布匹緊緊收攏起來縫在一起，襞褶很細密的裙子。
喇叭裙	使用較多的布匹，外形輪廓呈波浪狀像是一朵盛開喇叭花的裙子。
圓裙	圓裙因為用了大量的布匹，所以攤開時會變成一個圓形的裙子。
蛋糕裙	一種布匹重疊了好幾層的設計。不只打褶裙，也有辦法用碎褶裙及喇叭裙製作出來。

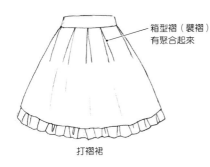

箱型褶（襞褶）
有聚合起來

打褶裙

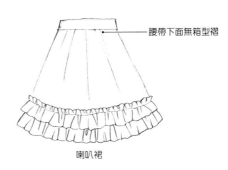

腰帶下面無箱型褶

喇叭裙

C 不同款式的連身裙與形體變化

上半身部分與裙子是連起來的洋裝，就稱之為連身裙。我們來應用一下襯衫及裙子的描繪方法，一起來思考連身裙的設計方式吧！腰帶下面若是有加入箱型褶跟碎褶這些襞褶，就能夠描繪出不同款式的裙子。也有一種方法是加上荷葉邊、飾帶及罩裙呈現出不同變化。

形形色色的連身裙款式

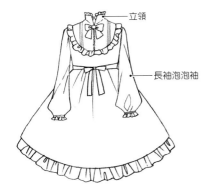

立領

長袖泡泡袖

作者雲丹。老師在描繪插畫時的必備款式。大多都會在胸口及腰部的部分描繪出飾帶。

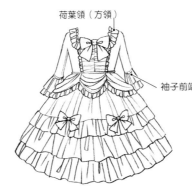

荷葉領（方領）

袖子前端是2層荷葉邊

構想是公主穿的禮服。除了荷葉邊的數量比較多，也有加上比較大的飾帶。這種袖口大大敞開的袖子，也被稱為「公主袖」。

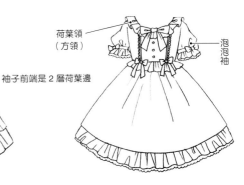

荷葉領
（方領）

泡泡袖

讓裝飾全部集中在上半身的一種設計。適合用於要描繪胸上景這類插畫的情形。胸口呈圓形敞開，給人一種很可愛的印象。

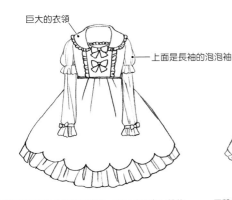

巨大的衣領

上面是長袖的泡泡袖

衣領的設計令人印象很深刻。扇貝（指像貝殼的邊緣那樣，有不斷重覆的半圓形圖紋）狀的下襬有一種很端莊的感覺。

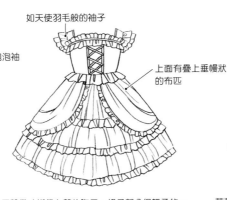

如天使羽毛般的袖子

上面有疊上垂幔狀
的布匹

用繫帶（綁帶）繫住胸口，裙子部分很輕柔的一種設計。

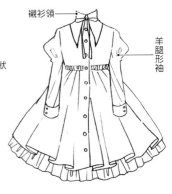

襯衫領

羊腿形袖

荷葉邊較少，給人一種知性的印象。上半身很樸素，而裙子部分則是透過大量的布匹，讓裙子擁有擺動感的一種設計。

D 不同款式的背心連身裙與形體變化

這是一種要先穿上襯衫，再去穿上的服飾。大多設計沒有袖子及衣領，不過還是能夠透過搭配協調描繪不同襯衫使其帶有變化。

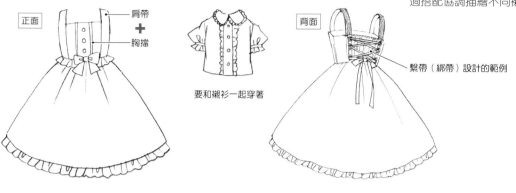

正面

肩帶
＋
胸擋

背面

要和襯衫一起穿著

繫帶（綁帶）設計的範例

形形色色的背心連身裙款式

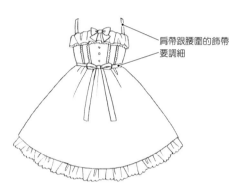

肩帶跟腰圍的飾帶要調細

作者雲丹。老師經常描繪的基本款式。

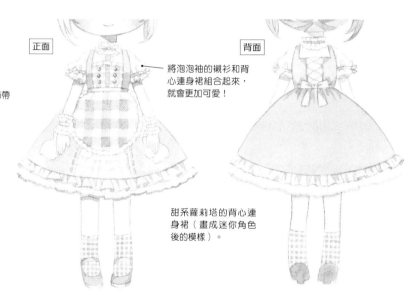

正面

背面

將泡泡袖的襯衫和背心連身裙組合起來，就會更加可愛！

甜系蘿莉塔的背心連身裙（畫成迷你角色後的模樣）。

特徵為腰部的巨大飾帶

透過垂幔跟蛋糕裙讓背心連身裙擁有分量感的一種設計。

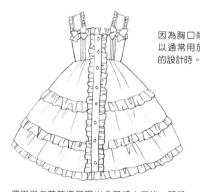

運用很多荷葉邊呈現出分量感十足的一種設計。

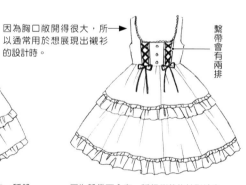

因為胸口敞開得很大，所以通常用於想展現出襯衫的設計時。

繫帶會有兩排

因為繫帶而會有一種很俐落的外形輪廓。上半身胸口是敞開的。

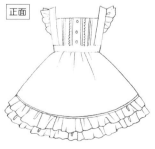

正面

圍裙…使用於在連身裙及背心連身裙上面，呈現出一些附加效果時。
要描繪甜點題材（水果跟點心等等）時，大多都會一起描繪這個款式。

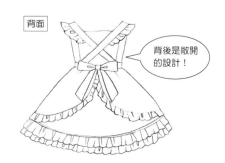

背面

背後是敞開的設計！

E 不同款式的飾品配件與形體變化

裝飾在頭上的物品

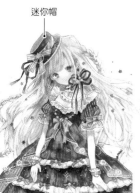

迷你帽

『星之子』（P104）

無邊軟帽

貝雷帽

『Calinou』（P100）

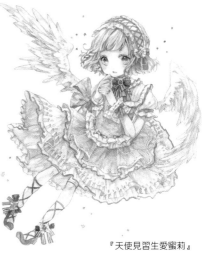

『天使見習生愛蜜莉』

裝飾在手部跟手臂上的物品

手套

『星之子』（P104）
手套、『甜蘿莉塔』
（P84）的手袖、
『情人節』（P108）
的袖套。

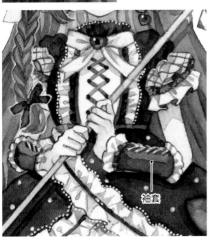

袖套

手袖

頭飾

裝飾在腿及腳上的物品

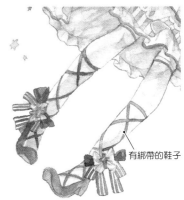

有綁帶的鞋子

飾品的描繪方法…飾帶的描繪步驟

① 從正中央有點似四角
形的打結處開始描繪
起。並加入水滴狀的皺
褶。

② 描繪出三角形外圍輪廓的
部分，並加入水滴狀和直線
皺褶。

③ 描繪出飾帶的尾端，並加上皺褶來進
行收尾修飾。記得要改變大小跟寬度，
以各式各樣的飾帶來裝飾服裝。

靴子跟鞋子、緊身褲襪跟襪子的款式變化數量很
多。在蘿莉塔風格當中，腿的露出程度要含蓄一
點，而且要描繪得端莊一點才是關鍵所在。記得
去參考各個範例作品的鞋子。

79

蘿莉塔風格 角色動作姿勢

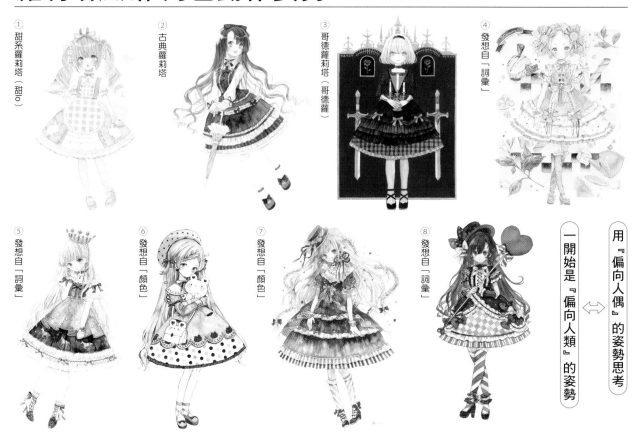

① 甜系蘿莉塔（甜o）

② 古典蘿莉塔

③ 哥德蘿莉塔（哥德蘿）

④ 發想自「詞彙」

⑤ 發想自「詞彙」

⑥ 發想自「顏色」

⑦ 發想自「顏色」

⑧ 發想自「詞彙」

用「偏向人偶」的姿勢思考

一開始是「偏向人類」的姿勢 ⟷ 「偏向人偶」的姿勢

為了讓整體服飾的特徵清楚易懂，在描繪蘿莉塔風格的插畫時，基本上都是採用從正面觀看的直立姿勢。因此在設計姿勢時，要活用人物角色和服飾的風格，思考是要讓角色擁有人性，還是展現出那種有如人偶（娃娃）般的感覺。從 P84 開始將會介紹 8 種不同類型的插畫。這些插畫新繪製了一些甜系蘿莉塔、古典蘿莉塔、哥德蘿莉塔，來作為蘿莉塔風格代表性的範例。同時也刊載了在 P49 解說過的，描繪插畫時的 2 種發想法所畫成的範例作品。

透過 4 種姿勢表現

首先要讓自己畫得出 4 種類型的姿勢。

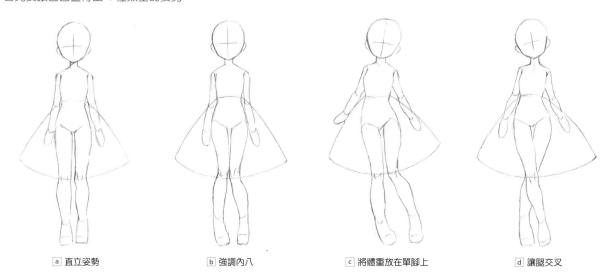

a 直立姿勢

b 強調內八

c 將體重放在單腳上

d 讓腿交叉

姿勢的應用…變動雙腿

人類　　　　　　人偶
80%

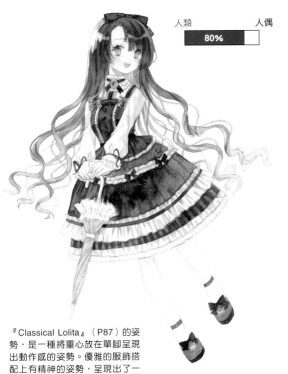

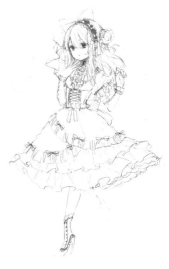

『Classical Lolita』（P87）的姿勢，是一種將重心放在單腳呈現出動作感的姿勢。優雅的服飾搭配上有精神的姿勢，呈現出了一種落差效果。

用頭髮表現熊或貓這類動物特徵的草稿圖。有點內八且往前踏出一步的動作，非常地可愛。

裙子的盛大感讓我很喜歡的一幅草圖。這是穿著中筒高跟靴急忙小跑步的姿勢。

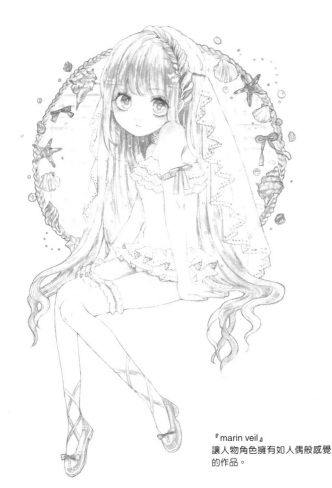

『marin veil』
讓人物角色擁有如人偶般感覺的作品。

透過坐姿來豐富變化

坐在地上的姿勢

坐在椅子或台階等地方上的姿勢

透過直接坐在地上的姿勢，把腿部展現得很有魅力。角色是穿著小可愛及襯褲等衣物當作內衣。在內褲之日所描繪出來的素描草圖。

如果重點是要展現出上半身及腿部，建議可以活用坐姿看看。

姿勢的應用…變動手臂及手部

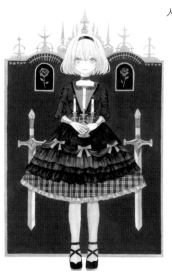

人類　　　人偶
80%

『Gothic & Lolita』擁有人偶氛圍的角色（P90），幾乎都是左右對稱而且動作很少。這裡手拿著燭台的動作，也是描繪成像人偶那樣很僵硬的感覺。

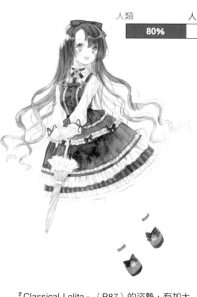

人類　　　人偶
80%

『Classical Lolita』（P87）的姿勢，有加大傾斜程度增加不穩定感，呈現出那種很活靈活現的動作感。

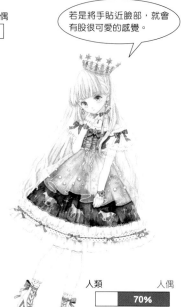

若是將手貼近臉部，就會有股很可愛的感覺。

人類　　　人偶
70%

手拿不同東西的姿勢變化

單手

拿著繩子的姿勢

一名角色若是加上一個用手抓住或握住一些色彩繽紛小物品的動作，畫面就會變得很活潑。

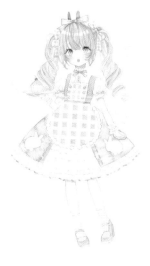

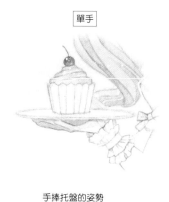

單手

手捧托盤的姿勢

將東西放在手掌上的動作，因為可以把視線吸引到手中的物品上，所以不管是用單手還是雙手，畫面都會很美。

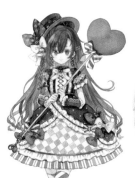

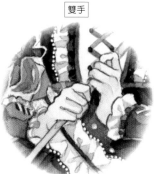

雙手

拿著一根棒子的姿勢

這是讓角色拿著一根細長的手杖，以免服飾被擋住的範例。

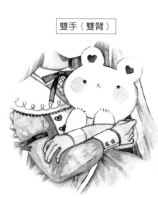

雙手（雙臂）

摟抱的姿勢

在胸前抱著重要事物的動作。因為上半身被娃娃擋住了，所以裙子跟包包特別地進行設計及刻畫。

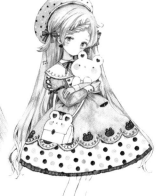

姿勢的應用…變動表情

這裡會用眼睛及嘴巴表現出表情。也可以讓頭髮飄動增加動作感來彌補表情的不足。也有一種方法是歪著脖子來表現一種很微妙的表情。

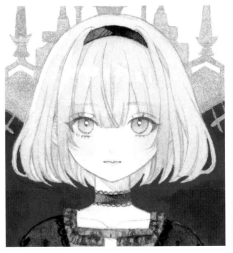

偏向人偶的表情…若是將眼睛的高光畫得很小，或是讓高光數量少一點，看起來就會像是一個人偶。

數位作畫的草圖（P89）

不同的眼睛及嘴巴變化

感覺像是人偶的眼睛

鳳眼會感覺很像大人

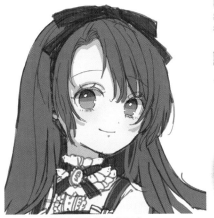

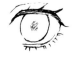

感覺像是人類的眼睛

偏向人類的表情…若是高光加入得比較多一點，表情看起來就會很活靈活現。原本在彩色草圖中是閉起來的嘴巴，在水彩插畫中則是張開來的。

具有光輝感的杏眼

關於眼睛的高光和嘴巴的張開程度

杏眼…高光很大且數量較多。
有人性且明亮的表情。
會有一種像是小孩子的感覺。

眼尾下垂…高光數量中等。
給人一種穩重大方的印象。

眼尾上揚…高光很小且數量較少。
給人一種精神奕奕的印象。
會有一種像是人偶的感覺。

微瞇眼睛…沒有高光。
感覺會更加像是人偶。

表情很平淡

表情很豐富

陰暗且沉著的印象。
會有一種像是人偶的感覺。

開朗且有精神的印象。
會有一種像是人類的感覺。

1 甜系蘿莉塔（甜lo）

這是一種蘿莉塔風格的代表性。不管是服飾的形式還是色調，都像甜點般強調甜美可愛感的一種風格。也被稱之為「甜lo」。

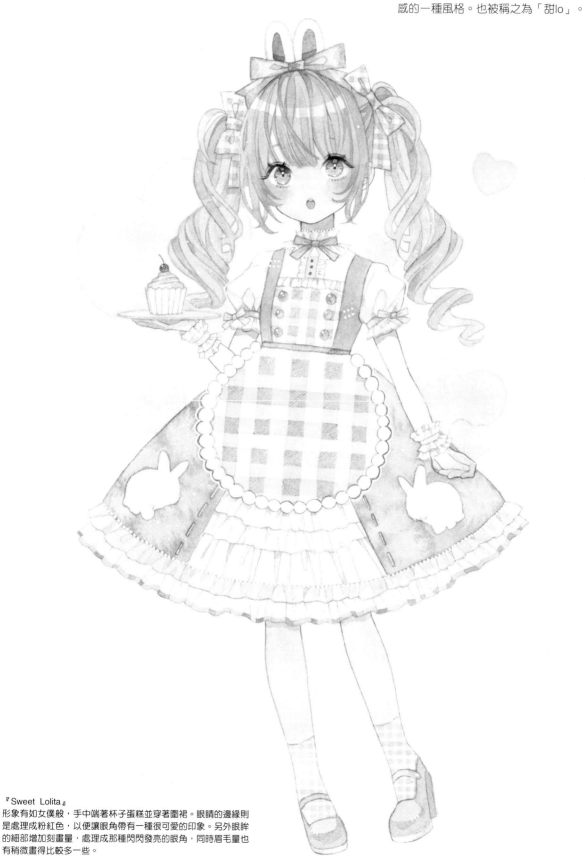

『Sweet Lolita』
形象有如女僕般，手中端著杯子蛋糕並穿著圍裙。眼睛的邊緣則是處理成粉紅色，以便讓眼角帶有一種很可愛的印象。另外眼眸的細部增加刻畫量，處理成那種閃閃發亮的眼角，同時眉毛量也有稍微畫得比較多一些。

試著畫成迷你角色吧！

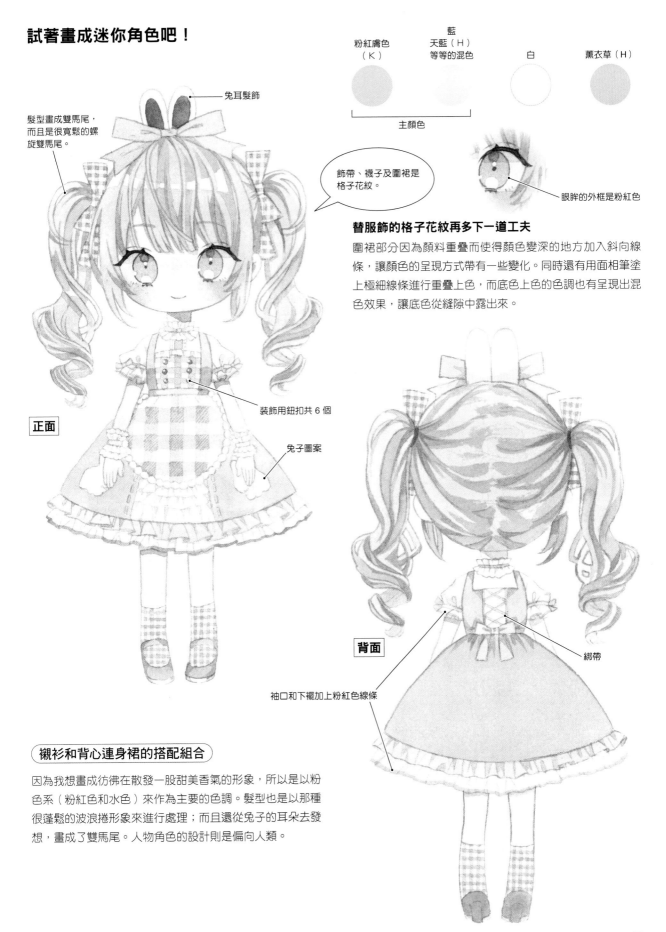

髮型畫成雙馬尾，而且是很寬鬆的螺旋雙馬尾。

兔耳髮飾

粉紅膚色（K）

藍
天藍（H）
等等的混色

白

薰衣草（H）

主顏色

飾帶、襪子及圍裙是格子花紋。

眼眸的外框是粉紅色

替服飾的格子花紋再多下一道工夫

圍裙部分因為顏料重疊而使得顏色變深的地方加入斜向線條，讓顏色的呈現方式帶有一些變化。同時還有用面相筆塗上極細線條進行重疊上色，而底色上色的色調也有呈現出混色效果，讓底色從縫隙中露出來。

正面

裝飾用鈕扣共 6 個

兔子圖案

背面

綁帶

袖口和下襬加上粉紅色線條

襯衫和背心連身裙的搭配組合

因為我想畫成彷彿在散發一股甜美香氣的形象，所以是以粉色系（粉紅色和水色）來作為主要的色調。髮型也是以那種很蓬鬆的波浪捲形象來進行處理；而且還從兔子的耳朵去發想，畫成了雙馬尾。人物角色的設計則是偏向人類。

草圖裡有許多線索

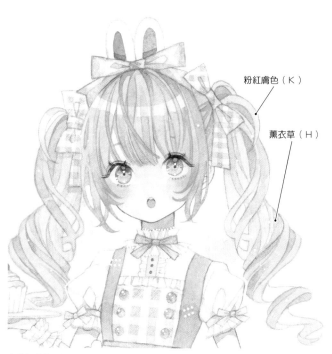

粉紅膚色（K）

薰衣草（H）

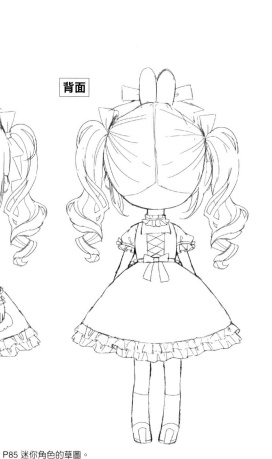

水彩插畫的局部特寫（P84）。頭髮的陰影顏色使用薰衣草，呈現出輕盈感跟透明感。而在右邊的彩色草圖當中，則是試著降低鮮豔粉紅色的明暗對比將頭髮的形體上色。

這是把用自動鉛筆描繪出來的草圖掃描到電腦裡，並用繪圖軟體上色的彩色草圖。是一張試著將粉紅色和水色這兩個主顏色，配色在服飾及頭髮上的彩色草圖。在評估粉紅色和水色這兩個主顏色的面積比例時，使用彩色草圖是非常方便的。

正面

背面

P85 迷你角色的草圖。

2 古典蘿莉塔

是一種氣氛感覺很端莊且優雅的風格，使用在服飾上的色調也可以看到有很多配色上很穩重的顏色。簡稱是「cla」。

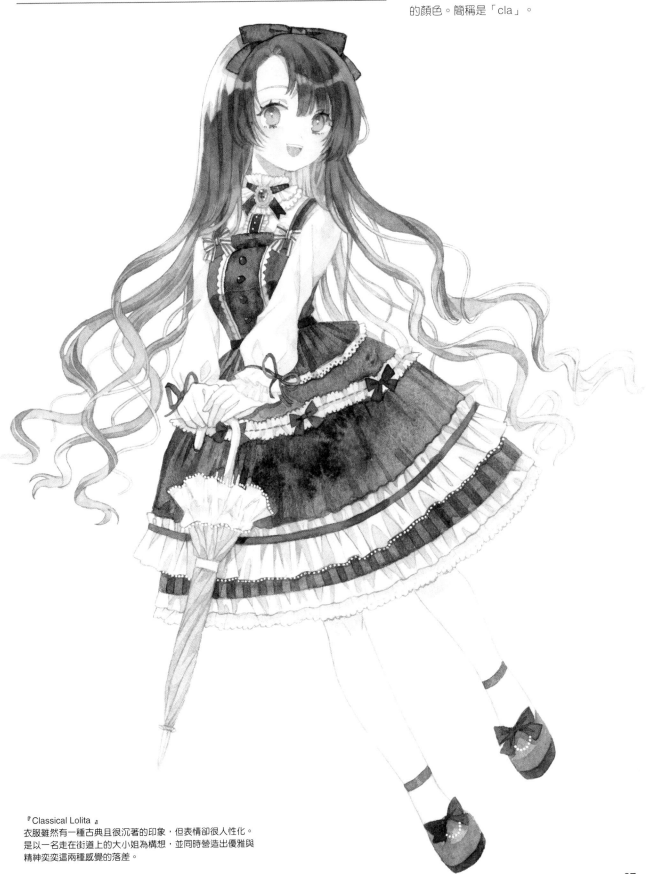

『Classical Lolita』
衣服雖然有一種古典且很沉著的印象，但表情卻很人性化。
是以一名走在街道上的大小姐為構想，並同時營造出優雅與精神奕奕這兩種感覺的落差。

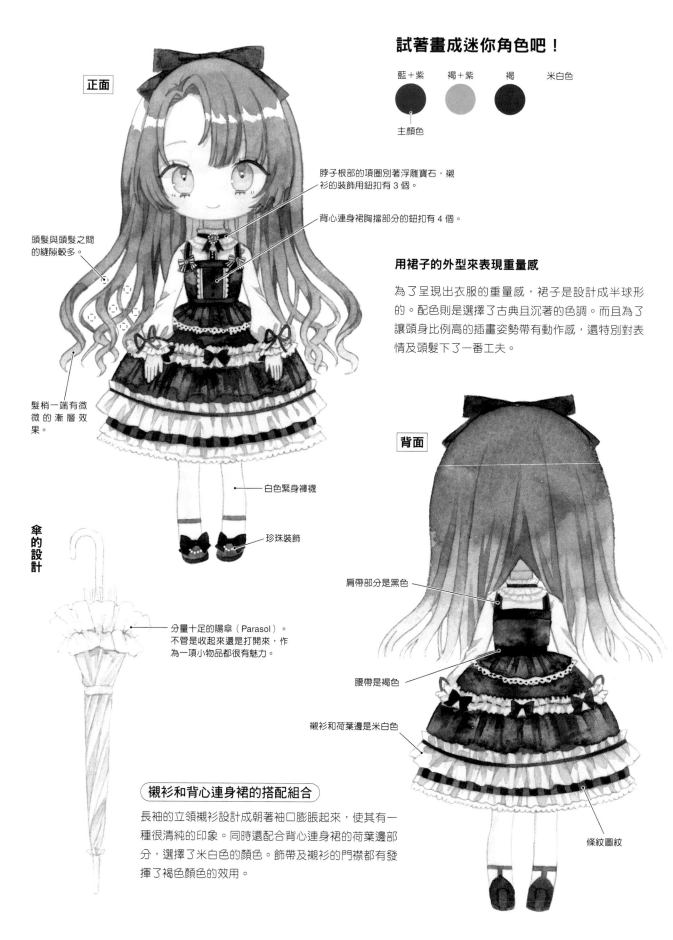

試著畫成迷你角色吧！

藍＋紫　　褐＋紫　　褐　　米白色

主顏色

正面

脖子根部的項圈別著浮雕寶石，襯衫的裝飾用鈕扣有 3 個。

背心連身裙胸擋部分的鈕扣有 4 個。

用裙子的外型來表現重量感

為了呈現出衣服的重量感，裙子是設計成半球形的。配色則是選擇了古典且沉著的色調。而且為了讓頭身比例高的插畫姿勢帶有動作感，還特別對表情及頭髮下了一番工夫。

頭髮與頭髮之間的縫隙較多。

髮梢一端有微微的漸層效果。

白色緊身褲襪

珍珠裝飾

背面

傘的設計

分量十足的陽傘（Parasol）。不管是收起來還是打開來，作為一項小物品都很有魅力。

肩帶部分是黑色

腰帶是褐色

襯衫和荷葉邊是米白色

條紋圖紋

襯衫和背心連身裙的搭配組合

長袖的立領襯衫設計成朝著袖口膨脹起來，使其有一種很清純的印象。同時還配合背心連身裙的荷葉邊部分，選擇了米白色的顏色。飾帶及襯衫的門襟都有發揮了褐色顏色的效用。

草圖裡有許多線索

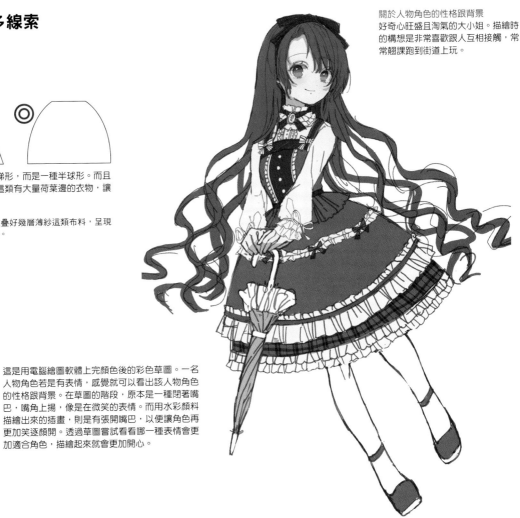

關於人物角色的性格跟背景
好奇心旺盛且淘氣的大小姐。描繪時
的構想是非常喜歡跟人互相接觸，常
常翹課跑到街道上玩。

裙子的外型

裙子給人的形象並不是梯形，而是一種半球形。而且
裙子的下面會穿著裙撐這類有大量荷葉邊的衣物，讓
裙子膨脹起來。

＊所謂蓬撐，是指一種重疊好幾層薄紗這類布料，呈現
　出分量感的裙子狀衣物。

這是用電腦繪圖軟體上完顏色後的彩色草圖。一名
人物角色若是有表情，感覺就可以看出該人物角色
的性格跟背景。在草圖的階段，原本是一種閉著嘴
巴，嘴角上揚，像是在微笑的表情。而用水彩顏料
描繪出來的插畫，則是有張開嘴巴，以便讓角色再
更加笑逐顏開。透過草圖嘗試看看哪一種表情會更
加適合角色，描繪起來就會更加開心。

正面	背面

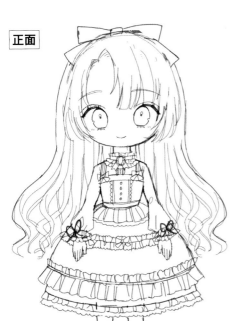

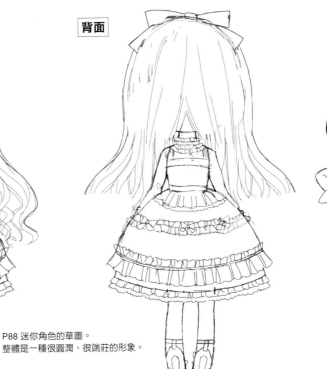

P88 迷你角色的草圖。
整體是一種很圓潤、很端莊的形象。

3 哥德蘿莉塔（哥德蘿）

哥德蘿莉塔，也簡稱為哥德蘿，是蘿莉塔時尚的主要風格之一。擁有如同存在於 18～19 世紀歐洲的浪漫服飾形象以及唯美頹廢的氛圍，並具有各式各樣不同的樣式變化。

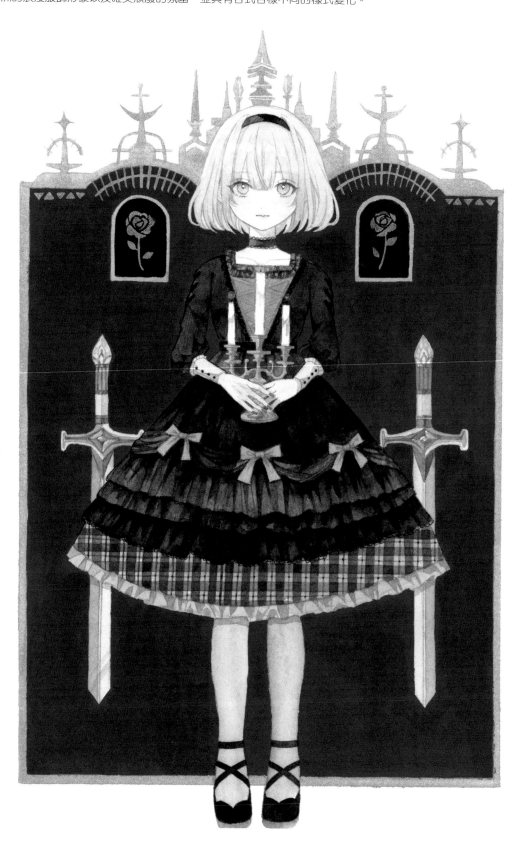

試著畫成迷你角色吧！

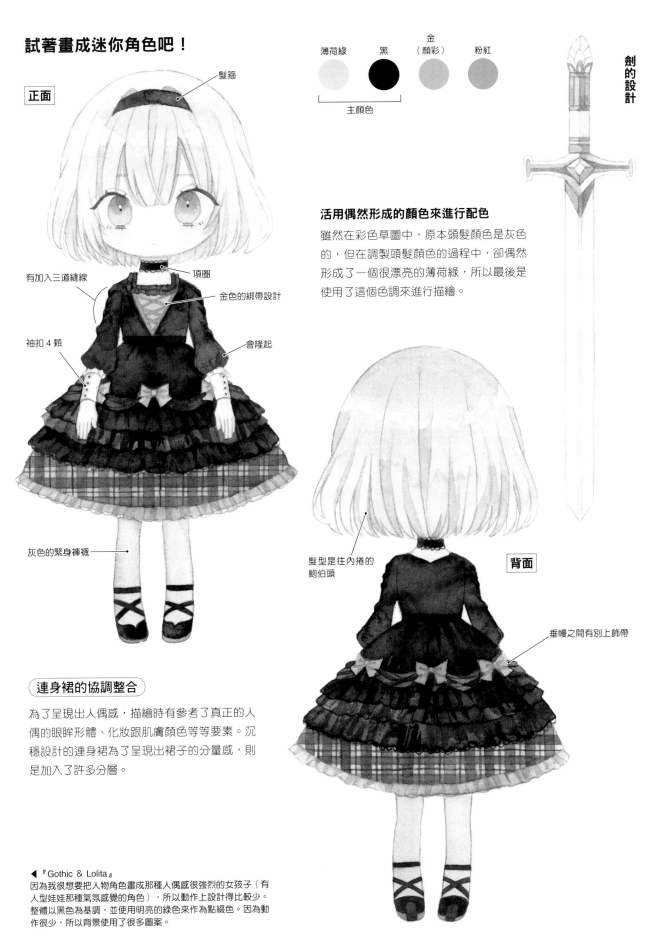

正面

髮箍

有加入三道縫線

項圈

金色的綁帶設計

袖扣 4 顆

會隆起

灰色的緊身褲襪

薄荷綠　黑　金（顏彩）　粉紅

主顏色

劍的設計

活用偶然形成的顏色來進行配色

雖然在彩色草圖中，原本頭髮顏色是灰色的，但在調製頭髮顏色的過程中，卻偶然形成了一個很漂亮的薄荷綠，所以最後是使用了這個色調來進行描繪。

髮型是往內捲的鮑伯頭

背面

垂幔之間有別上飾帶

連身裙的協調整合

為了呈現出人偶感，描繪時有參考了真正的人偶的眼眸形體、化妝跟肌膚顏色等等要素。沉穩設計的連身裙為了呈現出裙子的分量感，則是加入了許多分層。

◀ 『Gothic & Lolita』
因為我很想要把人物角色畫成那種人偶感很強烈的女孩子（有人型娃娃那種氣氛感覺的角色），所以動作上設計得比較少。整體以黑色為基調，並使用明亮的綠色來作為點綴色。因為動作很少，所以背景使用了很多圖案。

草圖裡有許多線索

背景裡有加入哥德風的裝飾

這是用電腦繪圖軟體上完色後的彩色草圖。在這張草圖中，頭髮顏色是灰色的，裙子形體也很簡樸。連身裙的胸口設計也有變更了與燭台重疊的部分。

而在水彩插畫中，則是從帶有曲線感的圖紋改成帶有直線感的綁帶，畫成一種很乾淨俐落的印象。

所謂的「哥德式」是指中世界歐洲 12～15 世紀的樣式。歐洲的哥德時尚，就是從這個以哥德樣式建築物等要素為舞台的黑暗奇幻故事中誕生的。有傳聞說，哥德時尚與日本的蘿莉塔時尚結合在一起的產物，就是現代的哥德蘿莉塔風格。

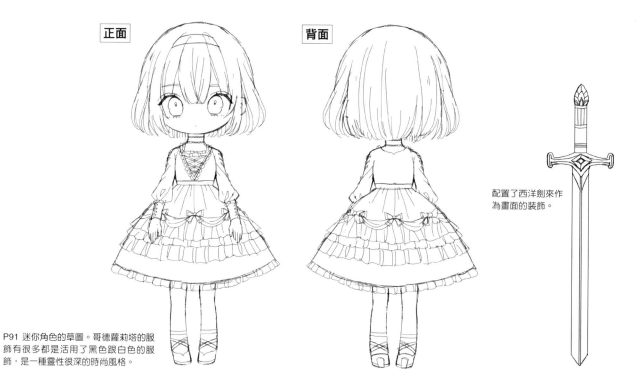

正面　　　背面

配置了西洋劍來作為畫面的裝飾。

P91 迷你角色的草圖。哥德蘿莉塔的服飾有很多都是活用了黑色跟白色的服飾，是一種靈性很深的時尚風格。

4 發想自「詞彙」的甜系蘿莉塔

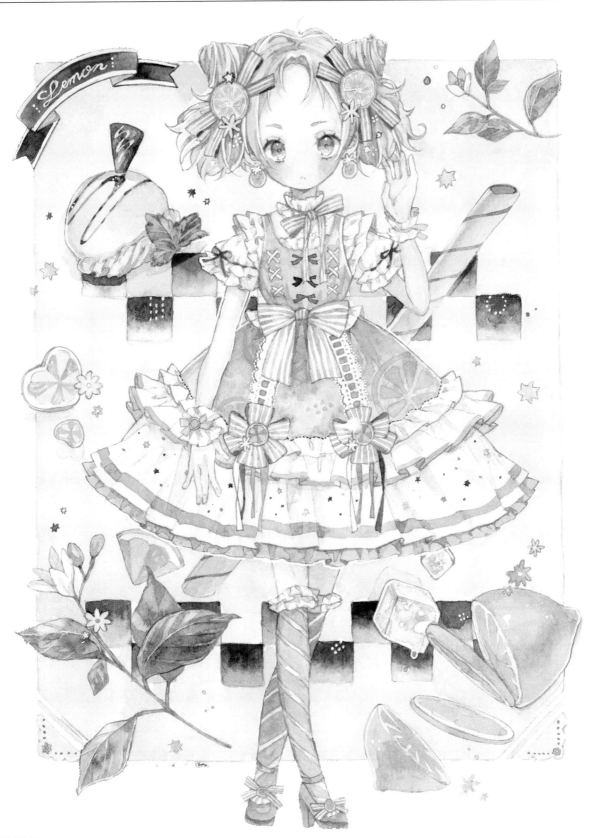

『檸檬妹妹』
人物角色的設計是偏向人類。背景中有配置了與檸檬相關的各式各樣事物。

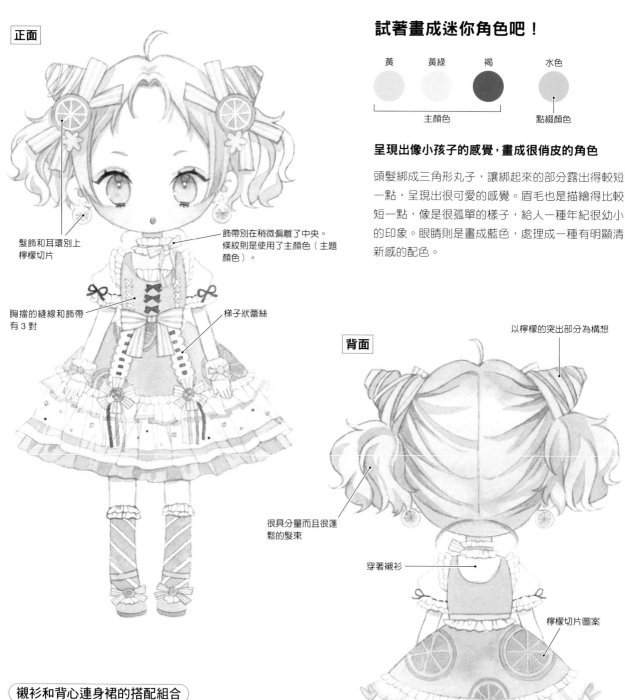

髮飾和耳環別上
檸檬切片

飾帶別在稍微偏離了中央。
條紋則是使用了主顏色（主題
顏色）。

胸擋的縫線和飾帶
有3對

梯子狀蕾絲

試著畫成迷你角色吧！

黃	黃綠	褐	水色

主顏色 — 點綴顏色

呈現出像小孩子的感覺，畫成很俏皮的角色

頭髮綁成三角形丸子，讓綁起來的部分露出得較短
一點，呈現出很可愛的感覺。眉毛也是描繪得比較
短一點，像是很孤單的樣子，給人一種年紀很幼小
的印象。眼睛則是畫成藍色，處理成一種有明顯清
新感的配色。

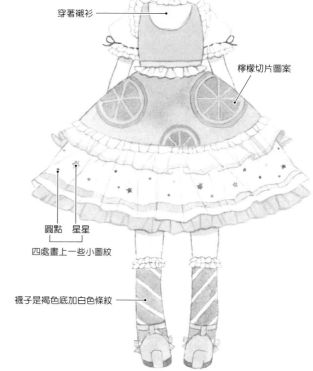

以檸檬的突出部分為構想

很具分量而且很蓬
鬆的髮束

穿著襯衫

檸檬切片圖案

圓點　星星
四處畫上一些小圖紋

襪子是褐色底加白色條紋

襯衫和背心連身裙的搭配組合

這裡使用了清新的黃色。是以檸檬的酸酸味覺為構
想，處理成一種雖然年紀很幼小但有些驕橫的表
情。因為描繪契機是水果這個創作主題，所以衣服
也特別設計成看起來很好吃的樣子。荷葉邊則是以
蓬鬆的蛋白霜來作為構想。

襯衫的設計

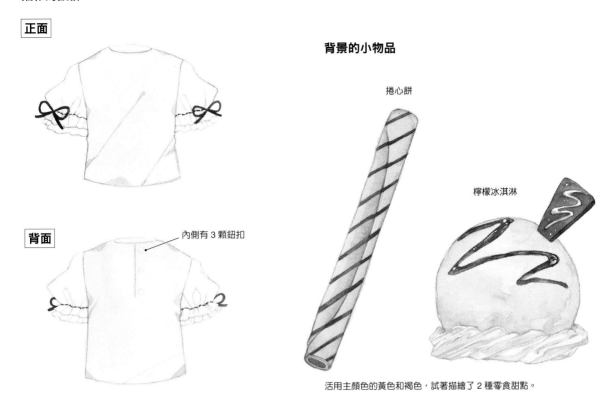

背景的小物品

捲心餅

檸檬冰淇淋

背面

內側有 3 顆鈕扣

活用主顏色的黃色和褐色，試著描繪了 2 種零食甜點。

草圖裡有許多線索

我想要利用很多裝飾處理成小孩子那種天真無邪的印象。

裙子的形體也是描繪成有稍微隆起來。

正面　　背面

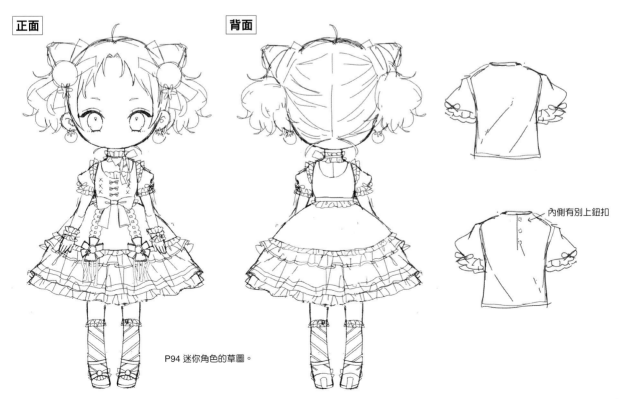

內側有別上鈕扣

P94 迷你角色的草圖。

5 發想自「詞彙」的公主系蘿莉塔

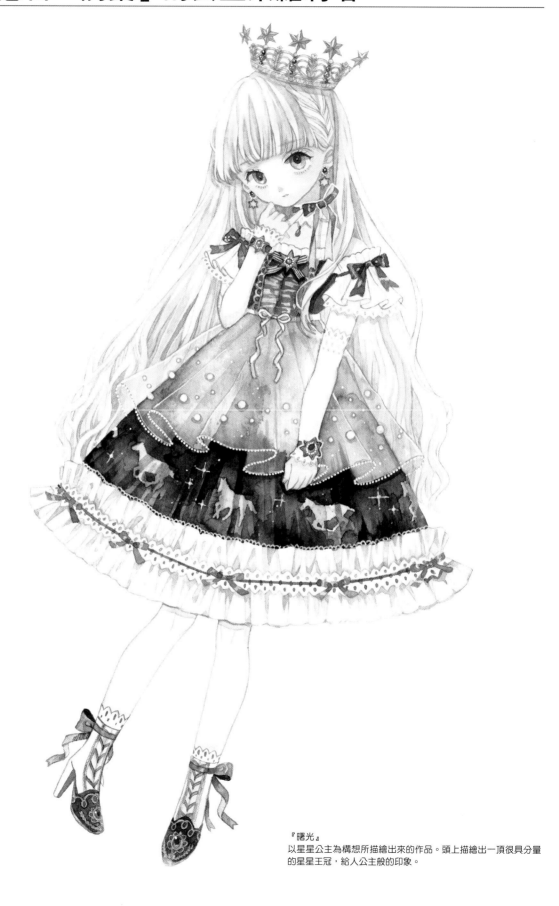

『曙光』
以星星公主為構想所描繪出來的作品。頭上描繪出一頂很具分量的星星王冠，給人公主般的印象。

試著畫成迷你角色吧！

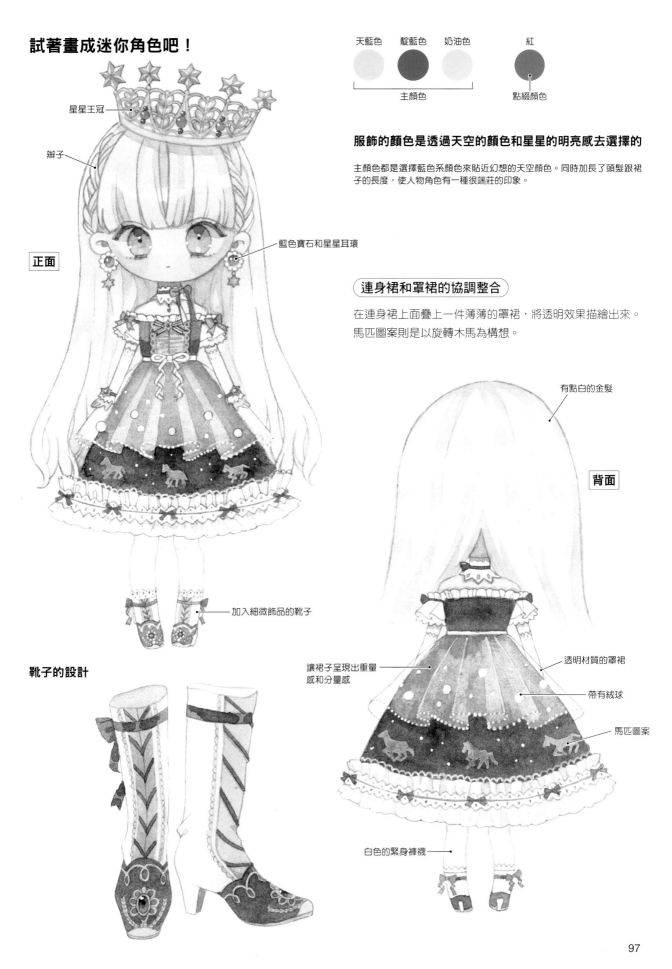

天藍色　靛藍色　奶油色　　　紅

主顏色　　　　　　　　點綴顏色

服飾的顏色是透過天空的顏色和星星的明亮感去選擇的

主顏色都是選擇藍色系顏色來貼近幻想的天空顏色。同時加長了頭髮跟裙子的長度，使人物角色有一種很端莊的印象。

星星王冠

辮子

正面

藍色寶石和星星耳環

連身裙和罩裙的協調整合

在連身裙上面疊上一件薄薄的罩裙，將透明效果描繪出來。馬匹圖案則是以旋轉木馬為構想。

有點白的金髮

背面

加入細微飾品的靴子

靴子的設計

讓裙子呈現出重量感和分量感

透明材質的罩裙

帶有絨球

馬匹圖案

白色的緊身褲襪

服飾的設計

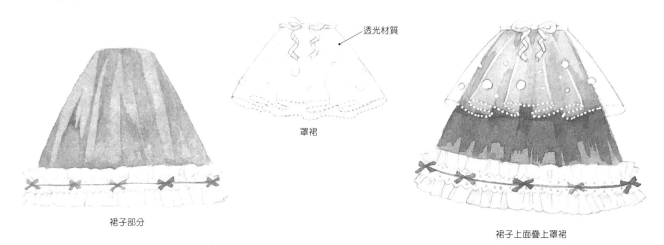

透光材質

裙子部分

罩裙

裙子上面疊上罩裙

蕾絲

蕾絲

衣領的部分是與連身裙分離開來的。

草圖裡有許多線索

眼眸內側的設計也是參考實際的人偶去描繪出來的，好讓人物角色顯得很像是一個人偶。

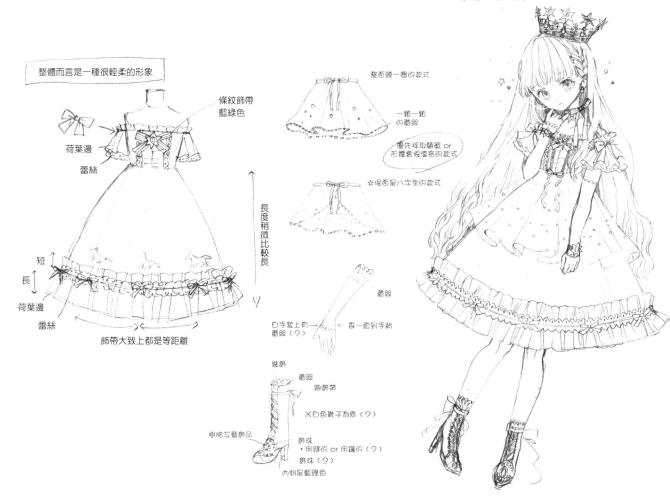

整體而言是一種很輕柔的形象

條紋飾帶
藍綠色

荷葉邊

蕾絲

短

長

荷葉邊

蕾絲

飾帶大致上都是等距離

長度稍微比較長

整面鑲一圈的款式

一籠一籠的蕾絲

優先採取簡單 or 形體會很漂亮的款式

☆後面是八字型的款式

蕾絲

白手套上有蕾絲（？）

看一直到手腕

裝飾

蕾絲

蕾絲飾帶

※白色靴子為底（？）

樹脂工藝飾品

飾珠
・用鏈的 or 用鏈的（？）

飾珠（？）

內側是藍蜓色

98

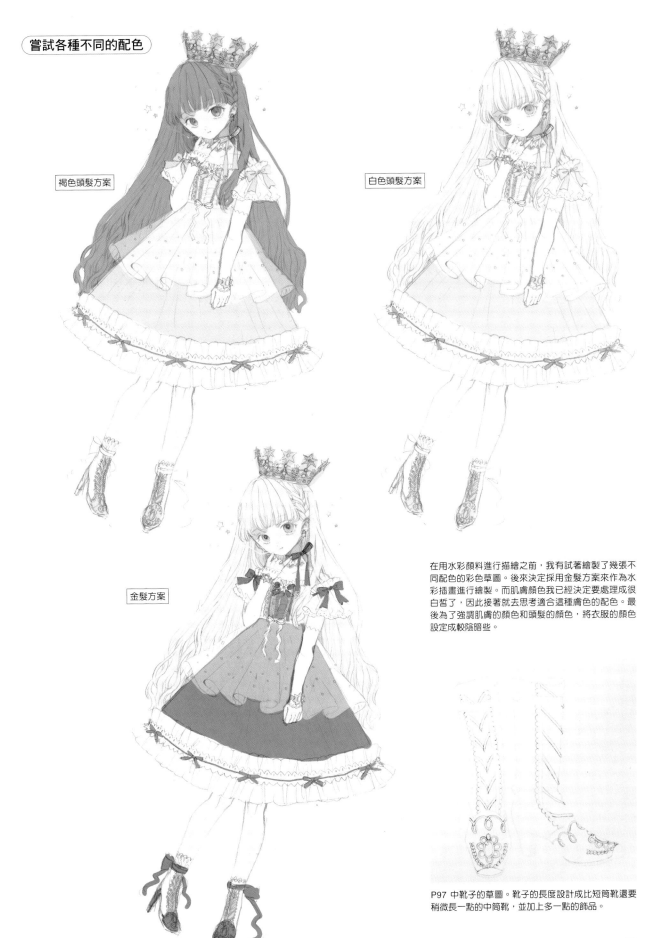

褐色頭髮方案

白色頭髮方案

金髮方案

在用水彩顏料進行描繪之前，我有試著繪製了幾張不同配色的彩色草圖。後來決定採用金髮方案來作為水彩插畫進行繪製。而肌膚顏色我已經決定要處理成很白皙了，因此接著就去思考適合這種膚色的配色。最後為了強調肌膚的顏色和頭髮的顏色，將衣服的顏色設定成較陰暗些。

P97 中靴子的草圖。靴子的長度設計成比短筒靴還要稍微長一點的中筒靴，並加上多一點的飾品。

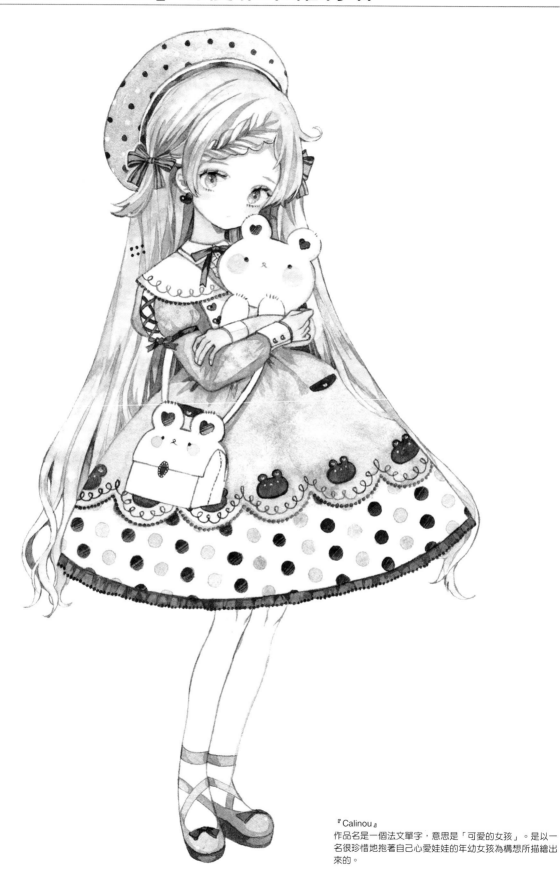

『Calinou』
作品名是一個法文單字,意思是「可愛的女孩」。是以一名很珍惜地抱著自己心愛娃娃的年幼女孩為構想所描繪出來的。

試著畫成迷你角色吧！

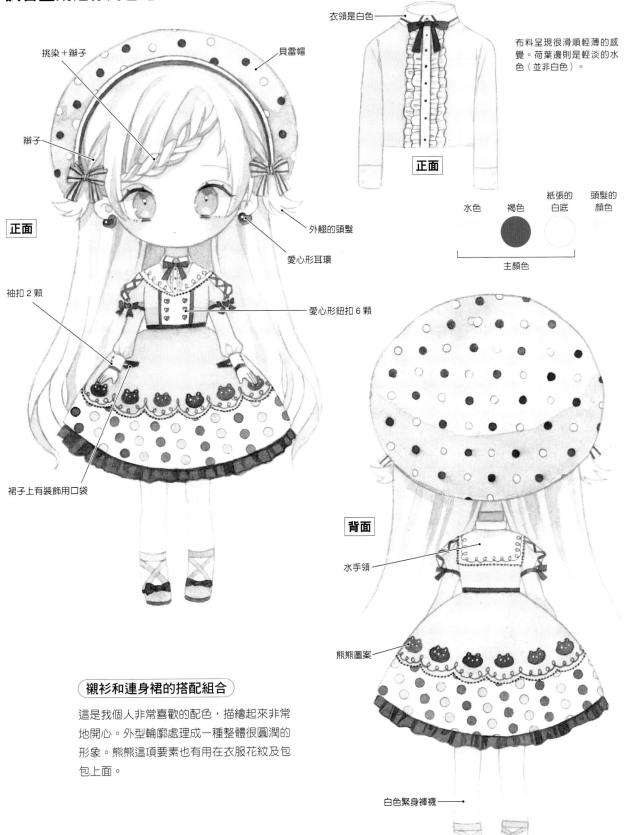

穿在裡面的襯衫也很可愛！

衣領是白色

布料呈現很滑順輕薄的感覺。荷葉邊則是輕淡的水色（並非白色）。

正面

挑染＋辮子

貝雷帽

辮子

外翹的頭髮

愛心形耳環

正面

袖扣２顆

愛心形鈕扣６顆

裙子上有裝飾用口袋

水色　褐色　紙張的白底　頭髮的顏色

主顏色

背面

水手領

熊熊圖案

白色緊身褲襪

（襯衫和連身裙的搭配組合）

這是我個人非常喜歡的配色，描繪起來非常地開心。外型輪廓處理成一種整體很圓潤的形象。熊熊這項要素也有用在衣服花紋及包包上面。

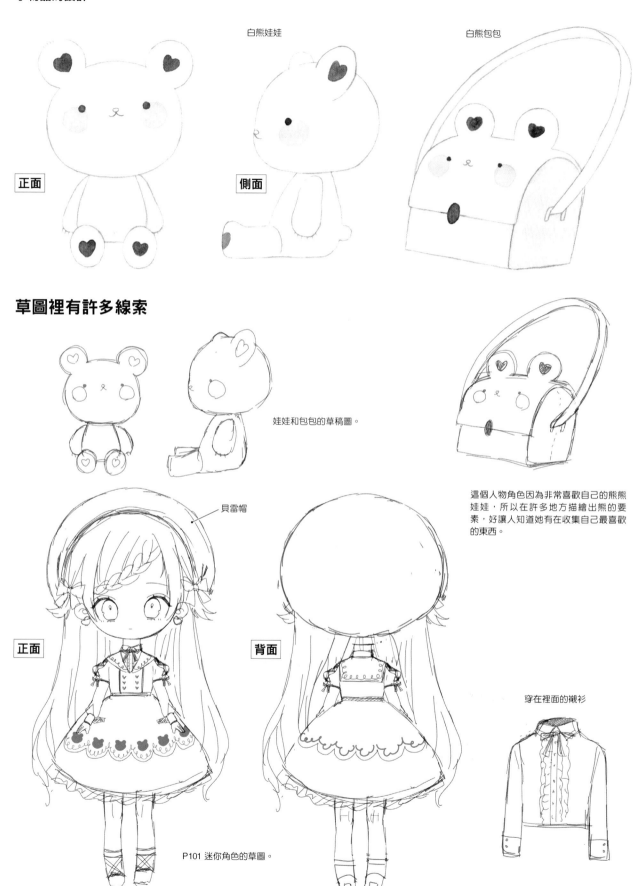

白熊娃娃

白熊包包

正面

側面

草圖裡有許多線索

娃娃和包包的草稿圖。

這個人物角色因為非常喜歡自己的熊熊娃娃，所以在許多地方描繪出熊的要素，好讓人知道她有在收集自己最喜歡的東西。

貝雷帽

正面

背面

穿在裡面的襯衫

P101 迷你角色的草圖。

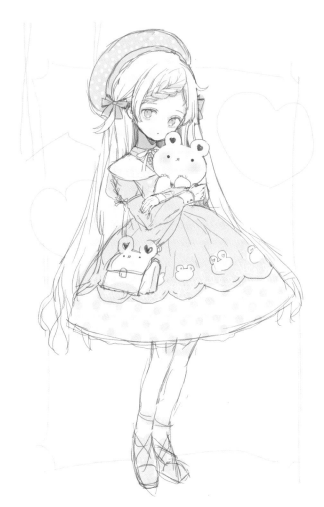

用電腦繪圖軟體上完顏色後的彩色草圖。

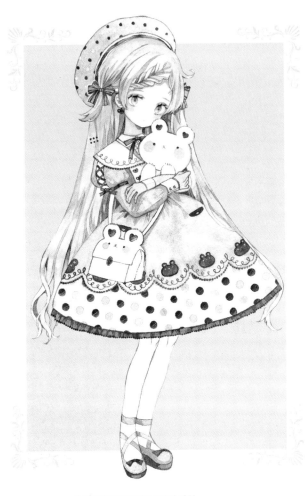

運用並印刷在明信片的插畫設計。

不同的白熊要素變化
這是將熊這類動物的形體套用在插畫裡面的範例。

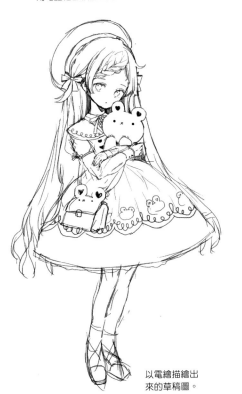

以電繪描繪出
來的草稿圖。

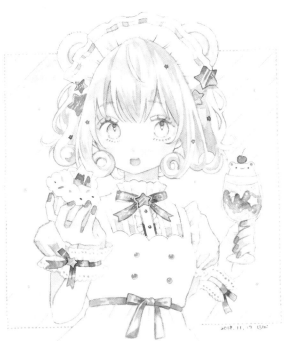

局部特寫。描繪了一個
有一隻白熊浮了起來的
冰淇淋蘇打。女孩子則
是戴上了熊耳髮箍。

『Cream soda bear』

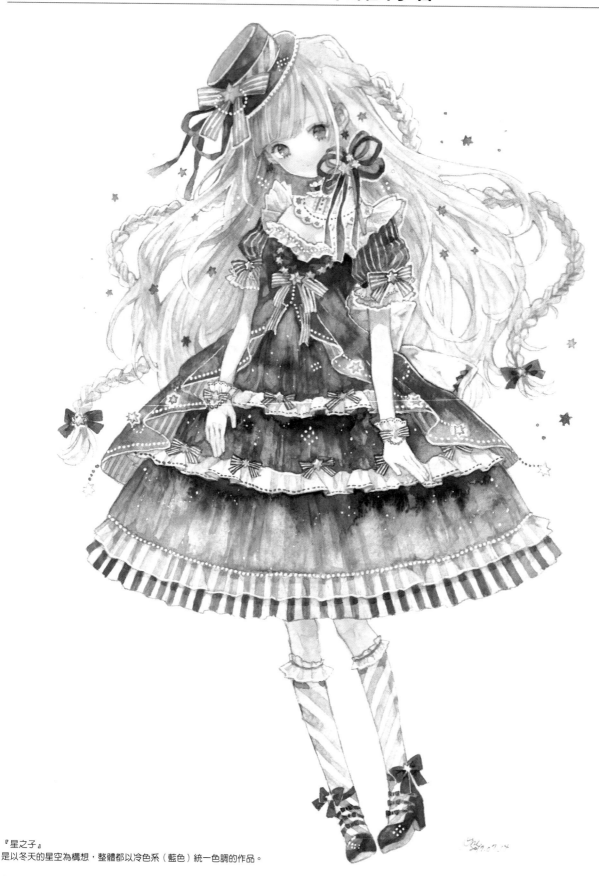

『星之子』
是以冬天的星空為構想，整體都以冷色系（藍色）統一色調的作品。

試著畫成迷你角色吧！

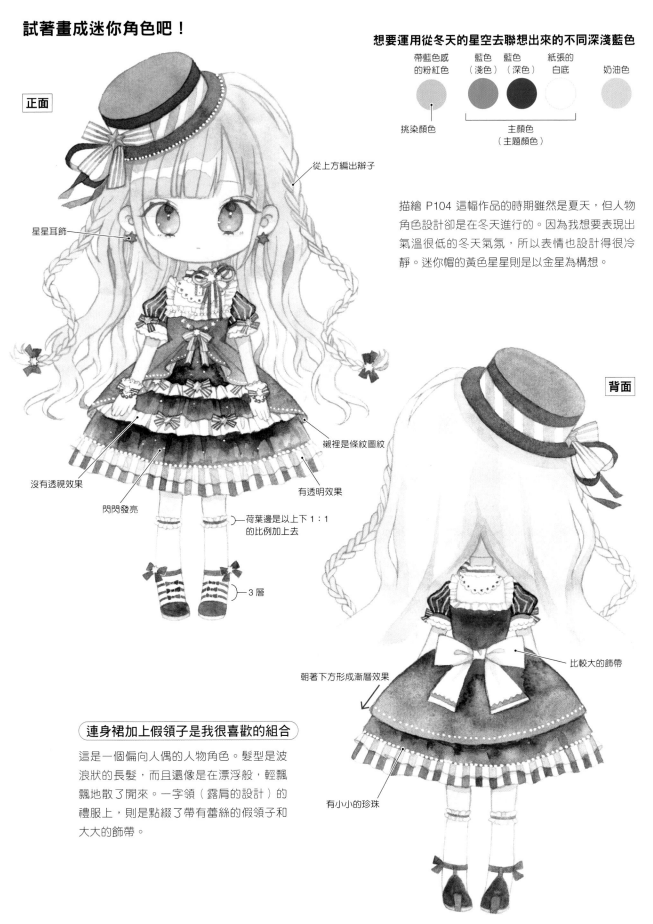

正面

想要運用從冬天的星空去聯想出來的不同深淺藍色

帶藍色感的粉紅色	藍色（淺色）	藍色（深色）	紙張的白底	奶油色
挑染顏色	主顏色（主題顏色）			

描繪 P104 這幅作品的時期雖然是夏天，但人物角色設計卻是在冬天進行的。因為我想要表現出氣溫很低的冬天氣氛，所以表情也設計得很冷靜。迷你帽的黃色星星則是以金星為構想。

從上方編出辮子

星星耳飾

襯裡是條紋圖紋

沒有透視效果

閃閃發亮

有透明效果

荷葉邊是以上下 1：1 的比例加上去

3 層

背面

比較大的飾帶

朝著下方形成漸層效果

有小小的珍珠

連身裙加上假領子是我很喜歡的組合

這是一個偏向人偶的人物角色。髮型是波浪狀的長髮，而且還像是在漂浮般，輕飄飄地散了開來。一字領（露肩的設計）的禮服上，則是點綴了帶有蕾絲的假領子和大大的飾帶。

105

假領子的設計

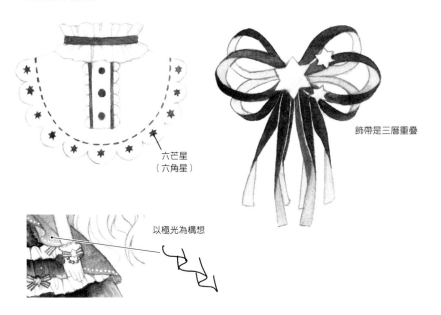

六芒星
（六角星）

飾帶是三層重疊

以極光為構想

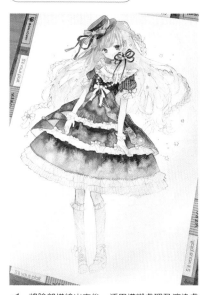

1 將臉部描繪出來後，活用模糊處理及渲染處理的不同顏色深淺，朝頭髮跟衣服的藍色部分進行底色上色。接著將飾帶和袖子的條紋描繪出來。

草圖裡有許多線索

假領子和飾帶的草圖

要讓裙子帶有分量感，且含有許多空氣的印象。描繪時，我是想像成彷彿裙子輕飄飄地浮在空中。

P105 迷你角色的草圖。

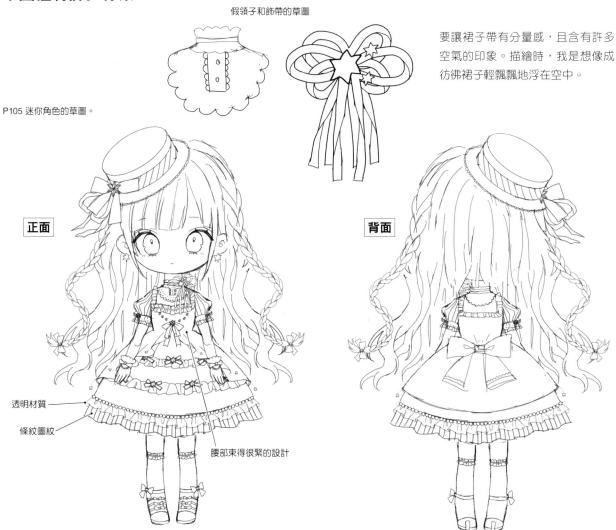

正面

背面

透明材質

條紋圖紋

腰部束得很緊的設計

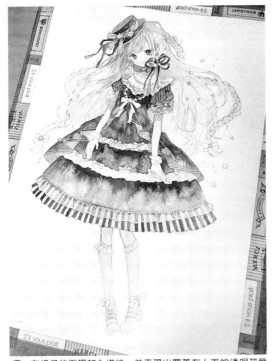

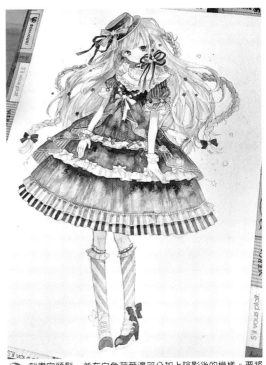

2 在裙子的下襬加入條紋，並表現出覆蓋在上面的透明荷葉邊。同時加強手臂的陰影呈現出立體感。最後要朝著極光風格襞褶的重疊之處，畫中帶有藍色感的粉紅色挑染顏色。

3 刻畫完頭髮，並在白色荷葉邊部分加上陰影後的模樣。要將襪子和鞋子塗上顏色讓細部帶有密度。之後用白色原子筆加上高光跟圓點完成作畫。

無邊軟帽有**2**種類型

在 P79 中有介紹了帽子類飾品。而除了上面這幅「星之子」作品的迷你帽以外，還有一種是運用了大量荷葉邊的無邊軟帽。

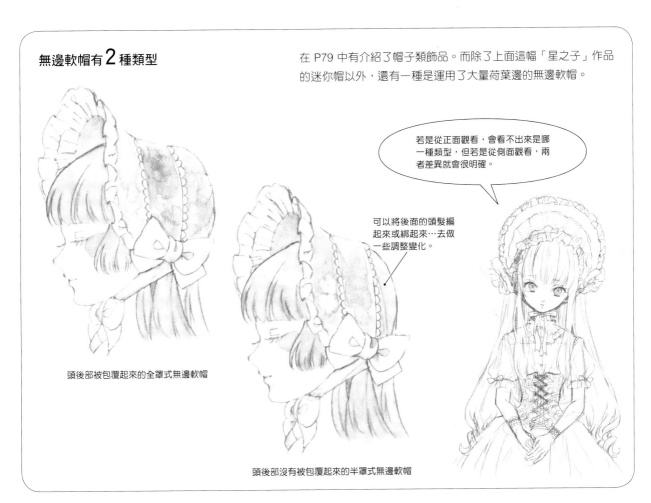

若是從正面觀看，會看不出來是哪一種類型，但若是從側面觀看，兩者差異就會很明確。

可以將後面的頭髮編起來或綁起來…去做一些調整變化。

頭後部被包覆起來的全罩式無邊軟帽

頭後部沒有被包覆起來的半罩式無邊軟帽

8 發想自「詞彙」巧克力系蘿莉塔

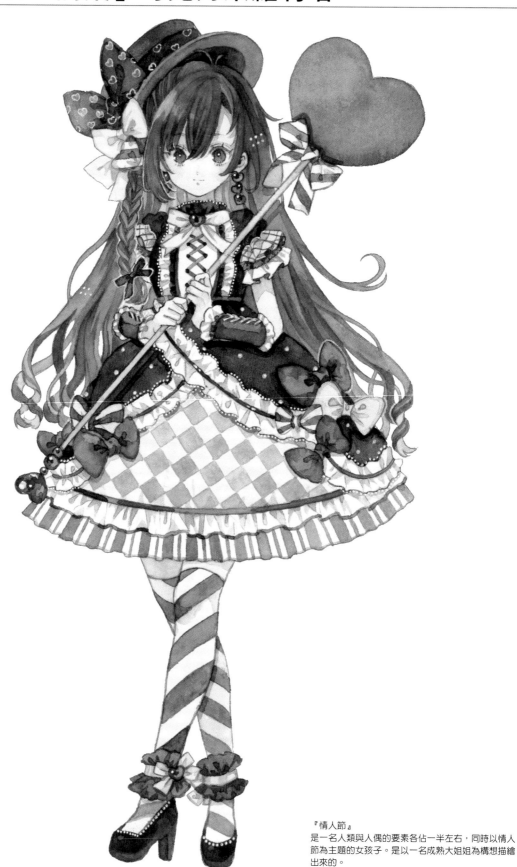

『情人節』
是一名人類與人偶的要素各佔一半左右，同時以情人
節為主題的女孩子。是以一名成熟大姐姐為構想描繪
出來的。

試著畫成迷你角色吧！

帽子的飾帶

紅色　褐色　奶油色　藍綠色

主顏色
（主題顏色）

挑染顏色

眼眸使用與紅色互補色的暗淡藍綠色

所謂的互補色，是在依照順序排列出顏色的色相環上，彼此處於相對位置的兩個顏色，兩者會具有互相襯托對方的效果。這裡挑選了略為暗淡的成熟配色作為挑染顏色進行使用。

正面

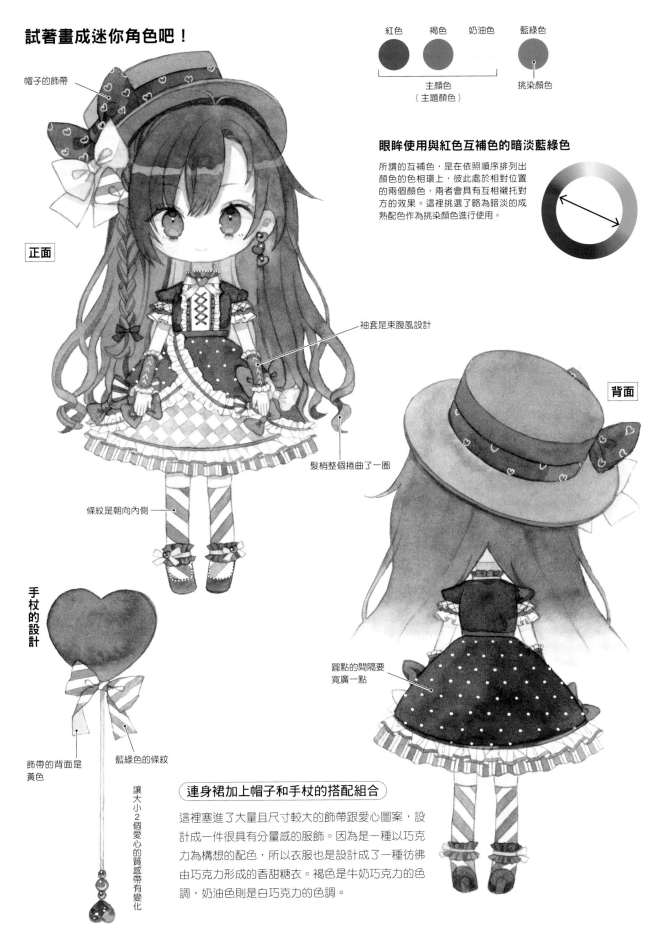

袖套是束腹風設計

背面

髮梢整個捲曲了一圈

條紋是朝向內側

手杖的設計

圓點的間隔要寬廣一點

飾帶的背面是黃色

藍綠色的條紋

讓大小2個愛心的質感帶有變化

連身裙加上帽子和手杖的搭配組合

這裡塞進了大量且尺寸較大的飾帶跟愛心圖案，設計成一件很具有分量感的服飾。因為是一種以巧克力為構想的配色，所以衣服也是設計成了一種彷彿由巧克力形成的香甜糖衣。褐色是牛奶巧克力的色調，奶油色則是白巧克力的色調。

試著配置上三連續事物

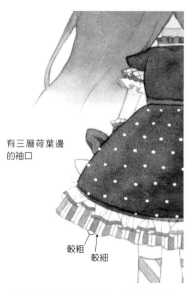

有三層荷葉邊的袖口

較粗

較細

要讓條紋的粗細帶有差別,來讓奶油色的下襬呈現變化。

三個連續愛心耳環

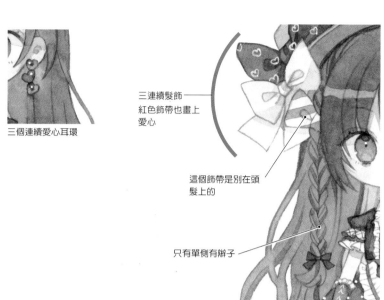

三連續髮飾
紅色飾帶也畫上
愛心

這個飾帶是別在頭髮上的

只有單側有辮子

草圖裡有許多線索

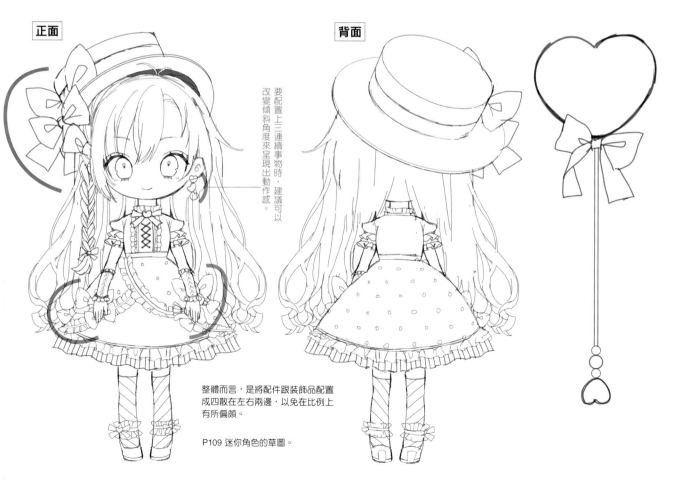

正面

背面

要配置上三連續事物時,建議可以改變傾斜角度來呈現出動作感。

整體而言,是將配件跟裝飾品配置成四散在左右兩邊,以免在比例上有所偏頗。

P109 迷你角色的草圖。

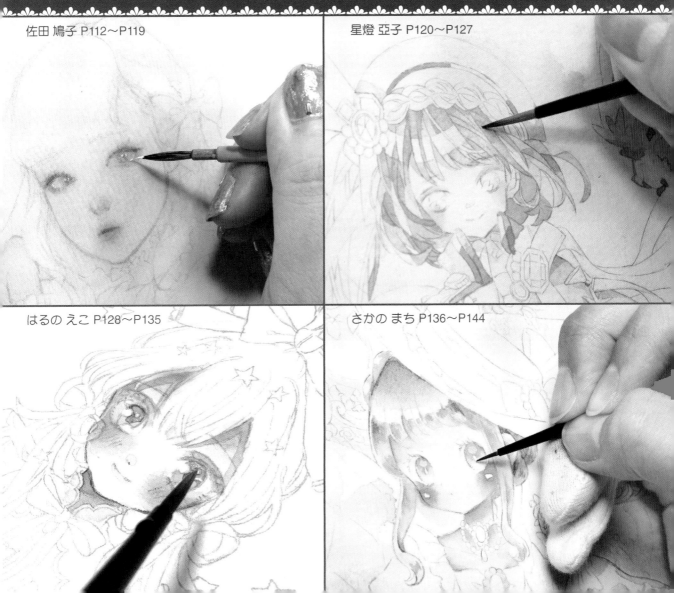

以古典蘿莉塔為構想來描繪…(1)坐姿　　佐田 鳩子

一開始,是一個將荷葉邊襯衫和長裙搭配組合,打扮別緻的角色坐姿。草稿只要用鉛筆在畫板上的 Art Cloth 上抓出構圖就差不多可以了,之後再參考草圖,用水彩顏料來進行描繪。

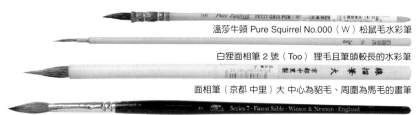

溫莎牛頓 Pure Squirrel No.000(W)松鼠毛水彩筆

白狸面相筆 2 號(Too)狸毛且筆頭較長的水彩筆

面相筆(京都 中里)大 中心為貂毛、周圍為馬毛的畫筆

水彩筆 7 系列 No.7(W)狼毫筆的圓筆

＊胡粉打底劑…一種使用貝殼粉的壓克力打底劑。在塗過的塊面會有紋理。

在水裱絹目 Art Cloth 的畫板上,塗上稍微較厚的胡粉打底劑進行打底。接著使用鉛筆抓出構圖。

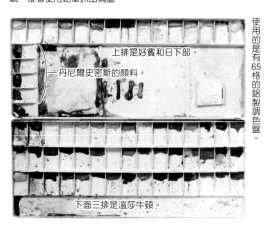

上排是好賓和日下部。

丹尼爾史密斯的顏料。

下面三排是溫莎牛頓。

使用的是有 65 格的鋁製調色盤。

個人愛用的顏料

佩尼灰(W)

珊瑚紅(K)

那不勒斯黃(W)

在高光上使用的白色 Acrylic Gouache 不透明壓克力顏料（TURNER 牌）。

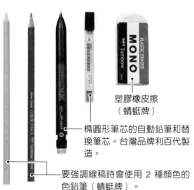

MONO

塑膠橡皮擦（蜻蜓牌）

橢圓形筆芯的自動鉛筆和替換筆芯。台灣品牌利百代製造。

要強調線稿時會使用 2 種顏色的色鉛筆（蜻蜓牌）。

① 肌膚、頭髮、衣服的底色上色

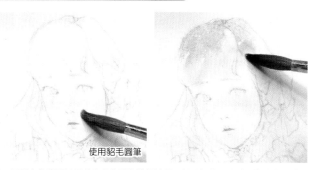

使用貂毛圓筆

1 用紙巾往畫面塗了較多水的畫作進行按壓,並以輝黃一號(H)淡淡地將肌膚塗上一層顏色。接著替臉頰跟嘴邊加上帶有紅色感的顏色。最後讓紫丁香(H)融入到額頭和下巴中,頭髮也抹上顏色。
帶有紅色調的顏色:珊瑚紅(K)、貝殼粉(H)、明亮粉(H)、天然玫瑰茜紅(W)、永固胭脂紅(W)
頭髮的顏色:佩尼灰(W)、戴維灰(H)

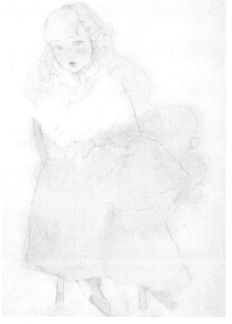

使用狸毛筆

2 再次替臉部塗上水,並輕輕點上帶有紅色調的顏色,然後用水筆進行模糊處理。整體眼睛的內側要淡淡地塗上一層戴維灰(H)。眼眸則使用銅鹽青(H)。

3 淡淡地在裙子上塗上一層月光色(D)進行底色上色。接著替頭髮的顏色補上銅鹽青(H)這個藍色調後加上襯衫的陰影。之後在要進行描繪的部分,反覆進行塗上水,然後抹上顏色進行模糊處理。最後一面拿吹風機吹乾,一面進行模糊處理。

使用面相筆

1 上唇的高聳處要很鮮明地塗上帶有紅色調的顏色（請參考P112），下唇則要進行模糊處理，直到下巴都有上色為止。外眼尾則要抹上紅色調的顏色。前髮則要淡淡地塗上一層銅鹽青（H）進行重疊上色。最後再以珊瑚紅（K）和貝殼粉（H）的混色描繪出鼻梁，並使其連接到左右兩邊的內眼角。

用水筆推開顏色

塗在絹目 Art Cloth 上的顏料是有辦法在畫面上挪動的。只要拿水筆（只有含帶著水的畫筆）以推開的方式塗上，就能夠讓顏色以削切的方式進行移動。創作中，我會在一部分的地方使用這個方法。

① 先在畫面上塗上藍色。接著拿彈性很強的面相筆，從沒有顏色的那一邊含帶著水，然後以磨擦的方式將顏色推開來。

② 前面塗上的顏色會逐漸移動到下方。絹目 Art Cloth 因為很堅韌，所以就算使用畫筆摩擦，紙張也不太會受傷。也可以用水筆，將顏料的顏色洗到稍微有點中空留白的程度。

2 以輝黃一號（H）以及戴維灰（H）將整體顏色處理成一種稍微陰暗的顏色。最後在下眼瞼塗上肌膚的陰影顏色。
肌膚的陰影顏色：珊瑚紅（K）、貝殼粉（H）、戴維灰（H）

3 為了呈現出眼袋的樣子，在疊上下眼瞼的陰影顏色後，就在眼睛內側塗上戴維灰（H）。
下眼瞼的陰影顏色：銅鹽青（H）、薰衣草（H）

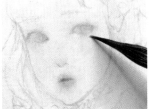

4 以帶紅色調的顏色在內眼角輕輕點上圓點，外眼角這一側則以描線的方式描出邊緣。最後替下眼瞼的顏色也加上紅色調。

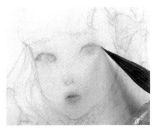

5 以薰衣草（H）替鼻子的底面及下巴畫上陰影。接著將帶有紅色調的顏色，重疊在眼瞼和外眼角上。最後用畫筆從外側推開前面塗上的顏料，將嘴巴型體調整得稍微小一點。

6 用紅色色鉛筆替內眼角及外眼角加入圓點，並在上眼瞼描繪出線條。

7 跳過鼻頭塗上明亮粉（H）讓鼻子的形體明確化起來。

水藍（K）

8 替眼眸塗上水藍（H）進行底色上色。

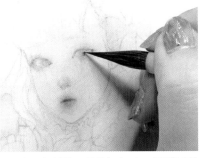

9 在眼眸中間加入深褐色（W），並用筆尖以輕戳的方式輕輕地進行模糊處理。

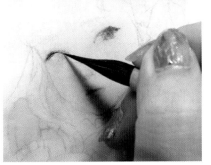

10 以深褐色（W）畫出上眼瞼的外眼角側線條。內眼角則不要加入線條。眼眸的輪廓則要以帶有紅色調的顏色先描過一遍。

若在眼睛加上高光，就會產生很強烈的變化

用水筆輕輕撫過臉部溶解吸除內眼角部分渲染出來的顏色。接著用吹風機一面烘乾，一面去除顏色後，就淡淡地替整體臉部塗上一層中國白（W），並再度進行眼睛部分的描繪。要不斷重覆這個步驟，直到形體和色調達到自己可以接受為止。

使用白色 Acrylic Gouache 不透明壓克力顏料。

用面相筆直接從顏料罐中沾取顏料。

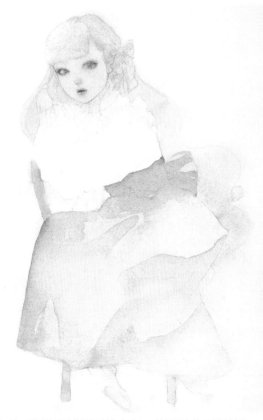

Acrylic Gouache 不透明壓克力顏料一乾掉就會有耐水性，因此就算塗上水彩顏料進行重疊上色也不會有問題。

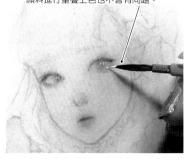
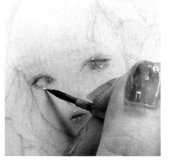

11 先以帶有紅色調的顏色再次將眼瞼塗上顏色，並調整上眼瞼的線條。接著用自動鉛筆將眼睫毛描繪上去，並以深褐色（W）加入臉部輪廓來提高完成度後，再將眼眸及嘴唇畫上高光。只要讓下眼瞼的內側發光，眼睛看起來就會像是一顆球體。

12 嘴唇及眼睛的細部刻畫完成了。接著要來替頭髮等其他地方塗上各自的顏色進行重疊上色。

③ 將頭髮、飾帶和衣服進行重疊上色

1 將淺色的天然玫瑰茜紅（W）疊在飾帶上逐步加深色調。

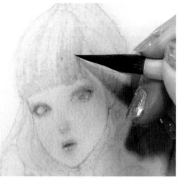

2 混色深褐色（H）和戴維灰（H），然後如同在畫出細線條般描繪出前髮。

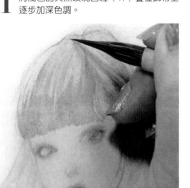

3 頭頂部也沿著頭髮流向將顏色加上去。

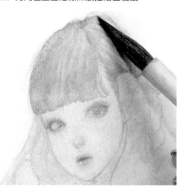

4 先用水筆推開前面塗上的顏色，並將太過細微的部分進行模糊處理。

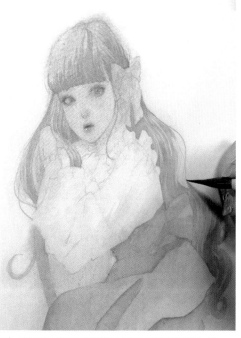

5 以佩尼灰（W）和戴維灰（H）描繪出背部那一側的頭髮。襯衫上暫時描繪出來的皺褶及荷葉邊，因為已經有先塗滿中國白（W）顏色了，所以接下來會以與頭髮同樣顏色的灰色混色進行描繪。要不斷地進行模糊處理以及細部刻畫來充實形體。

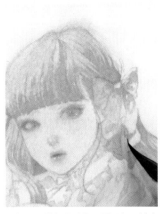

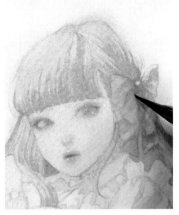

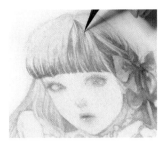

6 替飾帶加上陰影。要混色天然玫瑰茜紅（W）和火星紫（H），並進行重疊上色。

7 捕捉出打結部分的皺褶。

8 將頭髮進行重疊上色。髮束的部分，則用極細的線條去進行描繪。

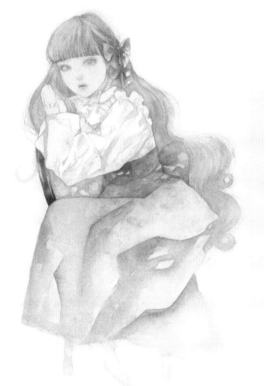

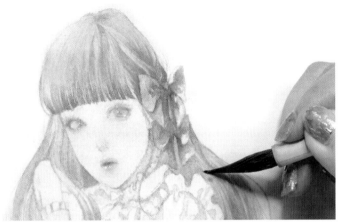

9 替背部一側的長長秀髮加上陰影。

10 替裙子加入大略的陰影，腰圍和後面飾帶部分則要很細微地進行上色。椅子部分也要進行處理。
裙子的顏色：月光色（D）、礦物紫（H）、銅鹽青（H）、佩尼灰（W）

4 進行具有強弱對比的細部刻畫來完成作畫

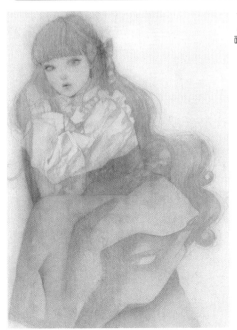

1 將溶解稀釋過的胡粉打底劑，塗在整體畫面上的狀態。

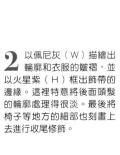

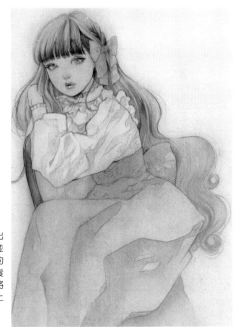

2 以佩尼灰（W）描繪出輪廓和衣服的皺褶，並以火星紫（H）框出飾帶的邊緣。這裡特意將後面頭髮的輪廓處理得很淡。最後將椅子等地方的細部也刻畫上去進行收尾修飾。

＊完成作品請參考P5。

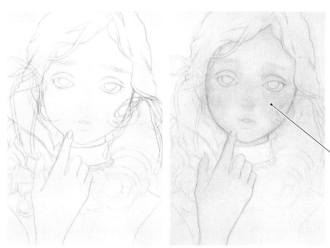

第二幅插畫會著重於肢體動作和表情描繪出臉部特寫。在水裱上絹目Art Cloth（請參考 P5）的畫板上，塗上稍微厚一點的胡粉打底劑（用手碰觸會沾上粉末的程度）做好準備。

＊繪製過程圖片是作家自己拍攝的照片

營造出年紀幼小的表情

若是讓臉頰紅色感最深的部分，挪到比正中央還要稍微下面一點的地方，表情就會顯得年紀很幼小。

2 在整體畫面塗上輝黃一號（H）後加上肌膚的顏色。要先用溶解得較為濃郁點的珊瑚紅（K）框出輪廓的邊緣，再塗上臉頰、手指的紅色調及髮際線的陰影。

1 胡粉打底劑乾掉後，就運用布用複寫紙從草圖描繪出線稿。

＊布用複寫紙是使用拓印後的線條會溶於水的 Super Chacopaper 設計用布用複寫紙。

[1] 從肌膚的底色上色到部分上色

3 在嘴唇畫上天然玫瑰茜紅（W）來作為底色。

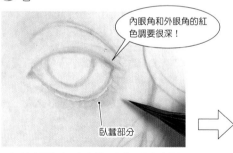

內眼角和外眼角的紅色調要很深！

臥蠶部分

4 以火星紫（H）在雙眼皮的凹陷處和臥蠶處加入陰影，並在下眼瞼的黏膜部分加入天然玫瑰茜紅（W）和貝殼粉（H）的混色。

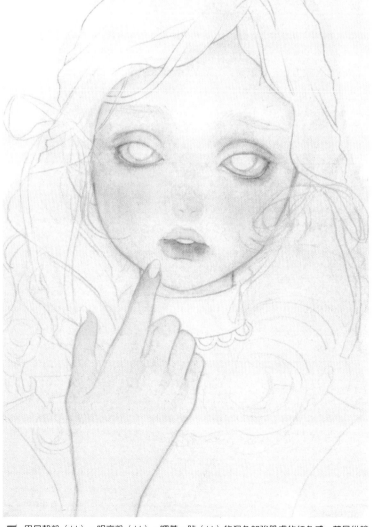

6 鼻子的形體要用紅色調的顏色描繪出來，並以薰衣草（H）加入一層淡淡的陰影。

5 用貝殼粉（H）、明亮粉（H）、輝黃一號（H）的混色加強肌膚的紅色感。若是從輪廓的外側朝著內側營造出漸層效果，肌膚看起來就會很柔軟。

8 像是要在嘴唇上描繪出縱向皺紋般，進一步地以天然玫瑰茜紅（W）進行重疊上色。

7 以深褐色（W）描繪出上眼瞼的眼線和雙眼皮的線條。

9 先以珊瑚紅（K）將眼眸周圍框出邊緣後，再塗上淺色的草綠（K）。

10 以銅鹽青（H）在中央描繪出圓圈。這個圓圈的中央就會是眼睛瞳孔的部分，而外側就會是虹膜。

2 臉部的細部刻畫

虹膜上要以表現放射狀加入線條。

1 以溶解稀釋過的深褐色（W），分別將草綠的部分和銅鹽青的部分框出邊緣。

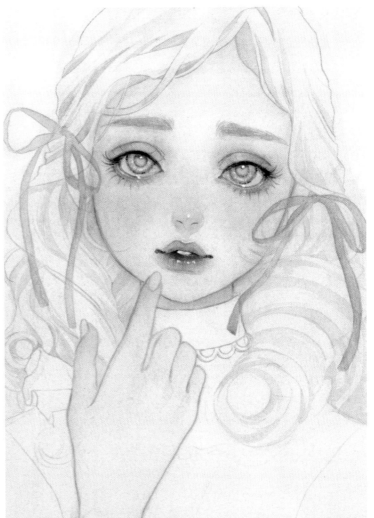

2 在高光處抹上白色Acrylic Gouache 不透明壓克力顏料，並以珊瑚紅（K）框出邊緣強調閃耀感。

3 刻畫眼睫毛之前的眼睛特寫。要先用自動鉛筆將線條描繪出來。

4 眼睫毛的描繪訣竅可以舉出三個重點，一是要一根一根接上去，二是不要過度朝向同一方向，三是下睫毛要繪製成是一撮一撮的。可以去搜尋有塗上睫毛膏的眼睫毛圖片並仔細進行觀察，會很有參考價值。頭髮和飾帶的底色是使用那不勒斯黃（W）、飾帶和眉毛則是使用綠金（W）。

③ 頭髮和飾帶的重疊上色

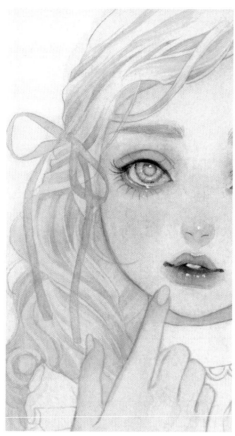

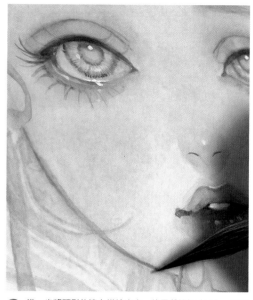

頭髮若是整體下太多工
夫處理，畫面會變得很
複雜，因此頭部的上半
部不過度描繪。

2 進一步將頭髮的流向描繪出來。使用戴維灰（Ｈ）、銅鹽
青（Ｈ）、佩尼灰（Ｗ）。

1 頭髮的底色乾掉後，就在底色上面以戴維灰（Ｈ）塗
上粗略的陰影。

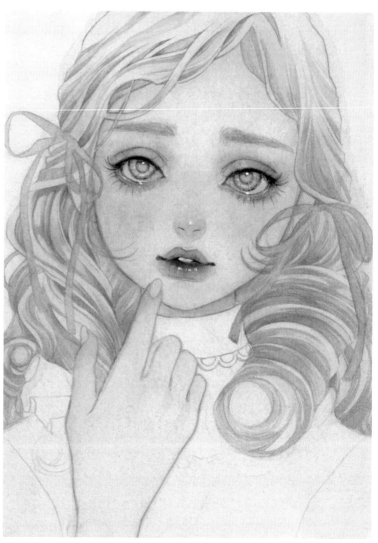

3 留意頭髮的前後關係並進行陰影的重疊上色，讓明亮
的髮束浮現出來。

4 替捲曲得很鬆弛的頭髮加入陰影後的模樣。接著就要來上色飾帶。

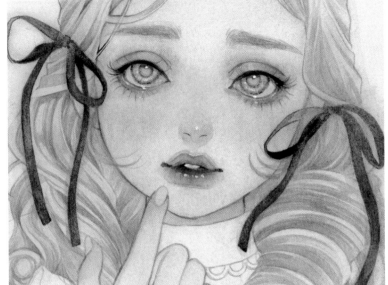

5 以綠金（W）和藍底溫莎綠（W）的混色，將飾帶上色成深色顏色。這裡是透過先上色，然後用水進行模糊處理，最後再進一步描繪成深色顏色的方式將飾帶加上模糊效果的。

1 衣服的輪廓要先以戴維灰（H）框出邊緣，接著在整體塗上綠磷灰石（D），最後再以同一個顏色加上陰影。因為我想要將衣服處理成一種稍微質感強的布料，而不是那種比較柔軟的布料，所以皺褶是塗成帶有直線感。因為綠磷灰石是一種有含帶紅色顆粒的顏料，若是再使用別款顏色來上色，我覺得可能會顯得很雜亂，所以最後只用了一種顏色來上色。如此一來，顏料就會分離得很自然，看起來就會是一種很豐富的綠色。

2 在襯衫的白色部分，以戴維灰（H）、佩尼灰（W）的混色加上陰影。脖子根部的陰影邊緣，則是以栗色（W）薄薄地加入一層紅色調。

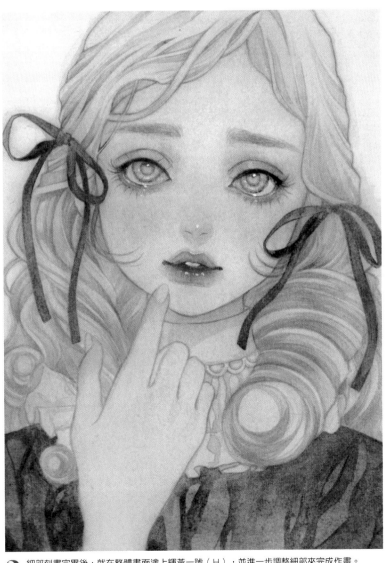

3 細部刻畫完畢後，就在整體畫面塗上輝黃一號（H），並進一步調整細部來完成作畫。

*完成作品請參考 P5。

以軍事蘿莉塔為構想來描繪

星燈 亞子

從主題、外觀個性以及主題顏色這 3 點要素去設定人物角色並繪製出草圖，透過繪圖軟體來思考配色。接著在描繪出線稿後，就先用水去沾濕水彩紙，並進行兩次底色上色來讓畫面帶有一股氣氛感覺。

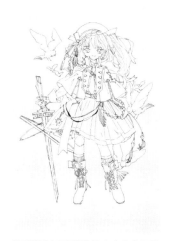

用電腦繪圖軟體描繪出來的草圖線稿。

使用膠裝水彩本的 WATERFORD 水彩紙。

個人愛用的顏料

輝黃二號（H）

這是在水彩紙上描繪出線稿，並將輝黃一號（H）、輝黃二號（H）、貝殼粉（H）、合成朱紅（H）進行混色，之後讓這個混色融入至水彩紙中進行底色上色後的畫作。

薰衣草（H）

佩尼灰（Cotman W）

◀水彩顏料的色卡。為了讓實際塗在畫面上的色調可以清楚易懂，這裡是將色樣本塗在進行過底色上色的水彩紙上。

3/0 號

0 號

2 號

▲使用 CAMLON PRO PLATA 630（ARTETJE）畫筆。這是一支尼龍毛的圓筆，因為可以畫出極細的線條（筆頭很整齊）以及水分量適中，用起來很好用，所以我個人很愛用。我通常會準備從細到粗約 5 支左右的畫筆。

① 將肌膚的紅色感和陰影進行漸層上色

輝黃一號（H）

1 拿含帶著水的畫筆，沾取輝黃一號（H）、輝黃二號（H）以及貝殼粉（H）。

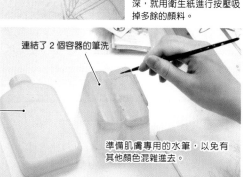

連結了 2 個容器的筆洗

用來攜帶水的水壺。聚乙烯製，能夠完整收納在筆洗中。

準備肌膚專用的水筆，以免有其他顏色混雜進去。

2 用沾了 3 種顏色混色的畫筆，替手腕塗上肌膚的顏色。如果顏色略深，就用衛生紙進行按壓吸掉多餘的顏料。

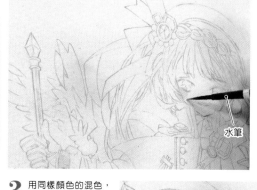

水筆

3 用同樣顏色的混色，將臉頰塗上圓圓地顏色後，再用只沾了水的畫筆（水筆）來進行模糊處理和漸層上色。在塗上圓圓的顏色時，不要去在意顏色超塗到了臉部外面。

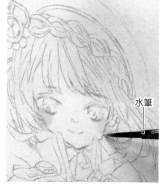

水筆

貝殼粉（H）

輝黃二號（H）

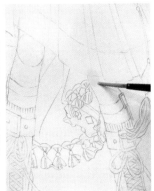

4 拿畫筆沾取貝殼粉（H）和輝黃二號（H）後，就將左膝蓋塗上顏色。之後用水筆將顏色推開。

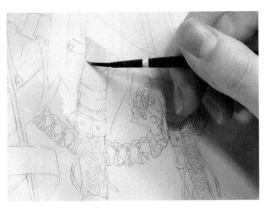

貝殼粉（H）

輝黃二號（H）

5 運用相同的2個顏色，替右膝蓋也加上肌膚的顏色，並用水筆進行漸層上色。

紫丁香（H）

6 將輝黃二號（H）和貝殼粉（H）進行混色，調製出肌膚的陰影顏色。

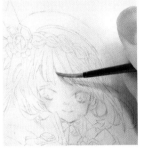

7 塗上落在前髮縫隙中的陰影顏色。之後用衛生紙進行按壓吸取多餘的顏料。

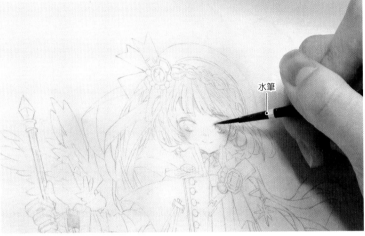

水筆

8 用水筆將塗在眼瞼上的陰影顏色進行模糊處理，並把內眼角及外眼角調整成淡色調。

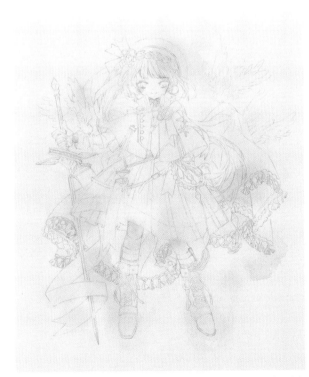

9 脖子、手腕、膝蓋也同樣如此疊上陰影顏色，並用水筆進行漸層上色後的階段。接著從衣裝的明亮部分開始上色起。

② 從最為明亮的部分開始上色

灰（S）

1 調製白色披肩的陰影顏色。
白色衣服的陰影顏色：薰衣草（H）、紫丁香（H）、淺灰（S）的混色。

這裡

2 將披肩的右肩部分進行漸層上色後，再將左肩的陰影塗上去。使用的是2號圓筆。接著用衛生紙按壓剛剛塗上的陰影顏色吸除顏料，並調整成淺色調。因為要按照顏色的明亮程度順序來塗上顏色，所以會從白色衣服的陰影開始上色。

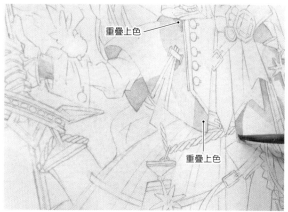

重疊上色

重疊上色

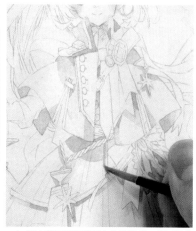

3 小心謹慎地將布料重疊所形成的陰影塗上去。往前面塗上的淺色顏色部分塗上陰影進行重疊上色後，也替其他的部分加上陰影。為了方便調整濃度・速乾性・營造獨特的渲染效果等等用途，這裡使用多次的衛生紙進行按壓的手法。

4 塗上披肩落在裙子上的陰影後，就用衛生紙進行按壓調整成淺色色調。之後將百褶裙的陰影進行重疊上色。也要替裝飾用的繩子加上陰影。

塗上主題顏色和副顏色

主題顏色：淺灰（S）
副顏色：佩尼灰（Cotman W）、黃橙（G）

在描繪插畫時，務必要決定出 3～5 種的主題顏色和副顏色。這是因為要盡可能地按照暖色系→冷色系的優先順序以及顏色的明度來進行上色，所以很多時候都會連同背景這些地方，一起將人物描繪出來。

＊明度…指顏色的明亮程度。
＊暖色系和冷色系…指看到顏色時，可以感受到溫暖感或寒冷感的色調區別。

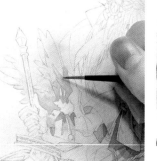

7 使用畫筆沾取半盤塊狀顏料的淺灰（S），並在濕掉的部分將這個較深的顏色塗上去，來讓顏色融為一體。

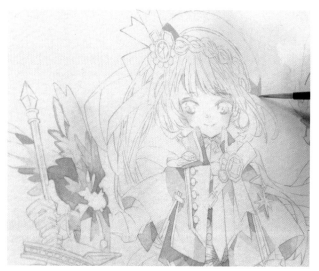

5 以佩尼灰（Cotman W）替裙子襞褶的內側加上陰影，並用衛生紙局部性地進行按壓來調淡色調。接著將陰影顏色處理成具有濃淡區別的漸層上色。

6 先替鴿子的翅膀部分塗上加了較多水的淺灰（S）。

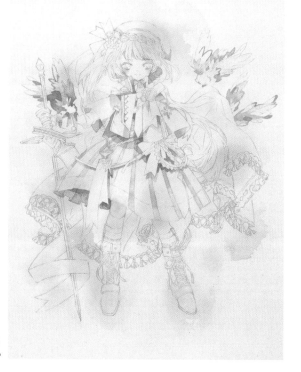

8 將白色披肩、百褶裙和鴿子的陰影塗上顏色後，帽子的陰影部分也先塗上顏色。

9 下襬的陰影則以佩尼灰（Cotman W）和輝黃一號（H）的混色來塗上顏色。

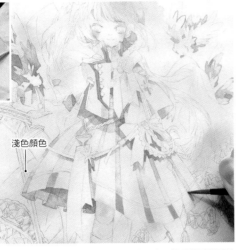

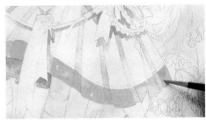

1 混色並調製出之前挑選作為副顏色的色調。
明亮的黃色：合成朱紅（H）、貝殼粉（H）、黃橙（G）

淺色顏色

2 在披肩和裙子的邊緣塗上明亮的黃色。裙子的下襬要以從襞褶內側去填滿的方式來塗上顏色。下襬的返折部分則要用衛生紙進行按壓調整成淺色顏色。

3 將下襬塗上顏色。摺疊處的突出部分則要塗上明亮的黃色。

4 淺色顏色的地方要用衛生紙進行按壓。上色時要讓濃淡帶有變化。

5 替頭髮塗上跟披肩顏色一樣的灰色。一開始要使用 0 號畫筆，從形成在前髮縫隙的陰影部分開始描繪起。

6 跳過前髮的明亮高光，然後慢慢地將顏色重疊上去。灰色色調很淡的部分是用衛生紙按壓過的地方。

7 在前髮色調很淡的部分進行重疊上色營造出濃淡變化。肌膚顏色看上去有透出來的部分，會對頭髮的透明感表現很有幫助。

8 將灰色以堆積的方式塗在部分頭髮上，並進行擦拭處理成淺色顏色。接著在淺色的部分反覆進行重疊上色。

9 拿畫筆沾取半盤塊狀顏料的暖灰（S），然後跟輝黃一號（H）等顏色進行混色，讓灰色的色調呈現出變化並描繪辮子。

10 以混色了薰衣草（H）而具有藍色感的灰色替頭髮的陰影上色。

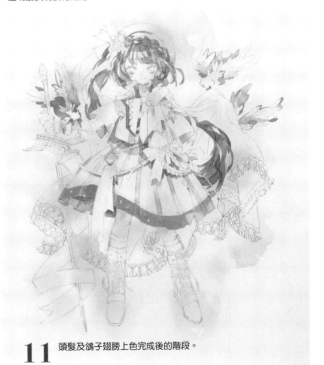

11 頭髮及鴿子翅膀上色完成後的階段。

將佩尼灰（Cotman W）、生褐（K）、焦土（H）進行混色調製出陰暗的灰色。為了讓灰色帶有變化，運用了在佩尼灰中混入薰衣草（H）或淺灰（S）的色調。具有藍色感的陰暗灰色，則是在佩尼灰中混色了普魯士藍（G）和礦物紫（H）。一開始下筆要先塗上明亮的灰色及明亮的黃色，然後再慢慢地塗上明度低的顏色。

1 避開金屬扣具替皮帶部分塗上陰暗的灰色。接著一面擦拭掉前面塗上的顏色，一面讓色調帶有濃淡之別，使皮帶帶有立體感。

2 以陰暗的黃色替裝飾部分框出邊緣。
陰暗的黃色：黃橙（G）、紫丁香（H）、合成朱紅（H）、焦土（H）的混色。

3 腿部的皮帶也塗上陰暗的灰色。要以加入細微筆觸的方式，沿著靴子的圓潤處來上色皮帶部分。

4 上色完靴子的束鞋帶後接著上色靴子的鞋底。

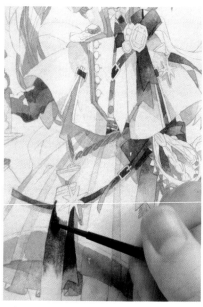

5 替衣領部分及飾帶這些地方，塗上具有藍色感的陰暗灰色進行漸層上色。

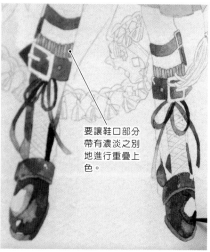

要讓鞋口部分帶有濃淡之別地進行重疊上色。

6 靴子要從打好結的鞋帶開始上色，並描繪出側面和腳尖部分。描繪時要避開明亮部分，以具有藍色感的陰暗灰色進行上色。

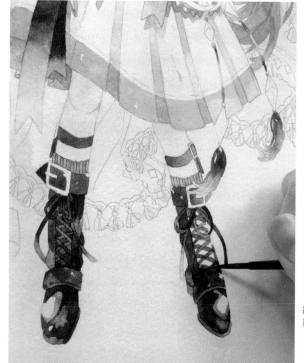

7 替靴子的綁帶部分上色，等乾掉後就將側面和鞋帶的縫隙刻畫出來。

飾帶要運用水筆進行漸層上色。

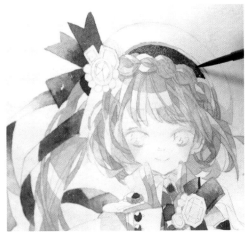

8 以帶有藍色調的陰暗灰色將手套部分進行底色上色，並用衛生紙進行按壓。

9 底色乾掉後，就一面讓色調帶有濃淡之別，一面沿著形體進行重疊上色。

10 進行手套的底色上色，同時也替帽子的邊緣加上顏色。

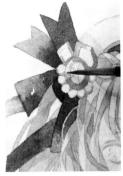

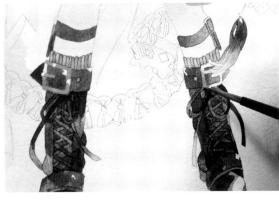

11 以暗黃色將金色的裝飾部分加上陰影。

12 以暗黃色描繪出靴子的帶扣等地方。描繪時要留下高光，不要整個塗滿。

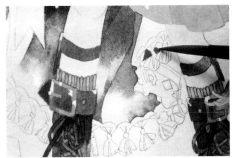

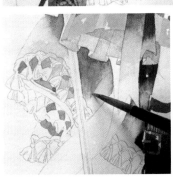

13 在佩尼灰（Cotman W）中混入輝黃一號（H）塗在披風的內側。要很仔細地填滿流蘇（穗狀飾物）的縫隙。寬廣的塊面則要先塗上水，並趁還沒乾掉時，塗抹上灰色營造出渲染效果。

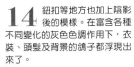

14 鈕扣等地方也加上陰影後的模樣。在富含各種不同變化的灰色色調作用下，衣裝、頭髮及背景的鴿子都浮現出來了。

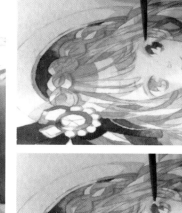

2 替眼眸塗上藍色的顏色進行底色上色。右邊的眼睛是用衛生紙進行按壓調整成淺色色調後的模樣。使用銅鹽青（H）和單星藍（K）的混色。

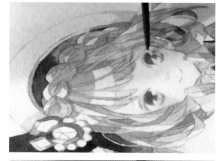

3 在眼眸上側進行重疊上色。之後用自動鉛筆描繪出眼瞼的線條進行調整。

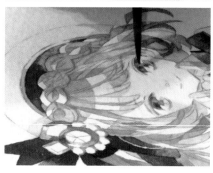

4 以滴落顏色的方式，在眼眸的上面輕輕點上藍色的顏色處理成深色顏色。

1 將披風流蘇的周邊進行重疊上色。使用混色了佩尼灰（Cotman W）、薰衣草（H）、淺灰（S）的陰暗灰色。

5 朝寶石局部性地塗上藍色顏色進行底色上色後，就在星形的周圍塗上藍色顏色。

6 用水筆將藍色顏色的周圍進行模糊處理及漸層上色。

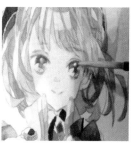

8 以銀色（白金色）的顏料替眼睛加入高光。

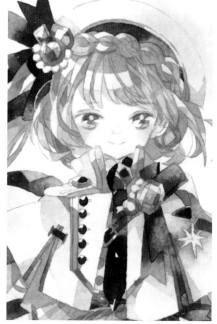

7 將劍柄部分的裝飾描繪出來。使用佩尼灰（Cotman W）、桃黑（H）、薰衣草（H）。

9 寶石的底色乾了之後，就留下明亮的塊面進行重疊上色，呈現出閃耀感。

吳竹的星光系列（Starry Colors）顏彩六色組。由金色系金屬色的青金色、赤金色、黃金色、桃金色、淡金色、白金色所組成的套組。

10 選擇披風流蘇的顏色。流蘇的陰影顏色使用了淺灰（S）和薰衣草（H）的混色。接著將流蘇的表面塗上赤金色和青金色。

11 替流蘇塗上2種金色。在前方的明亮部分塗上青金色。描繪時要一面局部性地營造出高光，一面進行上色。

12 替陰影的部分塗上赤金色。

13 讓金色也帶有濃淡之別，使其很自然地與陰影顏色的淺灰色連接在一起。

14 在陰影的範圍塗上青金色。

15 用自動鉛筆在前髮及帽子這些地方，添加線稿進行收尾處理。

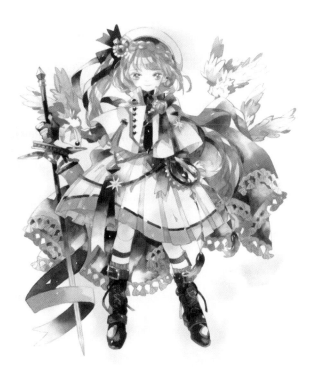

16 在武器、背景中的鴿子以及衣著的裝飾等地方也進行重疊上色來完成作畫。

＊完成作品請參考P7。

以中華蘿莉塔為構想來描繪

はるの えこ

這幅作品會將草圖描繪到水彩紙上，並從肌膚部分開始上色。為了讓線稿很鮮明，作畫時不止運用畫筆的線條，也使用棕色和黑色 COPIC Multiliner 代針筆（0.03mm）。

＊繪製過程圖片是作家自己拍攝的照片。本書後續提到 COPIC Multiliner 代針筆時，簡稱並記述為「Multiliner 代針筆」。

1 從肌膚和眼睛的底色上色到細部刻畫

1 在臉頰及額頭等陰影處抹上輝黃一號（H）。

2 顏料乾掉後，就抹上混色了 2 種顏色的肌肉陰影顏色，並以輕輕拍打的方式用水筆進行模糊處理。接著混色出一個輝黃一號（H）佔比較多比例的顏色，將整體臉部塗上紅色感。肌膚的陰影顏色：輝黃一號（H）＋合成朱紅（H）

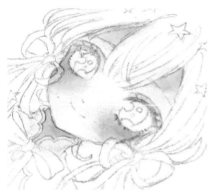

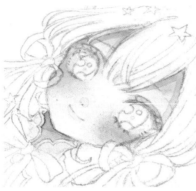

3 顏料完全乾掉後，將想要進一步加強紅色感的地方，抹上合成朱紅（H）較多比例的肌膚陰影顏色，接著跟前面的步驟一樣進行模糊處理。

4 以合成朱紅（H）將陰影進行重疊上色。鼻子的陰影和嘴唇，要使用加了較多水調淡的粉紅膚色（K）。

5 待顏料乾掉後，就用棕色的 Multiliner 代針筆照著線稿進行描線。

6 用水性色鉛筆描繪出臉頰的紅色感。使用的是瑞士 CARAN D'ACHE PRISMALO 英國紅色色鉛筆。

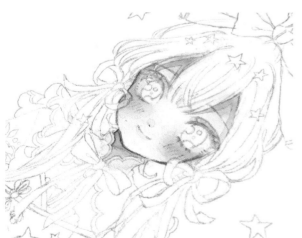

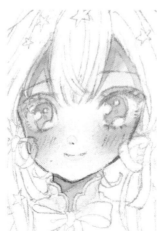

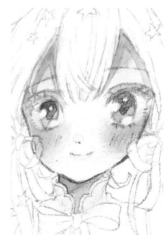

7 肌膚的部分完成了。很多的混色都是像這樣在紙張上進行的而不是在調色盤上。

8 以水藍（K）將整體眼眸進行底色上色。

9 以深鈷藍（W）將眼眸的陰影進行重疊上色。

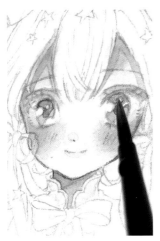 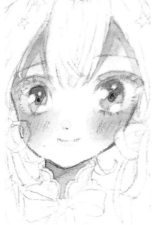 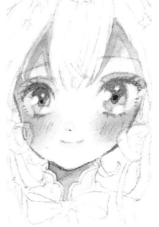 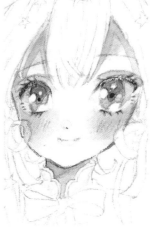

10 若是保持原貌，陰影的表現過於強烈。因此要趁步驟 9 所塗上的顏料尚未乾時，輕輕地將薰衣草藍（K）塗上去，以便呈現出眼眸顏色的透明感。

11 以普魯士藍（H）描繪出眼眸的中心。

12 以混合了薰衣草藍（K）和深鈷藍（W）的顏色將眼睫毛上色。接著用自動鉛筆照著線稿進行描線來修整形體。

13 以薰衣草藍（K）塗上白眼球的陰影，等乾燥後，再使用棕色和黑色的 Multiliner 代針筆，進一步地強調眼睫毛（上睫毛使用黑色，下睫毛使用棕色）。

領口及手部部分，也要跟臉部同時進行作畫

14 將加了較多水調淡後的輝黃一號（H）抹上去。先將手部也重疊塗到袖口上。

15 顏料乾掉後，就跟臉部一樣，抹上肌膚的陰影顏色，並用水筆進行模糊處理。要混色出一個輝黃一號（H）比例較多的顏色。

16 等顏料完全乾燥後，在想要加強紅色感的地方，抹上合成朱紅（H）比例較多的陰影顏色，然後跟前面步驟一樣進行模糊處理。

 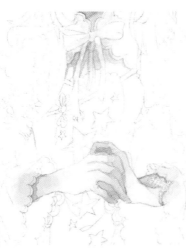 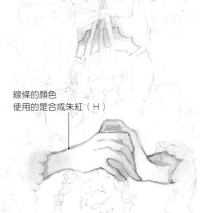

線條的顏色
使用的是合成朱紅（H）

17 顏料乾掉後，就以合成朱紅（H）將陰影進行重疊上色。

18 趁陰影的顏料還沒乾掉，局部性地抹上薰衣草藍（K）作為點綴色。

19 用棕色 Multiliner 代針筆和畫筆將線稿描繪出來。

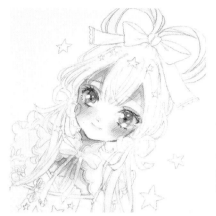

1 在整體頭髮抹上輝黃一號（H）。

2 以薰衣草藍（K）和水藍（K）進行底色上色。在這個時間點，就要先意識到自己想要塗上顏色的地方，和想要留白的地方。

3 以佩尼灰（W）薄薄地抹上一層顏色。就算是黑髮，建議還是要薄薄地疊上一層一層顏色慢慢加深，不要一下子就抹上深色的顏色。

臉部周圍的線條使用的是棕色的Multiliner代針筆。

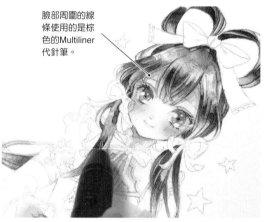

星星飾品及周圍比起來，顏色顯得較弱了，因此塗上鈦酸黃（W）進行重疊上色。

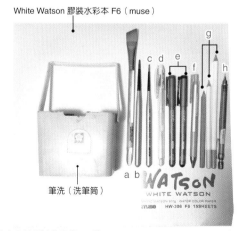

4 顏料乾掉後，就以佩尼灰（W）將頭髮描寫出來。描寫時，與其說是在「塗上」顏色，不如說是在用鉛筆這些工具去「書寫」的感覺疊上細線條。在這個時間點，也要同時以鈦酸黃（W）替星星飾品進行底色上色。最後用黑色 Multiliner 代針筆來進行線稿和頭髮更細微的描寫。

5 感覺顏色感變化很少，因此從陰影處抹上水藍（K）和深鈷藍（W）使顏色有漸層效果。接著加入白色，然後觀看整體狀況的同時，用Multiliner 代針筆替不足的部分描繪上線條及輪廓的線稿。

因為會在紙張上一面重疊顏色一面混色，所以調色盤不會太髒

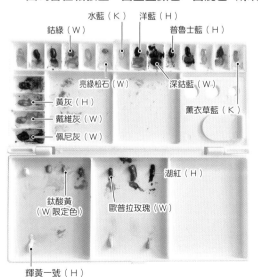

鈷綠（W）
水藍（K）
洋藍（H）
普魯士藍（H）
亮綠松石（W）
深鈷藍（W）
黃灰（H）
薰衣草藍（K）
戴維灰（W）
佩尼灰（W）
湖紅（H）
鈦酸黃（W 限定色）
歐普拉玫瑰（W）
輝黃一號（H）

＊調色盤裡沒有的顏色，會因應需要從管裝顏料中擠出來使用。

個人愛用的顏料

水藍（K）　深鈷藍（W）　佩尼灰（W）

特別是佩尼灰（W），因為它可以有各式各樣的用法，所以是我特別愛用的一款顏料。例如水加得比較少，就可以當作一種帶有藍色感的漂亮黑色使用；而若是水加得比較多並重疊在其他顏色上面，那也可以當作陰影的顏色來使用。

White Watson 膠裝水彩本 F6（muse）

g
c d　e　f
a b
筆洗（洗筆筒）

使用的整套畫材。ab 是用於底色上色等用途的畫筆，c 的CAMLON PRO PLATA 630 2/0 號（ARTETJE）畫筆則是用來進行描畫。d 是用來描繪白色的白色原子筆（請參考 P21）。e 是 Multiliner 代針筆，f 是金色的中性原子筆。g 是色鉛筆類，h 是自動鉛筆（0.3mm）。

在紙張的白底上，描繪出有花朵圖紋的襯衫部份。

1 淡淡地替整體襯衫抹上一層輝黃一號（H）。

2 以水藍（K）替整體襯衫加入陰影。

想像是一種很薄的布料，同時肩膀、手肘跟下襬的部分要抹上混色了輝黃一號（H）和合成朱紅（H）的肌膚顏色，並用水筆進行模糊處理，以便表現出肌膚的顏色看上去是透出來。

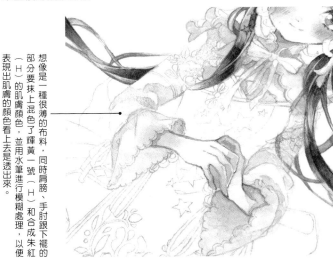

3 進一步以薰衣草藍（K）塗上陰影。

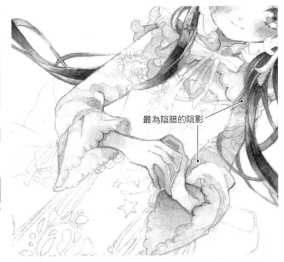

最為陰暗的陰影

4 以花紺青（W）將最為陰暗的陰影抹上去。接著用棕色 Multiliner 代針筆，沿著因為塗色而使得顏色變得很淡，很難看清楚的線稿部分進行描線。

5 襯衫的飾帶，要用歐普拉玫瑰（W）和薰衣草藍（K）上色成漸層效果。

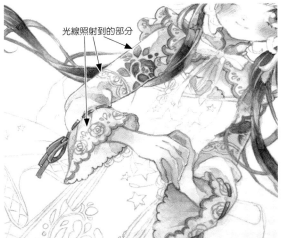

光線照射到的部分

6 將襯衫的圖紋描繪上去。因為上完色的花紋和圖紋，感覺上色得很平面，因此用水筆磨擦光線照射到的部分後，並拿衛生紙進行按壓洗掉顏色，並營造出很自然的漸層效果進行收尾修飾。

步驟6的使用顏色
金色：黃灰（H）
粉紅色：歐普拉玫瑰（W）
粉紅色的陰影顏色：湖紅（H）＋花紺青（W）
深色的綠色：亮綠松石（W）
明亮的綠色：橄欖綠（W）鈷綠（W）
蕾絲圖紋：深鈷藍（W）

4 先將藍色荷葉邊描繪上去

1 淡淡地替整體抹上一層輝黃一號（H）。

2 以水藍（K）和薰衣草藍（K），將荷葉邊進行漸層上色。

3 顏料乾掉後，就以深鈷藍（W）上色陰影的部分。要帶著「上色→等乾→上色」這種感覺來進行重疊上色。只要不斷薄薄地疊上顏色，那麼就算顏色感很淡，還是會出現一股具有深度的色調。

4 用棕色 Multiliner 代針筆，將變得很難看清楚的下襬線稿進行描線。

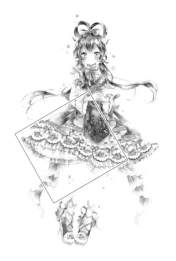

要先完成連身裙下襬上的荷葉邊。相同色調的布匹部分也要一起進行上色。

藍色的布匹部分加入小花朵，並畫出金色線條進行收尾修飾。金色使用的是性原子筆（百樂牌的金色 Juice up 超級果汁筆金屬亮彩色 0.4mm）。

5 以深鈷藍（W）和花紺青（W）薄薄地替陰影進行重疊上色。因為顏色感相當單調，所以四處抹上鈷紫（W）並加入白色來完成作畫。

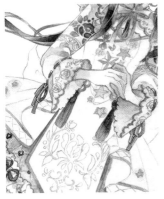
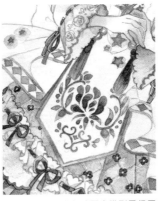
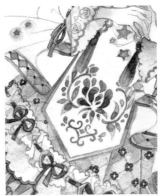

3 下襬的菱形圖紋要一面以水藍（K）進行模糊處理，一面塗上黃灰（H）並描繪出具有通透感的陰影。接著等顏料乾燥後，就在菱形之間加入圓圈。線稿要以洋藍（H）描繪出藍色的部分，而菱形圖紋則要以鈦酸黃（W）以及 Multiliner 代針筆描繪出來。最後加入白色，下襬的圖紋就完成了。

1 淡淡地替整體抹上一層輝黃一號（H）。首先要先將圖紋部分描繪出來。

2 刺繡部分上色時要意識到是很平面的。

步驟 **1**

以黃灰（H）上色星星。飾帶和線條以水藍（K）進行底色上色，並按照亮綠松石（W）→洋藍（H）的順序上色陰影。流蘇則先以歐普拉玫瑰（W）和水藍（K）進行漸層上色，然後再以湖紅（H）重疊上色陰影。

步驟 **2～3** 的使用顏色

粉紅色：歐普拉玫瑰（W）和湖紅（H）
明亮的綠色：葉綠（H）、橄欖綠（H）
深色的綠色：亮綠松石（W）、鈷綠（W）
金色：黃灰（H）
星星：鈦酸黃（W）和黃灰（H）的混色
下襬的陰影：水藍（K）
菱形之間的裝飾：深鈷藍（W）

4 上色衣服的藍色部分。陰影的部分要一面整體進行模糊處理，一面將水藍（K）抹上去。

以深鈷藍（W）來描繪線稿

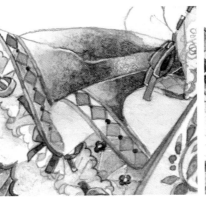

5 將深鈷藍（W）抹在陰影處。接著以亮綠松石（W）進行模糊處理，並用水筆將顏色推開來。

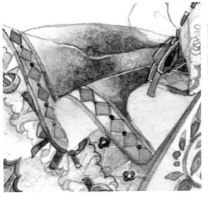

6 其他部分也同樣方法塗上顏色。接著等顏料乾掉後，再疊一次深鈷藍（W）。

7 顏料乾掉後，反覆進行重疊深鈷藍（W）或者花紺青（W）的作業。襯裡的顏色也要以水藍（K）和薰衣草藍（K）來塗上顏色。而想要強調的地方就用棕色 Multiliner 代針筆來描繪，同時也先加入白色。

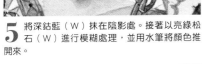

8 將深鈷藍（W）抹在陰影處後，就以亮綠松石（W）進行模糊處理。接著按照與步驟 6～7 一樣的方法進行描繪。

9 上色衣服的藍色。使用深鈷藍（W）、亮綠松石（W）。

10 用棕色 Multiliner 代針筆描繪出線稿並加入白色。

連身裙陰影的漸層上色‧接續上一頁

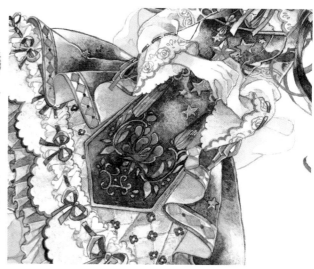

11 將深鈷藍（K）抹在陰影處。

12 使用亮綠松石（W）進行模糊處理。

13 再替陰暗的陰影疊上一次深鈷藍（K）。

14 一面觀看整體的協調感，一面補上顏色及強調線稿後，裙子部分就完成了。

6 將小物品描繪上去完成作畫

髮飾的步驟和衣服的藍色一樣

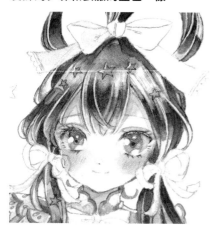 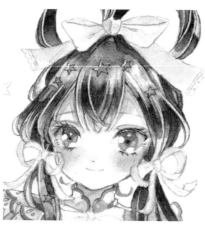

3 將深鈷藍（W）塗在陰影處。

4 以亮綠松石（W）進行模糊處理以及漸層上色。

1 淡淡地塗上一層輝黃一號（H）進行底色上色。接著抹上水藍（K），並用水筆進行模糊處理。

2 同樣先將水藍抹在整體髮飾上，然後進行模糊處理。

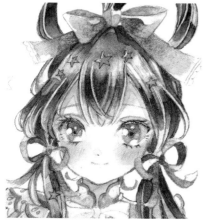 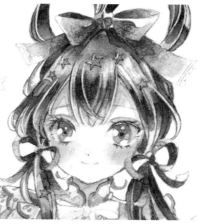 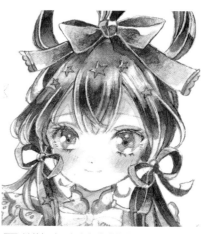

5 以同樣的步驟將髮飾進行漸層上色。

6 等完全乾燥後，就替陰影的陰暗部分疊上花紺青（W）。

7 以黃灰（H）上色完邊緣的金色蕾絲且待乾燥後，就用棕色 Multiliner 代針筆描繪出線稿。最後加入白色進行收尾修飾。

腰部的飾帶要呈現出很柔軟的氣氛感覺

因為是一種如薄紗般的材質為構想，所以為了呈現出很柔軟的氣氛感覺，上色時要疊上細微的線條。

 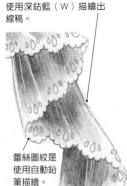

使用深鈷藍（W）描繪出線稿。

蕾絲圖紋是使用自動鉛筆描繪。

1 塗上輝黃一號（H）並淡淡地塗上一層水藍（K）進行重疊上色。接著顏料乾燥後，就用一種在重疊細線條的感覺，將深鈷藍（W）塗在陰影上。

2 在顏料乾掉前以亮綠松石（W）將深鈷藍（W）進行模糊處理。

3 顏料乾掉後，將深鈷藍（W）疊在陰影上。

4 一面以相同顏色的線條重疊顏色，一面加上陰影。

5 想要強調的線條就用棕色 Multiliner 代針筆描繪出來。

鞋子跟細部的收尾修飾

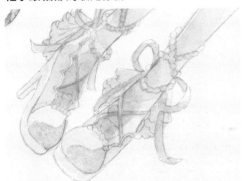 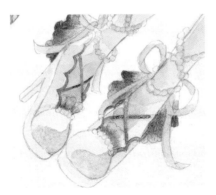

1 塗上輝黃一號（H）並淡淡地塗上一層水藍（K）進行重疊上色。接著以混合了戴維灰（W）和黃灰（H）的顏色塗上陰影。而之後要塗成藍色的部分（鞋子側面和後面的細飾帶），則先抹上水藍（K）。

2 蕾絲部分的上色方法跟腰部的飾帶一樣。使用的是水藍（K）、深鈷藍（W）。接著以歐普拉玫瑰（W）和湖紅（H）上色粉紅色的部分。

3 在藍色的部分抹上薰衣草藍（K）且在乾燥後，疊上深鈷藍（W）。飾帶是使用亮綠松石（W）和洋藍（H），珍珠使用水藍（K）和薰衣草藍（K），高跟鞋跟底部則使用黃灰（H）。

玫瑰圖紋的使用顏色

粉紅色：歐普拉玫瑰（W）和湖紅（H）
明亮的綠色：葉綠（H）和橄欖綠（H）
深色的綠色：亮綠松石（W）
金色：黃灰（H）

 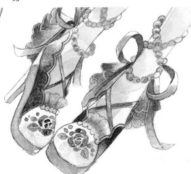 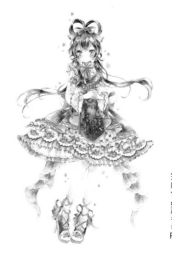

4 顏料乾掉後，就以黃灰（H）來加上陰影。因為整體來說是藍色的，所以也稍微塗上一些水藍（K）以便呈現出統一感。最後用棕色 Multiliner 代針筆描繪線稿。

5 加入白色，並描繪出鞋子的玫瑰圖紋。以歐普拉玫瑰（W）描繪出粉紅色的部分後，就以湖紅（H）加入陰影。

6 也替裙子加入玫瑰圖紋。米色部分感覺似乎很格格不入，因此用色鉛筆（蜻蜓牌 色辭典 薄淺蔥）補上藍色調，以便呈現出統一感。

7 替頭髮補畫上髮束進行收尾處理。使用的是色鉛筆（蜻蜓牌 色辭典 風信子）。

＊完成作品請參考P9。

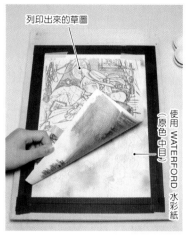

列印出來的草圖

（原色中目）使用 WATERFORD 水彩紙

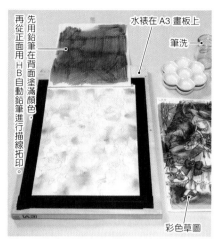

水裱在 A3 畫板上

筆洗

再從正面用 H B 自動鉛筆進行描線拓印。先用鉛筆在背面塗滿顏色，

彩色草圖

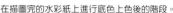
在描圖完的水彩紙上進行底色上色後的階段。

用電腦繪圖軟體描繪出草圖來決定配色，直到掌握插畫的形象為止。左邊的照片當中，為了方便拍攝，將描圖用的列印圖，暫時放在已經處理完底色上色（整體氛圍）的水彩紙上。在底色上色方面，則是避開人物角色的肌膚部分，並以火星紫（H）營造出渲染效果（有時也會混入深褐色或使用紅茶的顏色）。

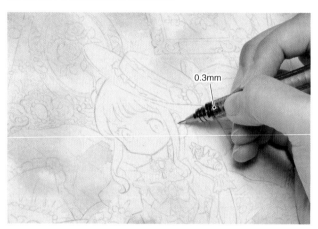

0.3mm

用 H B 自動鉛筆描圖完後，就用 1 B 自動鉛筆調整線條或潤飾沒有完全拓印出來的細微小物品部分等地方。

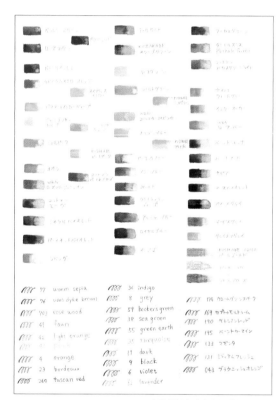
水彩顏料和水彩色鉛筆的色卡。

77	warm sepia	36	indigo	174	クロームグリーン？	
76	van dyke brown	8	grey	169	カドミウムレモン	
703	rose wood	59	hookers green	190	セルリアンレッド	
41	fawn	38	sea green	195	バントカーマイン	
42	light orange	55	green earth	133	つぼみ	
4	orange	35	turquoise	131	ミディアムフレッシュ	
23	bordeaux	17	dark	043	ブラウニッシュオレンジ	
260	tuscan red	9	black			
		6	violet			
		5	lavender			

畫材、用具類。綠色蓋子的水筒是倒水壺。平常我都是一面看著電腦的草稿圖，一面進行創作。

個人愛用的顏料

貝殼粉（H）

藕合色（Cotman W）

日下部 Aqyla 珍珠金水性壓克力顏料（K）

留白膠（筆型）

留白膠

筆型留白膠（原子筆型）

遮蓋用的畫材（H）。使用時會分成要拿畫筆塗在寬廣部分時的瓶裝，以及可以描繪出細線條的筆型。

調色碟準備數碟。

梅花盤有分出很多格子很方便。

調色碟是使用於要溶解大量顏料時。梅花盤則是使用於當混色要進行微妙的顏色調整時。

① 從肌膚的底色上色到漸層上色

1 先用水溶解輝黃一號（H）和貝殼粉（H）。準備極淺色的顏色以便作為肌膚的底色。接著準備 2 支moribecreation 的尼龍圓筆（4 號、6號）。

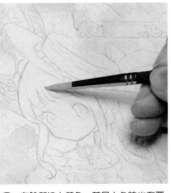

2 在臉部塗上顏色。若是上色時也有覆蓋到頭髮，透明感就會增強。

3 如果線條很顯眼，就用軟橡皮擦進行按壓來調弱線條。

4 也替脖子根部及手臂塗上肌膚的顏色。接著稍待片刻等顏料乾掉。

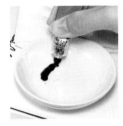

① 擠多點藕合色（CotmanW）到調色碟上。

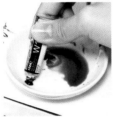

② 擠出一些深褐色（H）。

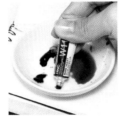

③ 擠出少許火星紫（H）。

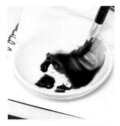

④ 將水加到這三種顏色裡，然後充分進行溶解。

混色出用於禮服・背景的主顏色

調製出作為主顏色的紫紅色。肌膚顏色以外的顏色，都混入深褐色（H）調成很沉著的顏色。

5 將貝殼粉（H）、合成朱紅（H）以及焦赭（H）進行混色，調製出肌膚的陰影顏色。

6 在前髮的縫隙抹上深色的顏色，並以推開顏色的方式，用含帶著水的畫筆（水筆）進行模糊處理。

水筆

水筆

7 在臉頰上描繪出小圓圈，並用水筆推開顏色進行漸層上色。在進行模糊處理時，超塗到臉部輪廓外面也無妨。

8 將下巴的陰影進行漸層上色。

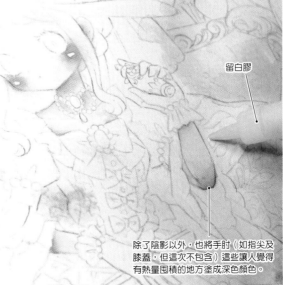

留白膠

除了陰影以外，也將手肘（如指尖及膝蓋，但這次不包含）這些讓人覺得有熱量囤積的地方塗成深色顏色。

10 先用筆型留白膠將靠枕的圖紋部分遮蓋起來。要先遮蓋住想留白的地方，再去塗上水彩顏料。

9 反覆進行先抹上深色的顏色，再用水筆進行模糊處理。

2 裝飾和頭髮的底色上色

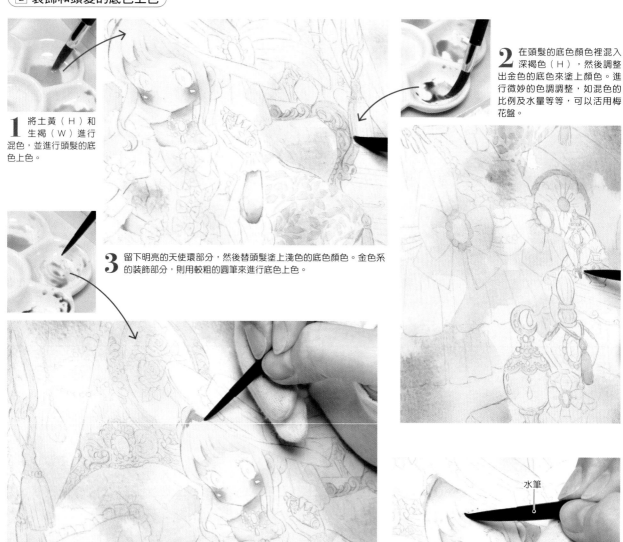

1 將土黃（H）和生褐（W）進行混色，並進行頭髮的底色上色。

2 在頭髮的底色顏色裡混入深褐色（H），然後調整出金色的底色來塗上顏色。進行微妙的色調調整，如混色的比例及水量等等，可以活用梅花盤。

3 留下明亮的天使環部分，然後替頭髮塗上淺色的底色顏色。金色系的裝飾部分，則用較粗的圓筆來進行底色上色。

4 在土黃（H）裡加入多一點的生褐（W）調製出淺色陰影的色調。在調製這個混色時要減少水量。接著從頭部的上方開始疊上金髮的陰影。最後用 CAMLON PRO 的圓筆輕抹上顏色。使用的是一支很有韌性、用起來很好用的尼龍毛畫筆。

水筆

5 用 4 號圓筆，沿著天使環將顏色塗成點狀，然後拿 8 號圓筆當水筆，往下進行漸層上色。

6 用比較細的 2/0 號圓筆，描出前髮流向的線條。

7 也替側邊的髮束加上陰影，呈現出捲曲的形體。

8 同時也替耳朵後面的頭髮加上陰影，並將金髮的色調和光澤表現出來。

③ 從眼睛的漸層上色到細部刻畫

1 將少許的深褐色（H）混色到亮綠松石（W）裡，調製出眼眸的顏色。若是只有單色，色調會顯得很格格不入，因此除了肌膚以外的顏色，都要混入一點深褐色來進行調和。

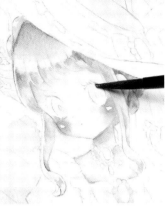

2 先替整體眼眸塗上加入了較多水分的淺色顏色。

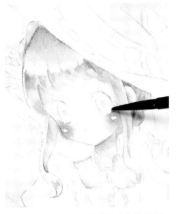

3 左眼的眼眸也塗上淺色顏色進行底色上色。

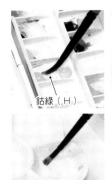

鈷綠（H）

4 將鈷綠（H）和洋藍（H）進行混色，調製出深色的眼眸顏色。

5 抹上顏色，使顏料堆積在眼眸的上方，並朝下一面吸除顏料，一面進行上色形成漸層效果。

6 以混合了深褐色（H）和火星紫（H）的極淺色顏色，替白眼球部分加上眼臉落下的陰影。

7 用較細的 2/0 號畫筆，以避開高光不上色的方式描繪出高光後，再用 4 號畫筆將高光周圍進行模糊處理。之後用吹風機烘乾。

8 使用極細的 5/0 號畫筆，在瞳孔進行鮮明的細部刻畫。

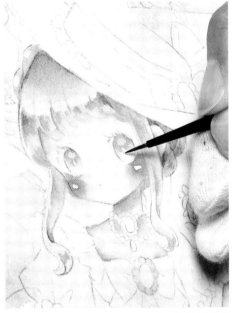

9 一面框出高光部分的邊緣，一面將眼眸的部分進行收尾處理。

10 臉部很重要的眼睛描繪好後的模樣。整體上完色後，就先觀看一下顏色深淺協調感，然後再進行潤飾。接著就要用主顏色來上色衣裝等地方了。

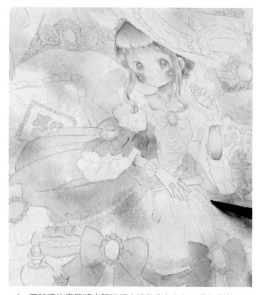

這裡會運用主顏色（請參考 P137）分別描繪 2 種質感。描繪時要想像有那種如緹花織物般很厚實的布匹以及比前者還要輕薄的布匹，來上色衣裝跟背景等地方。整體要先塗上紫紅色，細部則是最後才進行刻畫。

1 用較粗的畫筆將衣服進行大略的底色上色。要往覆蓋在裙子上面的左右兩邊垂幔和飾帶部分，塗上加了大量水稀釋過後的顏色。

2 也替袖子及帽子塗上淺色顏色進行底色上色。相同色調的部分要一起塗上顏色。

3 底色乾掉後，就替帽子跟衣服的飾帶塗上深色的顏色進行重疊上色。

4 大飾帶也要一面以水分較多的深色顏色營造出渲染效果，一面進行重疊上色。

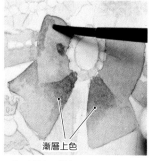

漸層上色

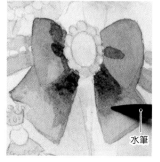

水筆

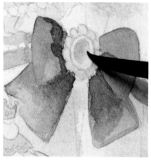

5 替飾帶加上陰影，將立體感呈現出來。要先抹上深色的顏色，然後用較粗的水筆進行漸層上色。

6 也替上面的部分加上陰影，處理成一種有隆起來的感覺。要用深色顏色和水筆反覆進行模糊處理。

7 再加上一次陰影來進行漸層上色。要用水筆進行模糊處理，使其形成很自然的漸層效果。

8 將中央的寶石進行底色上色。要先塗上深色的顏色，然後用水筆將顏色推開到很淡。

9 連同衣服及飾帶，一起進行背景靠枕跟沙發等地方的底色上色。要反覆進行重疊上色，一層一層地加深顏色。

用主顏色反覆進行漸層上色

10 替輕薄布的襞褶加上陰影。要先抹上淺色顏色，然後以推開顏色的方式，用水筆進行漸層上色。

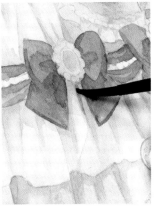

11 替手套的荷葉邊加入陰影。

12 替裙子疊上淺色的陰影，描繪出輕薄布匹的那種柔軟質感。

13 在袖子隆起部分的皺褶和陰影加入深色顏色，並用水筆推開顏色。

14 上色完覆蓋著裙子的布匹後，也替邊緣上的荷葉邊加上陰影。

16 進一步重疊上色小飾帶，處理成一種具有深度的色調。

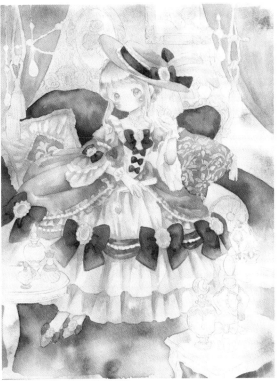

15 也替羽毛飾品後方的飾帶進行重疊上色，並讓顏料如堆積般加深顏色。

17 替大飾帶疊上顏色後，再用水筆推開顏色進行漸層上色。

18 活用主顏色的不同深淺為整體疊上顏色。如此一來，背景的窗簾、沙發和靠枕等物品的前後關係及空間等要素就會漸漸明確化起來。

1 讓藍色、紅色、黃色等顏色融入至香水瓶中來進行底色上色。使用的是以大量水溶解過的孔雀藍（H）、洋藍（H）、永固玫瑰（W）、藕合色（W）、永固深黃（H）。

2 沿著靠枕的形體，以主顏色描繪出條紋。

3 以極淺色的顏色，將畫框中的玫瑰進行底色上色。

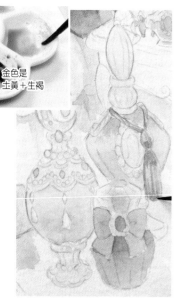

金色是
土黃＋生褐

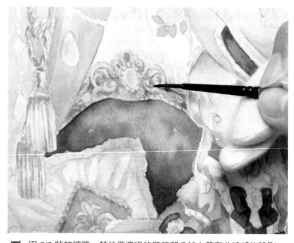

5 用 2/0 號的細筆，替沙發邊緣的裝飾部分加上帶有曲線感的陰影。

4 瓶子的渲染效果要趁前一個顏色還沒乾掉時，在下方塗上另一個顏色，好讓顏色很自然地混合在一起。流蘇（穗狀飾品）的金色部分，要用較細的畫筆加入多一點線條來進行上色。接著替金色的蓋子部分加上陰影，逐漸將形體描繪成帶有立體感。金屬扣具部分在上色時則是要意識到對比效果，好讓金屬感呈現出來。

使用膠帶清除殘膠。

6 活用斑駁替畫框加上顏色。要加入多一點生褐（H）進行混色，調製出金色的底色。

7 之前塗在靠枕上的紫色乾掉後，就剝掉留白膠。清除時若是拿板狀殘膠清除膠帶的邊緣稍微磨一磨就可以清除得很乾淨。紫色是使用了永固紫羅蘭（H）和深褐色（H）的混色。

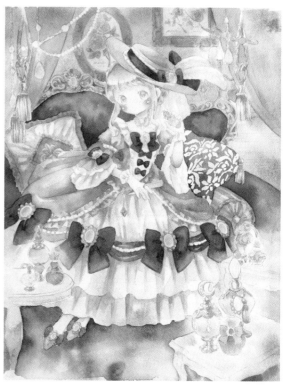

8 接下來要進一步反覆進行漸層上色。在進行重疊上色及細部刻畫之後，就畫出用來塑形輪廓等部分的實線。這次為了方便解說步驟，則是先行試著描繪出人物角色部分的實線。

6 加深實線的顏色

1 用細的畫筆描出頭部輪廓的線條。接著替後面的布飾品加上陰影。使用的是將色調較深的火星紫和深褐色（H）的混色。

2 輪廓要很鮮明地留下來並用水筆進行模糊處理呈現出景深感。這項工程要全體性地運用在人物、家具及背景等地方上。

3 用明亮褐色的水性色鉛筆，畫出前髮及肌膚部分的實線。使用的是輝柏牌水彩色鉛筆的威尼斯紅。

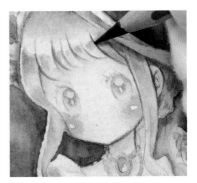

4 用陰暗褐色的水性色鉛筆替陰影的部分加入點綴色。使用的是輝柏牌水性色鉛筆的鐵鏽色。

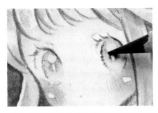

5 用陰暗褐色的水性色鉛筆將眼眸內側刻畫出來。

6 用削尖的水性色鉛筆描繪眼睫毛這些眼睛周圍的地方。

7 將珍珠飾品及衣服的輪廓畫出來。肌膚以外的部分，則運用陰暗褐色的水性色鉛筆實線讓色調帶有變化。

8 加入一些輕挑的曲面相筆觸，然後一面想像那種輕柔的手感，一面將羽毛飾品的形體描繪出來。

9 用較細的畫筆替眼眸內側和眼睛周邊部分加入高光。使用的是白色Acrylic Gouache不透明壓克力顏料。

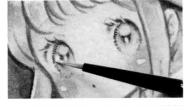

10 像是在斷開眼睛的輪廓那樣，加入白色的細線條。接著將圓形寶石的高光部分也塗上白色。

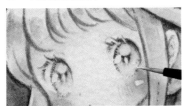

畫面氣氛會大為轉變！

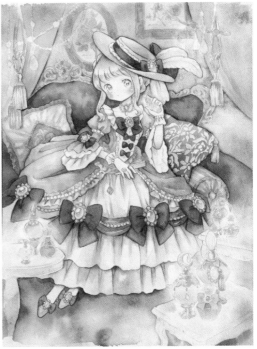

11 若是用水性色鉛筆加入實線，插畫的印象就會有很大的轉變。這是因為輪廓跟細部的形體會明確化起來，所以各個形體都會很有凝聚感，完成度就會隨之提升。

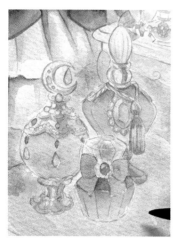

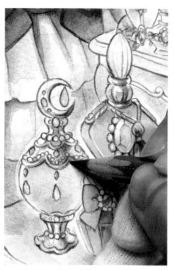

1 讓黃色及橙色融入到前方的台座裡，營造出像在閃耀的亮光效果。

2 用明亮褐色的水性色鉛筆，將金色部分的輪廓描繪出來。

3 沙發的椅背部分用水沾濕後就抹上顏色，然後活用滲透效果呈現出一種鼓鼓的印象。上色時要意識著如天鵝絨布料般的手感。

4 替沙發的裝飾部分加入細微的陰影呈現出深沉感。使用生褐（W）和深褐色（H）的混色。要將對比效果塗得較明顯一點，貼近金屬般的素材感。

6 運用 Acrylic Gouache 不透明壓克力顏料，修整剝掉留白膠之後的靠枕圖紋。使用的是深洋紅（H）、黃土（H）、白色（H）。

5 窗簾要用較細的畫筆，以畫線條的方式塗上顏色，來處理成一種很滑順的印象。

7 用水性色鉛筆修整金色畫框的實線，使其有一種古董風格的質感。使用的是 karat aquarell 金鑽級（施德樓牌）的范戴克棕。

8 替眼眸塗上閃亮效果。使用的是 Acrylic 顏料的珍珠金（K）、亮光透明鑽石（T）。

9 將插畫掃描到電腦裡，並用圖片編輯軟體進行清除雜質及調整色彩這類的加工來完成作畫。完成作品有裁切掉周圍，好讓人物角色跟小物品可以很顯眼。

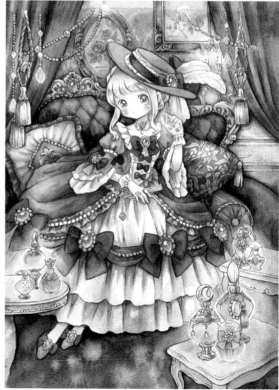

＊完成作品請參考 P11。

將線稿拓印到水彩紙上的方法

1 將底圖的線稿列印在影印用紙上做好準備。

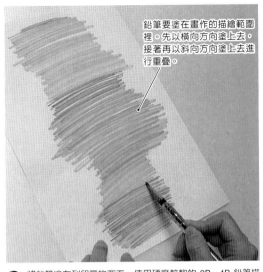

鉛筆要塗在畫作的描繪範圍裡。先以橫向方向塗上去，接著再以斜向方向塗上去進行重疊。

2 將鉛筆塗在列印圖的背面。使用硬度較軟的 2B～4B 鉛筆描繪起來會比較容易。

這是將描繪在影印用紙這些其他紙張上的線稿，拓印到具有厚度的水彩紙上的方法。作者是將用自動鉛筆描繪出來的草圖（畫成線稿前的靈感素描圖）掃描到電腦裡面，並透過繪圖軟體進行調整繪製出線稿的。這張線稿會列印出來並用於描摹上。像這樣照著圖去拓印，也稱之為描圖。

＊描圖方法除了使用鉛筆以外，還有許許多多的方法。例如運用很薄的用紙以及透寫台的描圖方法，也有刊載於『COPIC 麥克筆作畫的基本技巧』的 P22 中。

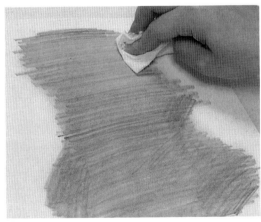

3 用衛生紙擦一擦將鉛筆粉末推開到所有地方。若是有先充分地塗上鉛筆，描線時就會變得很容易。

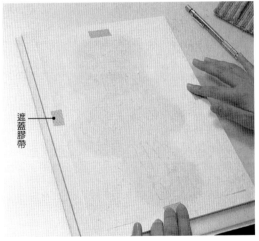

遮蓋膠帶

4 將線稿的正面朝上並疊在水彩紙上面，然後用遮蓋膠帶固定以免晃動。

作者雲丹。老師所使用的 3B 鉛筆。

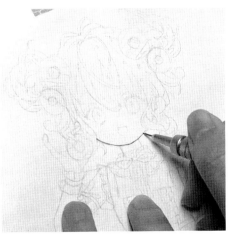

5 用 1B 自動鉛筆（0.3mm）照著線稿描線。也可以使用原子筆。

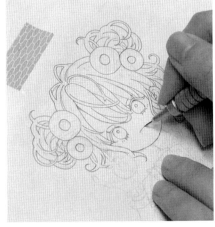

6 稍微加強筆壓，然後緩緩地畫出線條就可以描圖得很漂亮。P54 有刊載描繪在水彩紙上的線稿。

草圖人型的描繪方法

4 種站姿

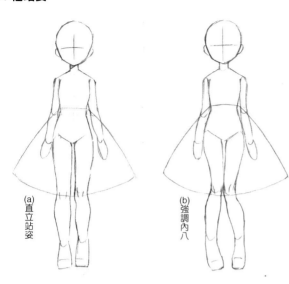

(a)直立站姿

(b)強調內八

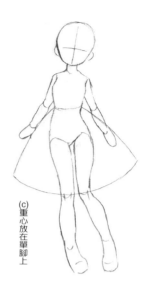

(c)重心放在單腳上

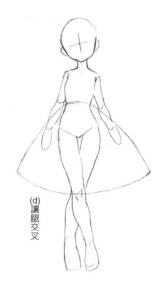

(d)讓腿交叉

我們來回顧一下在 P80 介紹過的「4 種站姿」。若是一下子就從衣裝起筆描繪，姿勢的協調感很有可能會崩解。所謂素體，是指一種作為人物角色原型，如人偶般的形體。要在這個階段就開始一面加上姿勢，一面構思插畫的靈感。這裡的 4 個草圖人型雖然大約是 5.5 頭身，但如果是像這種先抓出骨架框線才開始描繪的方法，那也可以配合自己想描繪的形象來改變頭身比例。

> 來練習描繪讓素體
> 人型草圖穿上洋裝吧！

從草圖人型繪製出插畫的草圖（草稿素描圖）

實際用 0.3mm 的自動鉛筆描繪草圖吧！
這是發想自水手領制服的服飾描繪範例。

〔從頭部到軀幹〕

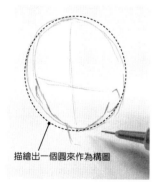

描繪出一個圓來作為構圖

1 一開始先描繪出一個圓，並在中間加入一個十字。因為這個會是頭部，所以在這裡就要先想好人物角色要畫成幾頭身。接著描繪出臉部輪廓和耳朵的位置並決定臉部的方向。

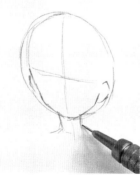

2 從脖子描繪出肩膀。要把肩膀寬度畫得比頭部寬度還要窄。並且在加上手臂後，會跟頭部寬度差不多一樣寬。

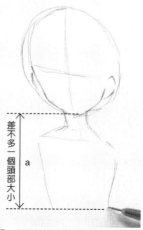

差不多一個頭部大小

a

3 用顏色很淡的線條抓出軀幹的形體。肩膀到腰圍很細的位置這一段，要畫成差不多一個頭部大小的長度(a)。

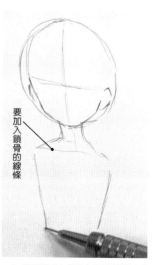

要加入鎖骨的線條

4 將軀幹（上半身）的形體描繪成越往腰身處就會越細。

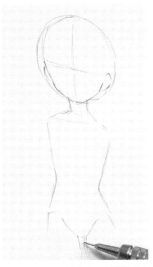

1 從腰圍描繪出腰部，並捕捉出大腿根部的位置。

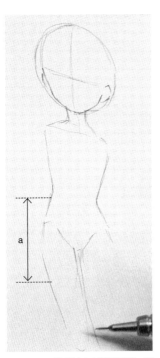

2 朝著膝蓋描繪出大腿的形體。腰身處到胯下這一段，要描繪成差不多是一個頭部大小的長度。

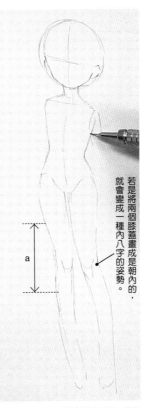

若是將兩個膝蓋畫成是朝內的，就會變成一種內八字的姿勢。

3 大略描繪出膝蓋到腳部這一段的形體，並摸索手臂的根部使其與軀幹重疊。胯下一帶到膝蓋下面這一段約為一個頭部大小的長度。

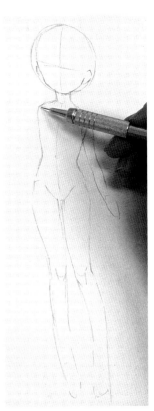

4 從手臂根部描繪出手臂的形體，並加上姿勢動作。

一面讓草圖人型穿上洋裝，一面評估表情及髮型

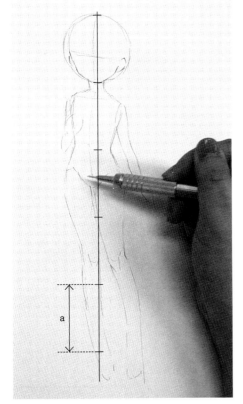

5 預計畫成右手輕靠在胸上，且左臂伸直的姿勢。膝蓋下面一帶到腳腕附近這一段約為一個頭部大小的長度。

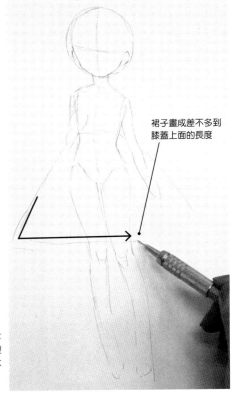

裙子畫成差不多到膝蓋上面的長度

1 草圖人型畫好了，接下來想想看要讓草圖人型穿上什麼樣的洋裝。首先大略決定裙子的長度。

化妝及髮型造型在蘿莉塔風格也是不可或缺的要素！

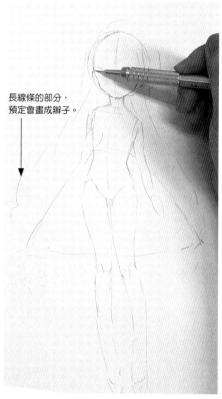

長線條的部分，
預定會畫成辮子。

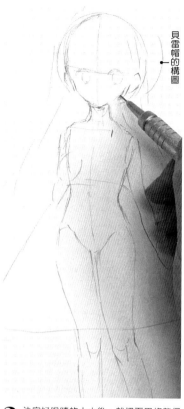

貝雷帽的構圖

4 配合肩膀的圓潤感，描繪出水手服的衣領形狀。衣領形狀的種類請參考 P75。

2 決定好裙子的長度後，就抓出臉部的輪廓、眼睛的位置跟髮型等等地方的構圖。

3 決定好眼睛的大小後，就把下巴修整得很鮮明，然後加入脖子的陰影。

5 將裙子下襬的皺褶描繪出來。裙子部分有大量的布匹，是以圓裙及喇叭裙為構想。裙子形狀的種類請參考 P76。

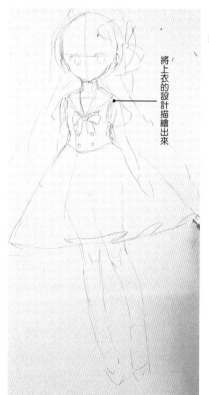

將上衣的設計描繪出來

6 將穿在上衣底下襯衫的泡泡袖袖口加上小飾帶。接著替下襬加上陰影後，就將上衣的部分描繪出來。

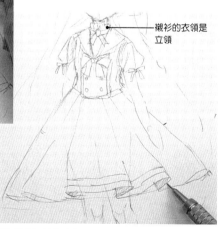

襯衫的衣領是立領

7 沿著下襬的曲線加入線條並畫成飾品。也替領口描繪出飾帶。

1 替長襪的襪口畫上線條。

2 將靴子的形體設計出來。要粗略地描繪出綁帶部分。

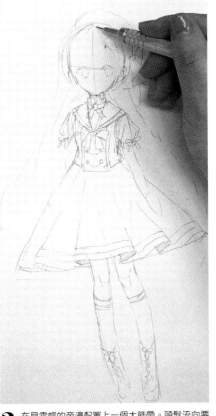

3 在貝雷帽的旁邊配置上一個大飾帶。頭髮流向要從頭部上方開始描繪。接著沿著頭部輪廓加入圓潤感的曲線。

4 大略描繪出前髮後,就將眼睛形體很細微地描繪出來。接著評估頭髮要蓋到眼睛多大範圍。

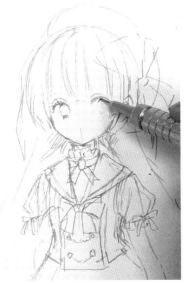

5 加入右眼的眼睫毛及眼瞼的線條後,就一面觀看協調感,一面將左眼也描繪出來。

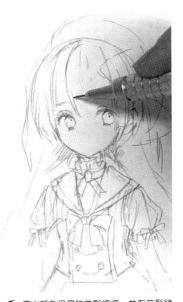

6 畫出顏色很深的前髮線條,並在前髮縫隙間描繪出眉毛。

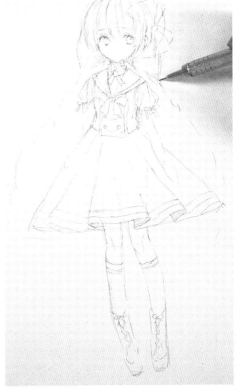

7 描繪出長長的辮子。這張草圖因為是一張用來構思服飾靈感的素描圖,所以手部及衣服重疊的部分省略了。有時也會因應所需而再描繪得更加詳細點,不過這次的草圖就只有描繪到這個程度而已。

靈感草圖集

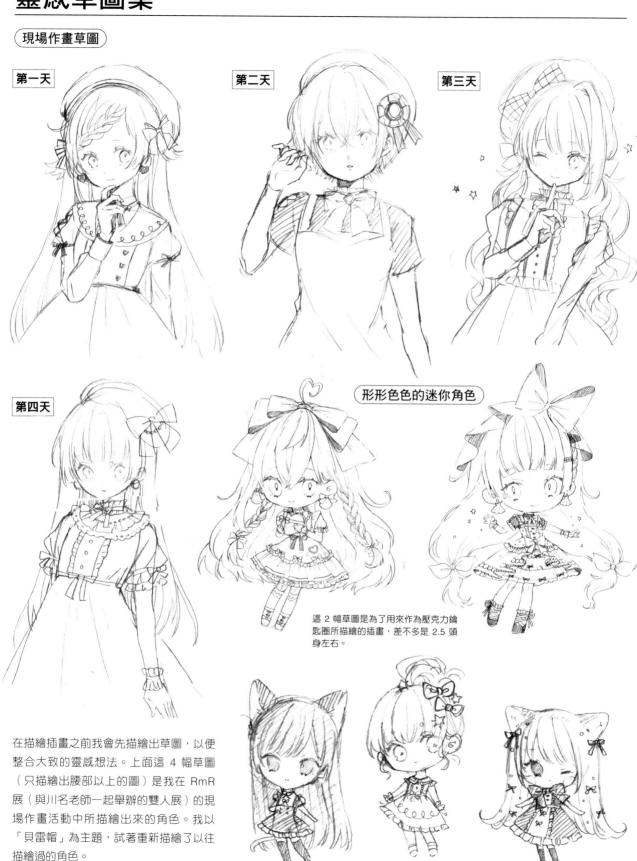

第一天

第二天

第三天

第四天

形形色色的迷你角色

這 2 幅草圖是為了用來作為壓克力鑰匙圈所描繪的插畫，差不多是 2.5 頭身左右。

在描繪插畫之前我會先描繪出草圖，以便整合大致的靈感想法。上面這 4 幅草圖（只描繪出腰部以上的圖）是我在 RmR 展（與川名老師一起舉辦的雙人展）的現場作畫活動中所描繪出來的角色。我以「貝雷帽」為主題，試著重新描繪了以往描繪過的角色。

這 3 幅草圖是以 2 頭身為基準所描繪出來的草圖。

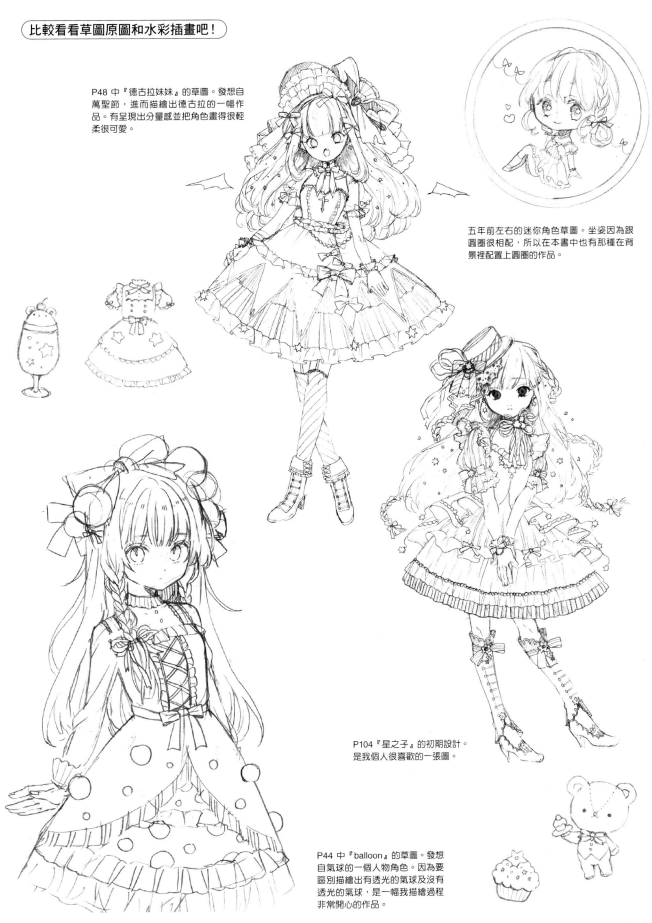

P48 中『德古拉妹妹』的草圖。發想自
萬聖節，進而描繪出德古拉的一幅作
品。有呈現出分量感並把角色畫得很輕
柔很可愛。

五年前左右的迷你角色草圖。坐姿因為跟
圓圈很相配，所以在本書中也有那種在背
景裡配置上圓圈的作品。

P104『星之子』的初期設計。
是我個人很喜歡的一張圖。

P44 中『balloon』的草圖。發想
自氣球的一個人物角色。因為要
區別描繪出有透光的氣球及沒有
透光的氣球，是一幅我描繪過程
非常開心的作品。

●作者介紹

雲丹。

埼玉縣人，並住在埼玉縣。
2017 年時期起，以創作活動會場為中心展開活動中。
2018 年 12 月舉辦 2 人展「Redecorate my Room」。
2019 年 2 月舉辦 2 人展「Redecorate my Room 2nd」。

pixiv	https://www.pixiv.net/member.php?id=4450981
Twitter	@setsuna_gumi39
Instagram	https://www.instagram.com/setsuna_gumi39/?hl=ja

●企劃・編輯

角丸 圓

自有記憶以來，一直很愛好寫生及素描，國中與高中皆擔任美術社社長。在其任內
這段時間，美術社原本早已淪落成漫畫研究會兼鋼彈懇談會，但他並沒有讓任美術社
及社員繼續沉淪下去，還培育出了現今活躍中的遊戲及動畫相關創作者。東京藝術
大學美術學院此時正處於影像呈現及現代美術的全盛時期，然而其本人卻是在裡頭
學習著油畫。
除了負責編輯『人物素描解剖』『水彩畫基本描繪要領』『手繪繪師們的東方插畫
技巧』『COPIC 繪師們的東方插畫技巧』『※人物速寫基本技法』『※基礎鉛筆
素描』『※人體速寫技法（男性篇）』『※人物畫』『※COPIC 麥克筆作畫的基
本技巧』外，還負責編輯『萌角色的描繪方法』『雙人萌角色的繪圖技巧』系列等
書籍。（※中文版由北星圖書事業股份有限公司出版）

這是反轉原本朝左描繪的線稿，然後拓印到水彩紙上的作品！

這是 P36 繪製過程中所解說的「重疊妹妹」描圖用
線稿。人物角色的臉部草圖等等，建議可以先用自
己好描繪的方向畫好草稿，再將鉛筆塗在反轉過來
的紙張背面來進行拓印（請參考 P145）。

●整體構成・草案版面設計
中西 素規＝久松 綠〔HOBBY JAPAN〕

●書皮・封面設計・本文版面設計
廣田 正康

●攝影
谷津 榮紀
角丸 圓

●企劃協助
谷村 康弘〔HOBBY JAPAN〕

蘿莉塔風格の描繪技法
水彩的基本要領

作　　者／雲丹。
翻　　譯／林廷健
發 行 人／陳偉祥
發　　行／北星圖書事業股份有限公司
地　　址／234 新北市永和區中正路 458 號 B1
電　　話／886-2-29229000
傳　　真／886-2-29229041
網　　址／www.nsbooks.com.tw
E-MAIL／nsbook@nsbooks.com.tw
劃撥帳戶／北星文化事業有限公司
劃撥帳號／50042987
製版印刷／皇甫彩藝印刷股份有限公司
出 版 日／2021 年 2 月
Ｉ Ｓ Ｂ Ｎ／978-957-9559-66-9
定　　價／420 元

如有缺頁或裝訂錯誤，請寄回更換。

國家圖書館出版品預行編目(CIP)資料

蘿莉塔風格の描繪技法：水彩的基本要領/雲丹。
作；林廷健翻譯. -- 新北市：北星圖書事業股份
有限公司, 2021.02
　　面；　公分
ISBN 978-957-9559-66-9(平裝)

1.水彩畫　2.繪畫技法

948.4　　　　　　　　　　　109018182

臉書粉絲專頁　　　LINE 官方帳號